呂泉生
的音樂人生

陳郁秀　孫芝君◎著

遠流出版公司

呂泉生的音樂人生

作者…………………陳郁秀・孫芝君

●

主編………………曾淑正
責任編輯…………洪淑暖
美術設計…………邱睿緻

●

發行人……………王榮文
出版發行…………遠流出版事業股份有限公司
地址………………台北市南昌路二段81號6樓
電話………………(02)2392-6899
傳真………………(02)2392-6658
郵政劃撥…………0189456-1

●

香港發行…………遠流（香港）出版公司
地址………………香港北角英皇道310號雲華大廈4樓505室
電話………………(852)2508-9048
傳真………………(852)2503-3258
香港售價…………港幣100元

●

法律顧問…………王秀哲律師・董安丹律師
著作權顧問………蕭雄淋律師

●

排版印刷…………鴻柏印刷事業股份有限公司

●

2005年10月1日 ……………初版一刷
行政院新聞局局版台業字第1295號
售價………………新台幣300元
若有缺頁破損，請寄回更換

http : //www.ylib.com
e-mail : ylib@ylib.com

呂泉生
的音樂人生

陳郁秀 孫芝君◎著

追尋台灣文化的來時路

陳郁秀

為呂泉生老師出這樣一本書，沒有其他目的，純粹以「音樂」為出發點。

在我小的時候，呂泉生老師就是音樂界的名人，他領導的榮星合唱團在當時十分出名，我的弟弟陳繼平也曾加入過這支合唱團，並在團裡唱了幾年歌。每次看到他快快樂樂到合唱團的樣子，對每天要花大量時間練琴的我來說，實在羨慕得不得了。同樣都是學音樂，我與他卻是兩種截然不同的境遇：我每天必須犧牲玩耍休閒的時間專心練琴，不得中斷，他卻天天快快樂樂，口中似乎永遠有唱不完的旋律。記得第一次聽到他唱「路旁一朵紅玫瑰⋯⋯」時，我簡直不敢相信，天底下竟然有這麼好聽的歌曲，當然美麗的歌聲是主要的因素。

雖然羨慕繼平，但我始終沒去考榮星兒童合唱團，原因有二：一是練鋼琴佔去我課餘太多的時間，媽媽認為，既然鋼琴已經彈得這麼好了，就應該繼續認真彈琴，不要再分心在別的項目上；另一方面，說來奇怪，大家一定不相信，我天生具有「絕對音感」，聽力敏銳，卻

同時擁有一副五音不全的「缺陷嗓子」，讓我無法完整唱完一首歌。這是身為音樂家的我一生的遺憾，和深藏內心的一點痛，當然這點痛斷送我去考合唱團的可能性。媽媽和弟弟兩人歌聲十分優美，當他們一起引吭高歌時，我就在一旁為他們彈琴伴奏，一家人共享音樂帶給我們的樂趣。這種感覺就是我童年所感受到的「家」的感覺，溫馨、快樂，這一切影響了我的一生。

弟弟繼平在離開榮星合唱團後，並沒有走上音樂這條路，但音樂已悄悄烙印在他的心頭，到現在，他一直都還喜歡唱歌、喜歡音樂，並樂意參加各種音樂活動。我認為，呂泉生老師透過榮星合唱團，培養並啟發了社會上很多像我弟弟一樣喜歡音樂的人口，對台灣音樂風氣的拓展貢獻很大。還記得一九六〇年代，著名的維也納少年合唱團幾度來台演唱，被樂界視為一大盛事，我當然也不落人後，將聆聽維也納少年合唱團的演唱看成人生大事，公演一個月前就天天數著日子引頸期待。而呂泉生老師每次都受邀以台灣合唱代表人的身分出來講話，可知他當時在樂壇崇高的地位。

談到音樂的架構，在所有形式的樂曲中，合唱曲與交響樂曲是帶給我感動最深的兩種曲式。合唱是以人聲各聲部的結合，交響樂曲是以各種不同樂器的結合，所呈現的演奏形式；在聲部與聲部之間的旋律雖然各自獨立，音樂卻相附相生。每次聽到這類音樂，內心的感受

總是澎湃洶湧，有如置身天地之間，享受自然界最真誠的天籟之音。我把這種感覺帶到我的鋼琴學習及演奏中，它深深地影響了我彈奏的行為，小小的年紀就澈悟，要彈得好不只照譜上所示把每一個音彈出來，而是要把宛如大合唱在演唱、交響樂團在演奏的音樂氣勢展現出來，才稱之為「彈得好」。這種體悟，就是由聆聽呂泉生老師的合唱演出開始。

在我的人生中，有兩個人分別在不同階段對我影響很大，促使我走出單純的鋼琴演奏世界，追尋文化的根源、擁抱台灣的歷史。他們是我在巴黎音樂學院的鋼琴教授杜揚先生（Prof. Jean Doyen）及先夫盧修一博士。

十六歲那年單獨遠渡重洋留學法國，初達巴黎時，我對大千世界唯一的想法，就是把琴學好，參加國際鋼琴比賽並揚名國際。開學的第一堂課，我的主修老師杜揚教授先請我們幾位從其他國家來的學生談談自己國家的文化背景和音樂，隨後也請法國同學介紹法國的文化和音樂。對這麼簡單的一個問題，我竟然完全回答不出來，使我覺得十分慚愧。檢討我的學習過程，在童年及少年時期，也就是六〇年代的台灣，它在五十年日治的影響後正步入嚴屬的「戒嚴時期」，當時國民政府所實施的教育政策，「台灣文化」並不被允許提及，所以我只接受全盤西化的「西洋音樂」內涵。而當時只要把琴彈好，掌聲便隨之而來，從未仔細思考西洋音樂以外的世界。杜揚教授當時提出來的問題，對我無異是一記當頭棒喝，讓我第一次

意識到自己對台灣文化竟然一無所知。教授還語重心長地告訴我，如果未來我仍只是個僅會彈鋼琴的人，就算我彈得再好也沒用，因為一個不懂自己文化的藝術家，不僅無法延伸了解世界文化，更嚴重的是，終其一生，藝術都沒有安身立命的源頭。

杜揚教授的一席話始終放在我心上。在當時巴黎的台灣留學生不多，而屬我年紀最小，星期假日我常隨父親師大的學生們，例如廖修平夫婦、謝里法、彭萬墀、侯錦郎夫婦……等師兄師姊，到美術館看畫或聽演講。有天有人提議去索爾本大學（The University of Sorbonne, Paris）聽演講，講題是「台灣的傳統音樂——南管」，想起杜揚教授對我說過的話，當然就一起去了。演講中不僅介紹南管的歷史，還在現場展示琳瑯滿目的南管樂譜、樂器，並播放南管音樂給大家聽。這是我第一次接觸台灣的傳統音樂，很諷刺的是竟然不在台灣而是在巴黎。當時負責監護我的高神父及漢學家安妮‧賽黛爾（Annie Sedel），也常鼓勵我，「在巴黎，資源多，有機會就多學習跟自己文化相關的東西，未來都是妳意想不到的人生資產」，他們的話沒錯，十一年的留學生涯，我把握當下的每個機會，這一切也使我一生受用不盡。

先夫盧修一博士是在杜揚教授後，啟蒙我對台灣文化的認知者。我們相處的時間經常天南地北分享人生的經驗和看法。我們成長的環境不同，他六歲喪父，刻苦半工半讀求學，對

時代有強烈的使命感，而我出生在充滿愛的家庭中，畫家父親從小就把我送到張彩湘教授處學琴，所以我們性格、看法、思想不太相同。修一眼中，我青少年的人生可謂錦衣玉食，除了音樂、藝術外，什麼都不在意。他是位博學又幽默的人，對社會主義有深厚的鑽研與期待，常笑我是「資本主義者」，又說我是「失根的蘭花」。我們常為此辯論得面紅耳赤。

結婚後他希望能影響我成為「台灣的、也是國際的音樂家」，常介紹我閱讀張深切《黑色的太陽》全集、吳濁流的《亞細亞的孤兒》、康德、馬克思、佛洛伊德、波娃、沙特，以及早期加入中國共產黨的文人作家例如郭沫若、魯迅、巴金……等人之作品。我們一起閱讀，共同討論，慢慢我已能釐清自己要尋求的方向，了解到要不成為「失根的蘭花」，不僅要學習國際文化，深耕自己的文化，更重要的是確立自己的中心思想；唯有中心思想的人，才能終身無悔地追求自己的理想。因此在二十六歲回到台灣之後，我就默默開始研究蒐集有關台灣的歷史、文化、藝術、音樂等方面的資料；因為我已知道，在無數「優異」、「天才」……的讚美聲後面，我缺少了什麼。而我的一生，就在認定了方向後，針對缺乏的那一塊，也就是杜揚教授所謂的「安身立命的源頭」，進行不斷的探索、學習、累積、研究、彙整、轉化等工作，這一切我甘之如飴，並由中體會生命的真諦。

談了這麼多，是為了表達我的「共鳴感」。

在我的認知中，學習國際文化、深耕自己文化、確立個人思想、在傳統中創新，是現代音樂家必備的條件，這一切在呂泉生教授的生命歷程、創作生涯及演唱成果中都看得見。呂泉生教授的人格特質，尤其他以「台語為本」的歌謠創作方式，成就他成為一位富有「台灣精神」的音樂家。為這位「台灣合唱之父」、「台灣歌謠藝術化的先驅」、「以音樂發展國民外交的拓荒者」出這本書，是我以音樂人看音樂家的角度，由更深刻更詳實的方向切入，撰述一位時代音樂家並為之作一定位，為台灣文化盡一份心力，同時也為台灣音樂史留下一道見證的足印，這是我的初衷，也是我的使命。

篳路藍縷，以啓山林

——「台灣合唱之父」呂泉生音樂地位論述

陳郁秀

■ 呂泉生的音樂人生

一、筱雲後人

以歌謠創作聞名的音樂家呂泉生，西元一九一六年出生於今天的台中縣神岡鄉。他們家族於清朝乾隆年間由福建詔安移民來台，經過數世累積，成爲中台灣鉅富，並開創詩書傳家的傳統。神岡呂家聞名於世的遺產，首推一八六六年完工的「筱雲山莊」，修築山莊的人名叫呂炳南，與呂泉生的曾祖父呂炳謀是親兄弟。山莊落成之後，雕樑畫棟的建築，曾被粵東大儒吳子光譽爲「壯麗甲於海東」，極具林園之勝，如今已成爲台灣珍貴的古建築代表。筱雲山

莊除了建築物本身具有歷史意義外，山莊內有一藏書閣，名為「筱雲軒」，庋藏呂家歷代蒐集之經史子集各部書冊，總數達一萬兩千多卷，是清代公認的藏書名家。筱雲軒孕育過無數學子，包括苗栗進士丘逢甲、鹿港舉人施士洁、霧峰舉人林文欽、清水舉人蔡時超、嘉應州舉人吳子光等，都曾來筱雲山莊，在此博覽群籍。呂炳南的三個兒子：呂汝玉、呂汝修、呂汝成，亦分別考取秀才，一門三傑，被時人譽為「海東三鳳」，「三鳳」之中的呂汝修又於一八八八年高中舉人，奠定呂家在台灣士林的聲望。

在筱雲山莊落成之後，呂氏一門依然人才輩出，與櫟社唱和密切的呂厚菴、呂珀星，皆以詩名稱道；精於繪畫的呂孟津以畫馬聞名；其他族中青年留學東洋者多人，不乏學術、藝文界之翹楚，如興南新聞社要人呂靈石、台大教授呂璞石等，而學習音樂的呂泉生則以歌謠創作享譽樂壇。

二、求學經歷（一九二三～一九三九）

呂泉生一九二三年入台中岸裡公學校就讀，一九二九年公學校畢業，並考入宿負盛名的台中一中，在中學時期，開始他認識音樂、摸索音樂、學習音樂的旅程。

一九三二年春天，呂泉生參加台中一中舉辦的修業旅行，到日本內地旅遊，在東京日比

谷公會堂，他觀賞了生平第一場的音樂會，被台上弦管和鳴的樂音深深吸引，矢志要成為一名音樂家。他的父親原本希望他未來習醫，但呂泉生學習音樂的心意極為果決，父親在莫可奈何的情況下，默許他依照自己的意願，走上音樂這條路。

一九三二年，呂泉生台中一中四年級，他因為渴望成為音樂家，經常曠課到水源地，無師自通地練習小提琴，後因曠課時數累積太多，遭學校處以留級一年的處分。呂泉生經過一段瘋狂的練琴過程後，才明白漫無目的的學習是無法成為真正音樂家的。經過一年冷靜的思考，一九三三年底，呂泉生發現台中柳川邊有人教授鋼琴，經過一番過程，始蒙「台中婦女鋼琴研究所」主持人陳信貞女士同意，收為學生，開始學習鋼琴，這是他正規音樂教育的開始。

一九三五年三月呂泉生台中一中畢業後，隨即負笈東瀛，考入東洋音樂學校預科，隨井上定吉教授主修鋼琴，一九三六年升入本科，成為正式生。一九三八年某天，呂泉生遊戲時不慎拉傷手臂，因傷勢嚴重，造成手指神經永久傷害，不得已只好放棄鋼琴，轉主修聲樂，師承聲樂部主任阿部英雄。在東洋音樂學校求學途中，呂泉生對白俄老師康斯坦真・夏皮洛開設的合唱課、作曲家成田為三的理論課極感興趣，從中獲益良多，啟發他對多聲部音樂的認識，對他日後從事合唱教育有很大的幫助。

一九三九年三月，呂泉生修畢本科三年級課業，取得音樂專門學校文憑，正式從東洋音樂學校畢業。

三、東京演唱生涯（一九三九～一九四二）

一九三九年，呂泉生音樂學校甫一畢業，便在鋼琴恩師井上定吉協助下，進入東寶會社日本劇場，參加歌舞劇表演。

他的首演劇目是《東洋的一夜》，一齣描寫義大利人馬可波羅在中國旅遊的歌舞劇。呂泉生在劇中飾演一名中國將軍，初試啼聲，頗受樂壇好評，但因不諳劇場人情，《東洋的一夜》演罷之後，呂泉生未能繼續獲得邀約，只能在家抄譜維生。

數月之後，他獲得朋友介紹，在松竹會社旗下的常盤座擔任綜藝節目歌手，但因淺草地方多流氓地痞之流，而常盤座又是老牌娛樂場所，裡面規矩多、應酬多，呂泉生窮於應付，擔心繼續這樣下去，不但歌藝無法精進，未來音樂前途也無指望，因此半年合約期滿，選擇退出常盤座，另覓生計。

一九三九年十二月，日本原擬藉慶祝「皇紀二千六百年」之由，舉辦奧林匹克運動大會，並成立一支三百人規模的大合唱團，呂泉生聞訊遂前往報名，並考取該合唱團。然而奧林匹

克運動大會卻因日本在徐州會戰中吃了敗仗，侵華行動受阻，舉國氣氛陷入低迷，遂取消舉辦奧林匹克運動大會，而這支為運動會成立的合唱團也隨之宣告解散。幸而不久NHK電台有意成立合唱隊，便接手這支團體，從原本三百人的團員中再篩選出一百二十人，成立合唱隊，依團員程度好壞，分ＡＢＣＤＥＦ六組，隨時待命演出。呂泉生被分到程度最好的Ｆ組，不但常有機會接受良師指導，豐富的演出機會也讓他累積寶貴的合唱經驗，奠定未來推動合唱教育的基礎。

一九四一年春，呂泉生除了ＮＨＫ放送合唱團的工作外，同時又考取東寶演藝會社新成立的聲樂隊，重回日本劇場，參加新推出的「舞台秀」表演。和呂泉生同時期在東寶聲樂隊演出的台灣人，除了文壇才子呂赫若外，還有同樣是東洋音樂學校畢業的蔡香吟。呂泉生在東寶聲樂隊，學習到許多劇場的實務經驗，包括編、作曲的技巧及舞台表演的藝術，大大豐富了呂泉生的藝術視野與音樂內涵，對他未來音樂觀的鎔鑄，有深遠影響。

一九四二年四月，呂泉生為探望身染重病的父親，暫停東京的工作，返台探親，九月中才又再回東京，但甫抵東京，他又接到父親病故的噩耗，只好收拾行李，回台奔喪。但隨海面上的戰火愈熾，遂決定定居台灣，結束東京歲月。

四、民謠採集與為新劇《閹雞》配樂（一九四三）

呂泉生由日返台之初，所做最轟動的一件事就是採集民謠，他並以這些民謠為基礎，做為新劇《閹雞》配樂的素材，不但激起台民演唱台灣民謠的熱潮，也為台灣新劇的發展寫下新的紀錄。

呂泉生回台處理完父親的喪事後，隻身北上，蒙山水亭老闆王井泉幫忙，借宿王老闆家，成為山水亭文友中的一份子。後來有人倡議組成厚生演劇研究會，推出自製新劇，配樂的重責大任自然落在音樂家呂泉生的身上。

呂泉生負責編曲的劇目，是由文學家張文環所寫的《閹雞》。為了將配樂寫好，呂泉生勤走民間藝人聚集最多的大稻埕永樂市場，在其間採集民謠。他的做法是，先用五線譜將曲調、歌詞記錄下來，再著手加以改編。在《閹雞》配樂中，呂泉生共採用三首台灣民謠：〈丟丟銅仔〉、〈六月田水〉與〈一隻鳥仔哮救救〉，做為換幕時的串場音樂，沒想到在演出之時，這三民謠竟意外激起台下觀眾熱烈的迴響，一直到散戲之後，觀眾的口中還不斷唱著〈丟丟銅仔〉，引起日本政府的關注。因為《閹雞》的配樂違反日本政府規定「台灣民謠只准演奏、不准演唱」的規定，所以隔天起，這三首民謠便遭到禁唱的命運。但久經禁錮的台灣民謠經此一唱，掀起前所未有的傳唱熱潮，是大家意想不到的結果。

戰後呂泉生曾多次領導厚生合唱團公開演唱這三首歌曲，又陸續寫作由台灣民謠改編的〈粟祭〉、〈快樂的聚會〉及〈農村酒歌〉等膾炙人口的歌謠多首，對台灣民謠的傳播以及地位的提昇，有重大歷史意義。

五、電台演藝股長（一九四五～一九四九）

一九四四年呂泉生進入台北放送局，擔任「囑託」一職，一九四五年日本人戰敗遣返，呂泉生因是放送局裡唯一的台籍職員，理所當然成為留守人員，擔負移交電台給新政府的重責大任。台北放送局移交給國民政府後，更名為「台灣廣播電台」，呂泉生的職責也變成專門播放唱片音樂的音樂播音員。

一九四六年，台灣電力公司為了向民眾宣導合法用電的觀念，出資向電台購買時段，播放宣導廣告，勸導民眾不要盜電，電台因此有能力製作演藝性節目，而熟諳節目製作流程的呂泉生遂成為電台首任演藝股長，規劃演藝節目。呂泉生依照性質，將演藝節目分成兩大類：一是古典音樂，二是地方音樂與流行歌曲，分星期一三五、二四六，這兩類節目輪流在電台固定時段播放。

當時台灣才剛脫離日本統治不久，日本風的流行音樂在社會上仍很流行，流行音樂工作

者常將日本歌曲塡上中文歌詞直接演唱，蔚成流俗，呂泉生認爲這是非常不好的現象，而不時鼓勵前來電台表演的歌手，不要一味抄襲日本歌曲，要多創作屬於自己的音樂。在他的鼓勵下，流行音樂家楊三郎的台語歌曲〈望你早歸〉，張邱東松取材自小市民生活，寫出〈燒肉粽〉、〈收酒矸〉，都是膾炙人口、唱遍大街小巷的作品，這些樂曲的出現，爲當時一片悲情氣氛瀰漫的流行歌壇注入暖意，帶動樂手創作的風氣。

六、靜修女中教職（一九五〇～一九五七）

一九四九年底，呂泉生因拒絕入黨而退出電台工作，後應靜修女中之聘，前往任教，負責籌備該校藝術班成立事宜。

呂泉生擘畫成立藝術班一事，原本緊鑼密鼓進行，但受到流亡潮影響，校舍被流亡人士佔用不說，後又有大批從大陸教會學校遷移來台的女學生，被教育部安排到靜修女中復課，大量的人潮湧入靜修校園，嚴重影響到正規生的課業，也連帶使成立藝術班的計畫不得不宣告終止。

失去當初來靜修主持藝術班的立意，隔年，呂泉生因台灣省教育會有意聘他到該會任職，遂辭去靜修女中專職，改爲兼課教師，每週來校上課六節。他的工作主要是負責高一、高二

的音樂課，及組織、訓練該校鼓笛隊。由於當時台灣物資嚴重短缺，樂器也不例外，萬般克難中，呂泉生清出該校日治以來的各式鼓類樂器，重新加以修繕，又以市面上販售的金屬管試製克難直笛多把，利用課外活動時間，教導學生鼓、笛演奏的技能。他不只指導學生演奏鼓、笛而已，還編寫鼓笛合奏曲供學生練習。在呂泉生指導期間，靜修校園內不時可聽見鼓笛悠揚的樂聲，對提昇校內音樂的風氣，有顯著的影響。

七、省教育會工作（一九五一～一九六〇）

一九五一年七月，台灣省教育會理事長游彌堅有意為台灣中、小學生編寫唱歌歌曲，因此聘呂泉生為省教育會音樂視導員，來會主理其事。呂泉生在省教育會所做的幾件事分別是：主編《一〇一世界名歌集》、主編省教育會版《國民學校音樂課本》，及主持、編審《新選歌謠》月刊。

《一〇一世界名歌集》是一本匯集世界名曲的歌本，出版之後深受各界喜愛，甚至暢銷東南亞，對引進外國歌曲給社會大眾認識有相當成效。主編《國民學校音樂課本》，則是有鑑於當時國民學校音樂教材欠缺，因此省教育會慨然出資，編輯教材，提供教育界選用。而《新選歌謠》月刊則是針對當時教育界裡長期缺乏可唱歌曲，游彌堅有意以省教育會力量，解決

此一難題而推動的工作，《新選歌謠》月刊從一九五二年三月起創刊，每期向社會大眾徵選、並發表新作，直到一九六〇年三月才停刊，在逾九年期中，這份月刊共出版九十九期，今天社會上許多耳熟能詳的歌謠都脫胎於這份刊物，可見其影響力。上述皆為呂泉生在省教育會工作的成績。

八、實踐家專教職（一九五八～一九八六）

一九五八年三月，呂泉生在謝東閔延聘下，到新成立的實踐家專擔任音樂教師，指導音樂一課。在呂泉生的嚴格教導下，家專大多數學生都對音樂一門有基礎的認識，在當時音樂師資極為缺乏的情況下，這批學生畢業後進入教育界，可兼任音樂課者為數不少，故極受中、小學校的歡迎。後來謝東閔著眼於台灣音樂師資長期不足，有意為社會培育人才，因此從一九六九年起，在家專增設音樂一科，指定呂泉生為音樂科主任，統籌一切行政。

在呂泉生規劃下，家專音樂科以優異的師資、精良的設備崛起於台灣樂界。新成立的音樂大樓內，除了有多間音樂教室與琴房外，並開國內風氣之先，率先擁有一座扇型音樂廳及唱片欣賞室、錄音室，又斥重資購買史坦威（Steinway & Son）演奏型鋼琴，供校內音樂會使用。在當時國內音樂科系中，實踐家專設備之佳，可說無出其右。而呂泉生用人唯才的作風，

延攬到不少剛從國外留學歸國的學人，來家專任教，他又規劃科內設立專題講座及定期音樂會，提供教師、學生相互砥礪的機會，兢兢業業，為實踐家專贏得樂界極佳的口碑。

一九七八年呂泉生因甲狀腺腫瘤開刀，辭去教職，在家休養一年；翌年康復後，又在家專師生熱情召喚下，以不再兼科主任的條件，重執家專教鞭。在任教期間，呂泉生對協助謝東閔推動女子教育不遺餘力，並以開明的態度，首開先例，支持學生舉辦正當舞會，對過去國內各大專院校以壓抑學生兩性關係的唯一手段，是極佳的表率。呂泉生在實踐家專一直教到一九八六年，七十歲屆齡為止，才正式從教育崗位上退休。

九、榮星合唱團團長（一九五七～一九九一）

戰前呂泉生曾組織過一支名為「厚生」的合唱團，活躍於台北文藝界，戰後新興的合唱團體紛紛崛起，以指揮合唱團聞名的呂泉生，先後擔任過警備總司令部交響樂團合唱隊隊長、XUPA合唱團指揮、台灣文化協進會合唱團指揮等合唱界的重要職務，但他一生最為人所熟知、亦是最引人矚目的成就，則首推榮星合唱團團長一職。

呂泉生與榮星合唱團的創辦人辜偉甫是舊識，一九五七年，辜偉甫向他提出成立兒童合唱團的構想，兩人攜手，開啟「榮星」光輝的時代。在呂泉生領導下，榮星合唱團每年招考

新生、制度性訓練團員，成爲國內首支紀律與制度並重的合唱隊伍，全團規模並由最初的兒童合唱團，到一九六二年時發展成一支包括兒童隊、婦女隊、混聲隊的全面性合唱團。

一九六七年，呂泉生與辜偉甫率領榮星兒童隊，代表台灣赴日參加「亞洲兒童合唱節」大會，成爲國內第一支出訪外國的音樂團體，建立榮星合唱團國際性的聲望，由於榮星聲名遠播，屢屢受邀出國訪問，成爲亞洲最知名的合唱團體之一，對台灣合唱素質的提昇、音樂人才的培養，有極爲出色的成績，並爲國家作了最好的「國民外交」典範。

十、退而不休，永遠的音樂人

呂泉生領導榮星的歲月，直到一九九一年才畫下休止符。退休之後，呂泉生隨即赴美定居，但榮星並未因呂泉生的離去而凋零，仍繼續在樂壇扮演重要角色，傳承薪火。目前許多榮星的團友在海內外組織合唱團，推展合唱活動，發揚榮星的精神，爲合唱教育盡心盡力，呂老師也未缺席。「篳路藍縷，以啓山林」，可說是呂泉生爲合唱而努力的身影寫照。而在國內的「榮星兒童合唱團」也展開另一階段的延續與成長。樂壇老將退而不休，歲月的累積使智慧與心靈的精萃更形珍貴；整理資料、口述歷史、繼續創作……工作一直不斷。年輕輩的音樂人也常常遠渡重洋與先輩請益，呂老師總是將他的經歷娓娓道來，他是永遠的音樂家，

也是後人的典範。

■ 從音樂角度談呂泉生的歷史定位

從音樂的角度來看呂泉生，我認為他在台灣音樂史上最重要的貢獻：一是他終身從事合唱教育，如果沒有呂泉生，台灣的合唱環境到一九六〇年，都將還是一片荒漠；另一是他採集、改編台灣民謠的貢獻，不但為台灣保留珍貴的文化資產，同時是將台灣民謠藝術化的第一人。

一、合唱音樂之父

呂泉生在台灣音樂史上最顯著的成就，首推合唱教育。呂泉生因在東京ＮＨＫ放送合唱團期間，接受過嚴格的合唱訓練，並累積相當多的實務經驗，因此回台之後，多次被廣播電台、交響樂團、公、私立合唱團等文化單位延攬，主持合唱業務。

在早年音樂教育仍不普及的時代，尤其在學院派音樂系尚未成立前，合唱是一般人民接

觸音樂、學習音樂的一條便給途徑。由於參加合唱團，不需耗費金錢在價格昂貴的樂器上，也不必負擔音樂老師高額的私人鐘點費，因此吸引不少家境不夠寬裕、卻喜歡音樂的朋友加入，對推動社會音樂風氣有很大功用。總計呂泉生從一九四三年組織首支台灣人合唱團——厚生合唱團開始，到一九九一年從榮星合唱團退休，接受過他指導合唱的人口不下兩千人之譜，對社會愛樂風氣的推動，有難以估計的成效。

呂泉生曾指揮過多支合唱團體，其中時間最長、成績最好、對台灣合唱界影響最為深遠的，要算榮星合唱團。它是台灣首支系統性、全面性培育合唱人才的團體，成軍之後，經過嚴謹的訓練，以良好的紀律、乾淨的音色、確實的音準享譽中外。在一九六○、七○年代，榮星合唱團曾多次代表台灣出國訪問，優秀的表現不但讓國人引以為傲，也讓外國人對台灣的合唱教育刮目相看。曾有一則著名例子是，一九七三年榮星在泰國曼谷的中華會館演唱，但開演前，伴奏用的鋼琴遲遲沒有運來會場，眼見沒有鋼琴，原有的曲子都無法演出，呂泉生只好和小朋友們商量，臨時決定出十二首不在準備範圍之內的無伴奏清唱曲，完美達成演。這種高水準的臨場反應，證明榮星演唱實力之堅強與呂泉生指導合唱的成功。榮星兒童隊出身的團友，成長後有多人直接投身樂壇，成為專職音樂家、音樂教育家、或合唱教育者，在社會散佈愛樂的種子，為台灣合唱教育的發展樹立良好的典範。

呂泉生親力親為，推廣合唱的功業不僅如此。國民政府主政後，不論民間、政府都開始大力提倡國語運動，由於當時中文歌譜的數量稀少，除了若干大陸音樂家的作品外，就是為數不多的各省民謠。因此呂泉生拿起筆來，為合唱團編作一首又一首的合唱歌曲，一步步帶領台灣合唱界脫離無中文歌曲可唱的窘境。他改編、創作的合唱曲，數量總計達兩百六十首以上，是位多產的作曲家。他的作品寓意光明、音樂流暢動聽，其中〈愉快的歌聲〉一曲，一九九三年獲得中國北京頒發「二十世紀華人音樂經典」榮譽，也使得呂泉生的聲名遠播海峽對岸，廣為對岸樂壇知悉。

回顧一九四〇到一九九〇年這半世紀來，呂泉生不但是台灣合唱教育的拓荒者，更是位擁有全面性技能的合唱教育家與合唱音樂創作者，他的努力深扣著二十世紀中、末葉台灣合唱教育的發展，「台灣合唱之父」於他而言，應是恰如其分的稱呼。

但很遺憾，自呂泉生移民美國後，榮星已失去它以往的品質，雖然許多事會隨時間而改變，但「呂泉生時代的榮星兒童合唱團」卻無可取代。

二、將台灣歌曲藝術化的功績

呂泉生在台灣音樂史上的另一項重要成就，我個人認為，是他採集、改編台灣民謠，並

將台灣民謠「藝術化」。

　　呂泉生採集台灣民謠的動機，主要是在日本東寶聲樂隊期間，受到台灣民謠採集事件的刺激，誘發他回台之後採集台灣民謠。一九四一年，東寶演藝會社派遣部員渡邊武雄、北村滋章兩人到台灣採集民謠，此時正值台灣「禁鼓樂」時期，這兩人到了台灣，因聽不到民謠、採不到民謠，因此回東京之後報告說：「台灣沒有民謠。」這件事讓呂泉生相當不服氣，他認為不是台灣沒有民謠，而是這兩人對台灣文化不熟悉，不知道台灣民謠蘊藏何處，所以才採集不到民謠。因此回台之後，他一有機會就問人會不會唱台灣民謠？進而採集民謠。

　　呂泉生本身有採集民謠的動機，但促使他採集、改編台灣民謠，進而在台灣社會大放異彩，則肇因於一九四三年新劇《閹雞》的上演。一九四三年，台北藝文界人士為抗議皇民奉公會推行的「改良劇」，遂組成「厚生演劇研究會」，製作能彰顯台灣人精神的戲劇，以與「改良劇」相抗衡。呂泉生以音樂之專長，被厚生演劇研究會委以重任，為新劇《閹雞》配樂。他在《閹雞》中，將〈丟丟銅仔〉、〈六月田水〉及〈一隻鳥仔哮救救〉三首民謠設計為串場音樂，在換幕時演唱，由於當時政策，台灣民謠只准演奏、不准演唱，因此台下的觀眾聽見久違的台灣民謠，都忍不住跟著唱和，帶動社會演唱台灣民謠的熱潮。

　　呂泉生以台灣民謠作曲，對當時人的觀念是一大挑戰，原本很多人都以為，民謠是不登

大雅之堂的歌曲，更何況將這種音樂改編成在正式場合演出的節目。但呂泉生卻不作此想，他認為，民謠是台灣最根本的音樂，是最能代表台灣文化的東西，因此採集下來，以他擅長的西樂手法加以改編，使熟悉的旋律增添新穎的和聲效果，大大提昇民謠歌曲的藝術價值。

呂泉生將台灣民謠從俚俗歌謠的地位，提昇至藝術化歌曲的層次，這樣的作法在台灣音樂史上可謂第一人。也正因他的努力，使當初這經由他採集而保存下來的民謠，成為今天人人琅琅上口的歌曲，對台灣文化資產的保存來說，意義重大。雖然他陸續又創作了很多中文歌曲，但普遍說來，傳唱程度、及對社會的影響力，均不如他早期採集、改編的台灣民謠，亦可印證台灣民謠藝術化在他音樂生涯中的地位。

■一個有中心思想的音樂家──我對呂泉生的觀感

我對音樂家呂泉生最深刻的觀感，在於他是一個有中心思想的音樂家，所以能依自己的理想，走音樂這條路。他的中心思想，表現在他的學習歷程、在他的作品中、形現於其個人藝術生命上，而他之所以能步上音樂家這條路，為時代開新局，則源自於其獨立自主的人格

特質。

從呂泉生早年的習樂過程來看，可知他是一個執著又有毅力的人。呂泉生的習樂過程相當曲折，在以前保守又封閉的社會裡，對「學音樂」的人仍抱持極大的成見，而呂泉生在眾人眼中是「有前途」的青年，當他決定未來的志向是要當音樂家時，曾引起家人與社會的不解與震驚。簡言之，他學習音樂的過程，是在父親不諒解、社會不認同、師長不鼓勵的情況下，憑一己之力奮鬥得來的結果。呂泉生依自己的理想走自己的路，儘管在眾人皆日不可的情況下，他依然沒有放棄自己的理想，要做到這一點，需要過人的勇氣。我們從呂泉生習樂的過程，由小提琴、鋼琴到聲樂，可看出他是個擁有獨立自主人格特質的人，雖然他學習音樂的歷程飽受挫折，但每當困難來臨時，他都能一一面對、克服，努力不懈朝自己的目標邁進，這種驚人的耐力正是成為優秀音樂家不可或缺的條件，才能促使他在日後困頓的大環境裡，依然毫不遲疑地循著自己的理想前進。

呂泉生一九三九年剛從東洋音樂學校畢業時，就已能放下科班生身段，到層次較低的常盤座表演，輾轉再到東寶日本劇場工作。因為他隨時隨地保持「做中學」的態度，不忽略任何微小細節，所以能在工作中累積可觀的實務經驗，這對他未來從事表演以外的作曲、教育等工作，都有極大的助益，是促成他日後事業成功的重要因素。而這種沒有音樂學校畢業生

驕傲又矜持的習氣與態度，在保守的二十世紀初是相當罕見的。

從日本回台後，呂泉生被延攬入台北放送局（後更名「台灣廣播電台」），在電台推廣社會音樂。這段時期，他對台灣音樂最重要的貢獻，在於採集、改編本土歌謠，使本土歌謠藝術化，對台灣音樂文化的發展是極大的貢獻。呂泉生以「本土」為思想的中心，在日文歌曲當道的局面下，執著地採集台灣歌謠、編寫台灣歌謠，以提昇台灣歌曲的地位，還以他在媒體單位工作的影響力，推廣台灣歌謠，在在印證他對本土文化珍惜與尊重的心情，以及文化多元的觀點。

但遺憾的是，在政治主導學校體制的一九五○至一九九○年代，像呂泉生這種具有台灣文化意識的音樂家，卻未能被師大音樂系延攬，不啻是教育界的一大損失。師大音樂系是台灣戰後成立的第一間高等音樂學府，多年來執台灣音樂教育之牛耳，領導台灣音樂教育的發展。但檢視近半世紀來師大音樂系培育出來的教師，普遍都缺乏本土的文化觀，顯見這數十年來，以台灣為主體的音樂觀一直未能在教育界生根、發芽，是我國前期音樂教育政策的一項嚴重錯誤。如果師大音樂系在成立之初，便能聘請呂泉生進入任教，應可及早促使本土文化觀在音樂界裡萌芽。不過，呂泉生後來仍進入正規教育體系，從事百年樹人的工作，但這已是他到實踐家專任教以後的事。

呂泉生以本土爲根的思想，一樣表現在他領導榮星兒童合唱團，是近代台灣音樂史上的一頁傳奇。「榮星」的成立，帶動台灣兒童合唱的風潮，在呂泉生領導下，「榮星」以優美明亮的歌聲享譽海內外，幾乎成爲當代台灣兒童合唱，也是「台灣」的代名詞。在台灣經濟才剛起飛的一九六○年代，尋常人出國仍是極不容易的事，「榮星」已數度代表台灣，受邀到海外巡迴表演，贏得極高的國際聲譽，並塑造當代台灣藝術的新形象。對內呂泉生探集台灣歌謠，保存台灣藝術文化；對外，他領導榮星合唱團，提昇台灣國際藝術聲譽，對台灣樂壇的貢獻有目共睹。

與同時期的音樂家比較起來，我認爲呂泉生能寫曲、能表演、能教育，音樂的能力多而廣，對社會事務的參與程度也比其他音樂家深入許多，是他與其他人的最大不同處。與他同時期的音樂家們，在人生的盛年，幾乎都將心力集中在一對一的專業教育上，相對忽略對自身文化的探討，呂泉生卻能以本土的文化觀爲中心，運用他多方面的長才，從各個不同角度經營一個富有台灣味的音樂世界。他的音樂作品如此，舞台上的成就亦如此，所以他的音樂總是透露出高度的理想性，是一種從語言出發、根植於台灣土地的藝術品味，不單單只是聲音或技術上的美而已，這些特質，是我們在審視呂泉生音樂時不可忽視的重點。

呂泉生秉持其中心思想，推動歌唱音樂，對戰後台灣音樂發展留下不可磨滅的貢獻。再

從他一生從事的歌樂推廣角度來看，他不但是台灣的合唱音樂之父，也是將台灣歌曲藝術化的第一人，以音樂來推動「國民外交」的拓荒者，更是讓我們這一代有「自己的歌」可唱的催生者、作曲家。更進一步，從「榮星人」的角度來檢視呂泉生的音樂工作成績，則又是件令人驚異的成就。在呂泉生領導下，有許多「榮星人」選擇終身以從事音樂為業，而今「榮星人」分布全球各地，在世界各地秉持呂泉生領導的榮星精神，繼續推廣合唱活動，由此可見，呂泉生對合唱音樂的影響，不僅止於台灣一地而已，甚至可說，只要有榮星人活動的地方，就有呂泉生的影響。

我覺得，不管與同時期或現在的音樂家相比，呂泉生都應該是我們學習的典範，同時在台灣音樂史上，他也必然是位重要、且值得我們尊敬的音樂家。

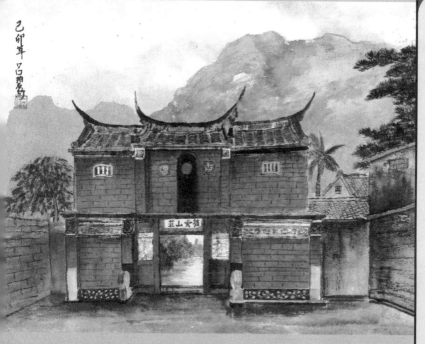

己卯年 呂碧紗

台中縣神岡鄉筱雲山莊是呂泉生祖先呂炳南建造的林園宅邸，今已成為台中縣定古蹟。（繪者呂碧紗，1999年）

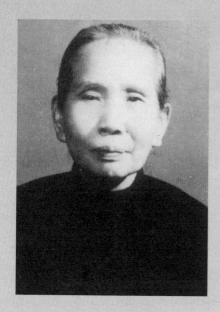

呂泉生的母親林氏錦。

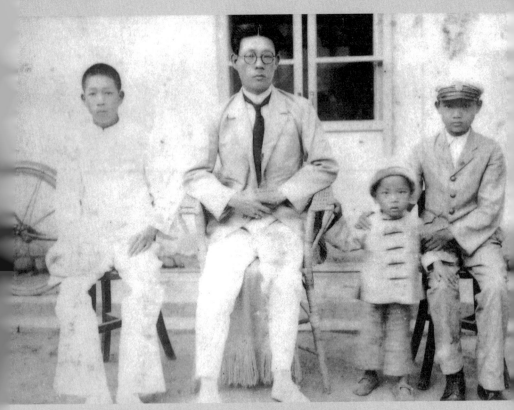

剛上台中一中的呂泉生（右一）與他的父親呂如苞（中）、哥哥呂炎生（左一）一起在家門口照相。呂泉生手中扶的小堂弟叫呂時平。

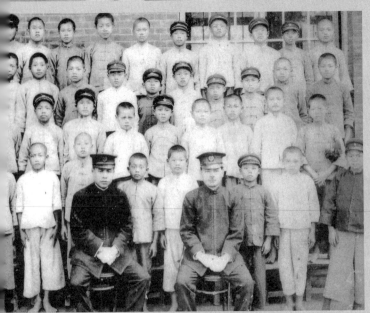

昭和四年岸裡公學校松組畢業班，呂泉生立於二排左一。前坐的兩位師長：左為校長森本茂，右是導師伊志嶺朝堅。（1929年3月）

以歌樂創作聞名於今的音樂家呂泉生是台中縣神岡鄉三角村人，他出生於西元一九一六年七月一日，日本治台時期。三角村舊名三角仔，是個以呂氏族人爲主的聚落，據洪敏麟在《台灣舊地名之沿革》（第二冊）中解釋「三角仔」的地名由來：

三角仔，……地名據說初作「三閣仔」，係出自客籍移民之稱呼。其由來即初有呂姓移民，在此築三座住宅，因以稱。❶

照此說法，神岡呂氏很有可能是受到福佬文化影響的「福佬客」。二〇〇〇年呂泉生爲調查自己的祖先是不是客家人，曾遠去一趟福建詔安，但無所獲，事後他陸續從相關人士口中聽說自己的祖先應該是客家人，因此相信自己是「福佬客」。他的父親名叫呂如苞，母親是豐原大埔厝人林氏錦，祖父叫做呂紹箕，曾祖父名叫呂炳謀，與修建「筱雲山莊」聞名的呂炳南兩人是親兄弟，都是十四世祖呂世芳的嫡系，族譜上記錄他們是「福建省漳州府詔安縣北田田雞石房派下」子孫。

神岡呂家在清朝是台灣赫赫有名的家族，有關這支家族渡台的傳說是這樣：他們的開基祖十二世選京公呂祥省在四十九歲那年，亦即乾隆三十六年（西元一七七一年），從福建詔安率眷渡海，呂泉生幼年曾聽族中長輩們說過，他們的祖先在福建原以打棉被爲業，剛抵台灣時，在嘉義布袋落腳，後遷到「彰化」。要注意的是，此處的「彰化」並非今天彰化縣，而是指清治時期揀東上堡的瓦磘庄，也就是今天台中潭子一帶。據說部分族人留在潭子開墾、定居，這系則經由平埔族的聚落──豐原翁仔社，輾轉來到神岡三角仔，從此在這裡開墾、定居，這約是西元一七九○年左右的事情了。

有關神岡呂家的傳說很多，這個家族的發跡過程，陳炎正編著的《神岡鄉土誌》有如此之描述：

世代業農，善居積，不數年，家道大昌，遂以富盛傳聞里中。❷

還有一段生動的文句，敘述他高曾祖呂世芳在世時的豪富生活：

世芳公存日，家蓄梨園一部，每宴客，則命作樂以侑觴。而呂家特精飲饌，雖遇倉

促客至，數十筵咄嗟立辦，坐上賓客莫不駭愕，至是聲名益噪。與四方名士交亦日無虛席，時人擬之為鄭莊置驛請賓，殆有過之無不及焉。❸

他們家不但養了一個戲班，宴客吃飯時還要有樂師奏樂助興，即使以今天的水準來看，也是夠奢華的了。

不過，呂家並不是個只會炫耀家業的家族，「富而好禮」，應該是這個家族比較恰當的寫照。據記載，呂世芳西元一八三六年時，曾與鄉賢共組文英社，一肩挑起地方子弟的教育責任，傳到其子呂炳南手上，更加發揚光大，呂炳南出錢在岸裡社側興建一棟外觀「丹楹刻桷，巋然如魯靈光」的文英書院，又聘名儒來此講學，當時粵東大儒吳子光、彰化舉人陳肇興、烏日貢生楊蘭馨等，都曾是文英書院的西席，對中台灣文風之提昇，有很大的功勞。

呂炳南在呂氏家族中，是個承先啟後的人物。出生於這樣一個富裕家庭，從小就養成開闊的眼界，呂炳南的為人就像他的父親呂世芳一樣，好客又海派。《神岡鄉土誌》形容他：

生甫數齡，塾師授以經籍，皆成誦。稍長，風貌秀偉，持躬接物無小家子齷齪態，時人莫不謂為少年老成矣。未弱冠，補弟子員，自是聲譽日隆，鄉紳爭相推挹也。

而呂家好客之名亦名震遐邇，四方文遊之士，樂得以為東道主。❹

呂炳南繼承父親呂世芳留下的龐大遺產，對推動地方文教事業不遺餘力。除重修文英書院外，在呂炳南手中，呂家建築了台灣史上著名的林園宅第——筱雲山莊，及成就筱雲軒為清代台灣最大私人書庫。

筱雲山莊一八六六年剛落成時，雕樑畫棟，「壯麗甲於海東」，後歷經多次修整，成為一間融合閩式、粵式、日本式、西洋式的庭園建築，今已被列為重要國家古蹟。山莊裡面的筱雲軒，是呂炳南用來放置經籍的處所，記載說他畢生致力蒐羅經史子集各部書冊，供兒孫輩探討之用，甚至還曾因買書而變賣田產，對藏書用心之深，不言可喻。吳子光撰〈筱雲軒藏書記〉時，清點軒內藏書，共計有二萬一千三百三十四卷，堪稱是清代台灣最大書庫，呂炳南也稱得上是清代台灣最大藏書名家。筱雲軒內的藏書，不但讓呂炳南的兒子——汝玉、汝修、汝成三人都考中秀才，汝修更在一八八八年高中舉人，將呂家在儒林的聲望推上峰頂。

吳子光就曾引「河東三鳳」的例子，讚美汝玉、汝修、汝成三人為「海東三鳳」。

筱雲軒的藏書庇蔭了呂炳南的子孫，也讓不少外地學子受惠，苗栗進士丘逢甲、霧峰舉人林文欽、清水舉人蔡時超、鹿港舉人施士洁等，都曾在筱雲軒內博覽群籍，為筱雲山莊的

歷史憑添多段佳話。但就在筱雲山莊落成後四年，西元一八七〇年，呂炳南卻因船難在梧棲外海過世，得年僅四十二歲，結束他傳奇又精采的一生。

關於筱雲山莊這宅子，呂泉生特別感興趣的是門樓旁的那間日式屋舍。在唸中學以前，呂泉生從未注意過那間屋舍，但等他上「內地」（日本本土）求學後，對日本文化愈熟稔，再想起山莊旁的這間屋舍，就起了探索的興趣。他曾求教過族中長輩，詢問為什麼興建那間日式屋舍？族裡的長輩告訴他，這是明治年間台灣總督府派人過來修築的，原本是為總督蒞臨、休憩的地方。而日本總督來台宅的目的，相傳是為了追查丘逢甲是否真將十萬兩官銀放在呂家一事。此一傳聞在地方上鬧得沸沸揚揚，甚囂塵上，因此日本領台後的第一、二、三任總督，都曾為此傳聞，親來呂家調查。這故事是呂泉生小時候確確實實，親耳從族中長輩口中聽到的。

據說有一次，某總督來筱雲山莊考察後，曾面諭呂汝玉：「台灣就要受日本統治了，日後呂家子孫最好能送到日本留學……」云云，所以不久，呂汝玉就把尚在學齡中的兩名幼子──呂季園、呂柏齡，都送去日本就學。據呂泉生回憶，在他八歲那年，呂家送往日本就學的子弟已有五人，應與總督大人對呂汝玉的這段勸說不無關係，不過到此為止，筱雲軒中的藏書就再也乏人問津了。

呂泉生對「筱雲山莊」這棟大宅子的記憶不深，唯記得讀公學校的時候，每到夏天週末晚上，呂汝玉都會在山莊中庭舉行茶話會，號召族中子弟踴躍參加。茶話會通常先由呂汝玉致開會辭，接著由族中子弟輪番上台，說故事、唱歌，或表演各種才藝。呂泉生記得有一次被呂汝玉點上台，那時的他還不懂什麼叫怯場，一上台就大聲唱：「チチババチババ……」，唱畢，呂汝玉拍拍手，誇獎他唱得很好，並給他三枝鉛筆作獎品。有時留學日本的宗親大哥哥回台，呂汝玉也會特別安排他們在茶話會中演講，全家族共襄盛會，氣氛非常熱烈。

■ 新厝裡的記憶

呂泉生出生的時候沒趕上祖先輩們的好光景，見識筱雲山莊風華正盛的年代。他出生於筱雲山莊落成後半世紀，但自從進入二十世紀後，筱雲山莊——這間自家人口中的「大厝」，裡面就住滿了人，所以在呂泉生出生前十年，他的祖父呂紹箕在分得家產後便搬出「大厝」，在山莊附近另築「新厝」居住。多年後呂泉生讀了《紅樓夢》，才發現昔日山莊裡的故事、大戶人家鉤心鬥角的情節，簡直就像《紅樓夢》的翻版。

呂紹箕蓋的「新厝」是間三合院，離筱雲山莊不遠，一如尋常的農家。呂紹箕夫婦與他的兒子——如苞、傳芩、維新、遠亭，女兒雨，都一起搬到新厝居住。十餘年過去，四個兒子紛紛娶媳生子，新厝裡面熱鬧異常。

呂泉生是呂如苞的兒子，在家排行第三，上有姊姊櫻桃、哥哥炎生，過兩年媽媽又生小妹春子，共四個小孩。祖父呂紹箕分家時得到十甲水田，呂家平日靠收取佃租度日，生活相當優渥，何況他母親、嬸嬸出嫁時，每人身邊都自帶女婿，所以呂泉生的童年生活不但無憂無慮，還有傭人伺候，可以盡情做自己想做的事。

呂如苞除了替父母外出收佃租外，平日無事可做，所以整天往外跑，最喜歡到庄役所找日本人聊天，雖然他沒受過正式的日文教育，卻能說一口還算溜的日語，至於家裡的事、子女的教育，就都交給妻子負責。呂泉生從小與父親之間只有遠距的孺慕之情，沒有真正的情感交集，但鎮日與母親、祖母膩在一起，和她們的情感就不一樣了。

或許是天性使然，聰慧的呂泉生從小就懂得以退爲進，吸引女性長輩的關注，所以極受祖母、母親疼愛。打從他有記憶開始，他的母親林氏錦就寸步不離跟在他身邊，噓寒問暖，對他百般照顧。平常呂泉生在煤油燈下寫功課，母親就坐在他旁邊做手工，直到他功課寫完爲止。若鉛筆、簿子用完了，母親一買就是一打，從不讓他感到匱乏，不像其他堂兄弟，文

具用完了，得哭著求自己的母親購買，往往要哭到聲嘶力竭，才好不容易討到東西。而他的母親也不是對每個孩子都這麼好，至少，他沒看過媽媽對櫻桃、炎生，或妹妹春子像對他這樣，一直跟在身邊照顧。

祖母也是個疼呂泉生疼到心坎裡的女人。呂泉生祖母膝下共有十幾名孫子，每到星期三，就有個賣雜細的女人挑扁擔來呂家，叫賣胭脂水粉、細軟什物，扁擔裡還有小孩最愛吃的零嘴甜食。賣雜細女人來呂家的那天，是呂家一星期中最熱鬧的日子，呂泉生的母親、嬸嬸們都會圍過來，看今天女人又帶來什麼新奇的貨色？孫子們更是先團團圍在祖母身邊，吵著要祖母給錢買糖吃。這時，祖母會分給每人一分錢，讓他們買顆金柑仔糖或鳥梨之類的菓子解饞，看堂兄妹爭先恐後圍著祖母要錢的情狀，小小年紀的呂泉生就懂得「不齒」是種什麼樣的心情，他總是安安靜靜地站在一旁，什麼也不爭，等大家分到錢、買完東西，一哄而散後，祖母就會將這名看起來最乖巧的孫子拉到身邊，悄悄塞給他兩分錢，讓他一分錢買糖果、一分錢放口袋，還囑他別將這事告訴別人。

擁有幸福童年的呂泉生日子過得愜意又自在。他有自閉的傾向，不喜歡和堂兄弟姊妹一起玩，覺得他們太吵、太幼稚，但又和自己的兄姊、妹妹玩不來，只好一人靜靜遊戲，或找個幽靜的地方躲起來做白日夢，反而其樂無窮。童年的他，最常玩的「遊戲」，就是一個人跑

到水椎寮，盯著磨子一圈又一圈轉。水椎寮就是磨房，農村家家戶戶都有這地方，他們家的女傭每天晚上會到水椎寮，把隔天要吃的米穀放進磨子裡，磨子就會旋轉磨米，要一整天才能全部磨好。看著米一粒粒從磨子裡吐出來，在呂泉生眼中簡直神奇得不得了，總也看不膩。

有一次，他在水椎寮的米穀堆裡，發現白白的米粒中，竟還摻雜青的、黃的、紅的、黑的……異色的壞米，這些彩色的壞米活像一顆顆五彩斑斕的小珠子，他趕緊找來一只玻璃瓶，將它們一顆顆撿出來，裝進瓶子裡，再小心翼翼藏在隱密的地方，沒人看見時，偷偷拿出來賞玩。有天，呂泉生正在賞玩玻璃瓶裡的米粒時，不巧被父親撞個正著，父親很生氣的質問他：「查埔囝仔怎麼玩這東西？」就把瓶子沒收。有天，母親說要帶他回大埔厝的外婆家，呂泉生想起可愛的嫦娥表妹最喜歡奇巧的東西，便想向父親討回那只裝米的玻璃瓶，好帶去討好表妹，沒想到一問之下，母親竟然說，玻璃瓶裡的米粒早就發霉，倒去餵雞吃了。

無聊的童年裡，呂泉生最期待的是讀彰化高女的姑姑放假回家陪他玩、講故事給他聽。他的姑姑姑呂氏雨在校成績非常優異，公學校畢業後考上彰化高女，自從她上了高女後，在家講話就變得很有分量。每逢姑姑放假回家的日子，呂泉生總是看時間快到了，便趕緊跑到離家兩百公尺遠的公車站旁，等姑姑回來。姑姑一下車看見他，就會笑著問：「在這等路啊？」

然後牽著他一塊兒回去。每次回神岡，姑姑總不忘為他帶一本《幼年俱樂部》（漫畫雜誌），這是呂泉生最期待的時刻。接過書後，他總迫不及待的用最快的速度把它看完。讓他印象最深的一次是，他看到一幅可怕的圖畫，就問：「阿姑阿姑，這是什麼意思？」姑姑說：「因為小孩不讀書、逃學，所以天上的雲變成妖怪要吃他。」把呂泉生嚇壞了。還有一次，圖畫中一盞油燈噴出來的火焰，就像有眼睛、鼻子的怪獸，呂泉生就又問：「阿姑阿姑，這是什麼意思？」嚇得他一個晚上都睡不著覺，但半夜想尿尿時又不敢起床，憋了一個晚上。

姑姑溫柔地對他說：「小孩子晚上如果不乖乖睡覺，油燈妖精就會跳出來嚇小孩。」

呂氏雨彰化高女畢業的前一年，阿罩霧（霧峰）林家的澄堂先生便派人來說媒，原來他的長公子垂明先生剛從日本留學回來，想為兒子物色適當的對象……。結果姑姑高女畢業沒多久，就嫁到林家去了。大戶人家的婚嫁講究禮數、排場，為了這樁婚事，呂紹箕賣了不下兩甲的田為女兒辦嫁妝，才風風光光辦完這場婚事。但一切看在呂泉生眼中，祖父分家後所得的十甲水田，光為四男一女的婚嫁，就消磨得所剩無幾，原來大戶人家的興衰，不過就是這麼一回事。

■鴉片煙與基督教

在呂泉生五歲那年，呂家發生一件大事。他的祖母為讓吸食鴉片多年的祖父解除煙癮，決定帶祖父到彰化蘭醫生開的病院去「解鴉片」，同時決心改信基督教。

呂泉生的祖父呂紹箕，鄰居都叫他「阿箕舍」，年輕點的就叫他「箕舍伯」，稱他妻子張氏尚為「箕舍娘」。台灣話「舍」的意思，是指地方上有家勢、不必外出勞動的男人。擁有十甲水田的呂紹箕二十幾歲就染上煙癮，每天一定要抽鴉片，不抽不行。他每天睡到約九點才起身，但早上八點鐘，家裡的女傭就先到他房裡生火燒水了。呂紹箕房間裡有一只燒開水的小烘爐，每天起身後，習慣先泡一壺濃茶，那茶的味道又苦又澀，呂泉生嘗過幾口，覺得極為難喝，但祖父卻天天泡、天天喝，因為抽鴉片不喝這麼濃的茶不行，烘爐的火從早上八點就一直燒，要到半夜一點祖父就寢時才熄滅。

祖父的煙癮大，每週要配給一次，對家中經濟是一大負擔，祖母向來對祖父吸食鴉片頗有微詞，認為不但浪費巨資，而且每星期家裡都有幾個不速之客來找呂紹箕，目的不外想分點免錢的鴉片來抽，讓持家的祖母很反感。呂紹箕五十歲那年，張氏尚終於按捺不住，決心帶他去戒煙。當時，英國傳教士蘭大衛（Dr. David Landsborough, 1870-1957）在彰化開設一

間「彰化街基督教病院」，以協助病人戒除煙癮出名，祖母決定送祖父去基督教病院解鴉片時，同時決心改信基督教。

祖母這個決定，呂泉生事後推想，可能是受到大社教會朋友的影響。因為離三角仔不遠的大社庄內有一教會，常有外國傳教士在那裡傳教，包括替人治病、戒除煙癮聞名的蘭醫師有時也會到大社教會主持禮拜。可是祖母是怎麼和大社教會搭上關係的？這呂泉生就不清楚了。對住在三角仔的他們來說，由於大社自古以來就是平埔族人的聚落，所以都視大社為「番庄」，叫那地方的人「番仔」，刻意與他們保持距離。呂泉生小時候，附近人口中的「大社」，個個都露出忌諱的表情，但祖母為了解除祖父的鴉片癮，而決心要信這眾人口中的「番仔教」，誠然是石破天驚的舉動。但祖母是他們家權力最大的人，通常只要是祖母決定好的事，就再沒有轉圜的餘地了。

一天上午吃早飯時，呂泉生發覺大人的神色都不對勁，似乎有什麼事要發生。只見沒吃幾口飯，祖母就放下碗筷，神情蕭然地快步朝大廳走去。家人見狀，也都停止用餐，趕忙跟上去，一起來到家裡供奉神明的大廳。這時，祖母已將神桌上的神像、牌位一一取下，連同香具一併拿到中庭，準備燒毀。二叔、二嬸看到這景象時，都奔進房間裡不願出來，呂泉生的母親也在旁嚇得直發抖，在旁雙手合十，不斷默禱。冷眼旁觀的三叔則趁祖母不注意時，

偷偷拿走一尊太子爺神像，四叔也在最後關頭搶下一尊觀音媽，悄悄各自收藏，祖母毫不考慮地把家裡的供桌上改放一尊耶穌聖像，並從此絕口不提基督以外的神明。

祖母轟轟烈烈的改教舉動很快就傳到「大厝」親戚的耳朵裡，一時間群情譁然，咒罵之聲不絕於耳，但祖母改信基督教的心意已決，再無人可以撼動，祖母畫下這道分水嶺後，從此呂紹箕這房便與大厝那邊的親戚逐漸疏遠，十數年後，終變成各走各的路，親友間再無往來。

神像燒完後，祖母便帶祖父去彰化「解鴉片」，一星期後，祖母獨自一人回來，呂如苞便問母親：「到這年紀了，父親的鴉片還解得掉嗎？」只見祖母冷冷撂下一句：「解不掉也要解掉。」聽得眾人面面相覷，啞口無言。

又一個多月，終於傳來呂紹箕煙癮戒除成功的消息，神清氣爽地回到家裡。接到他出院返家的消息，呂家上上下下像辦喜事一樣，全家大小聚在門口，迎接新生的祖父回家。祖父笑吟吟、步履輕盈地踏進家門，呂泉生的母親升了一只火爐，擺在門口，讓祖父跨過這象徵去除晦氣的火爐，到大廳坐下。又拿出煮好的紅鴨蛋，由祖母分給在場的每一個人，象徵祖父從此脫胎換骨，重新為人。結果小堂弟撥蛋殼時蛋沒拿穩，掉到地上，他趕緊彎腰去撿，

蛋卻滾得更遠，惹得大家哄堂大笑，祖父也跟著哈哈大笑起來。呂泉生過去從未見祖父這樣大聲笑過，因為他以前抽鴉片的時候，整個人看起來一直沒什麼精神，現在卻像換了個人似的，這時祖母正色告訴大家：「阿公現在不吃煙，才有辦法笑這麼大聲。」

呂紹箕解了煙癮後，有天，彰化病院的蘭醫生親自來三角仔看他，檢查他的身體狀況，並邀他星期天一起到大社教會，說這個星期天，他將在大社教會主持禮拜。呂紹箕第一次從大社回來，就不斷對人說：「原來大社是一個環境這麼清幽的地方。」在傳教士的指導下，大社處處花木扶疏，整潔乾淨，整個街庄道路全都鋪上磚頭，下雨天走起來一點也不泥濘。不像三角仔或隔壁庄，環境非常髒亂，一到下雨天，泥巴土地夾雜家禽留下的糞水，把路面弄得亂七八糟。因此只要一有空，他就到大社找教徒聊天，或談《聖經》上的故事，成為虔誠的基督徒。呂紹箕夫婦是大社教會傳教以來招收到的首批漢人信徒。

■ 祖母的小跟班

張氏尚自從信了基督教，決心開始學識字、讀經，虔心侍奉上帝。她以前沒受過教育，

因此無法閱讀讀漢文版的《聖經》，但教會裡有人專教「白話字」，讓沒讀過書的教徒經由學習羅馬拼音，學會唸字發音，了解《聖經》的內容。「白話字」又叫「羅馬字」，是早期西方傳教士為解決教區內文盲過多、信徒無法閱讀經義，所傳授的拼音法，以期在最短時間內，幫助信徒解決閱讀上的問題，便利傳教。

張氏尚要信基督教，家裡孩子個個都沒興趣，畢竟她個人的決定無法讓在傳統環境裡長大的孩子都能欣然接受這項改變，連帶她要上教堂做禮拜，也沒有一個孫子肯陪她去，但只有乳名「阿儻」的孫子──泉生除外。雖然上教會對年幼的呂泉生來說，沒什麼實質上的好處，反正信基督教又不是他決定的，但祖母疼他、寵他，讓他喜歡跟年長的女性在一起，接受她們無微不至的照拂，因此當祖母問孫兒們誰願意跟她一起上教會時，只有五歲的呂泉生欣然出列，志願伴讀。

張氏尚為學會白話字，特地搬到大社教會宿舍，跟一位女傳教師同住，並從她學習白話字。此時尚未入學的呂泉生便跟祖母一同住在教會宿舍，過起看似虔誠的教徒生活。祖母禱告時，他就在一旁乖乖坐著；祖母讀書、寫字，他就自己在一旁玩耍；夜晚和祖母一起睡在宿舍，也不會吵著要回家，表現得十足乖巧。十個月後，不僅祖母學成白話字，伴讀的呂泉生也在教會人員帶領下，能一句一句完整背出詞意艱深的〈祈禱文〉，結果他回家背給姑姑

聽，連姑姑也聽不懂。

和祖母在一起上教會，還有許多不為人知的好處，比如天熱時，祖孫倆頂著豔陽，結伴走在通往大社的路上，祖母總會在經過路旁的雜貨店時，停下來為他買一碗剉冰。在一碗白綿綿的冰花上面，撒著五顏六色的香料與糖水，只要吃上一口，就能暑氣全消，那種沁人心脾的清涼滋味真是美好得令人難忘。

直到上中學以前，呂泉生每星期都會陪祖父母到教會做禮拜，順便上主日學的課，學習白話字、唱聖詩。每到星期天這一天，祖母都會給他兩分錢，一分是獻金，等禮拜進行到最後，把這分錢投到獻金袋裡；另一分是糖果錢，算是對他來教會做禮拜的獎勵。

祖母的決心一刀切斷呂泉生與傳統的牽連，讓他擁有一個與其他山莊親友完全不一樣的童年。每到星期三晚上七點，大社教堂便會響起清脆的鐘聲，提醒附近教友祈禱會的時間快到，該上教堂了……。兒童呂泉生站在家門口，望著碧波萬頃的稻田，聆聽晚鐘悠揚的清音，靜謐的感覺深深浸潤著他的心。而每到聖誕節晚上，用礦火燈點燃的教會大廳，徹夜燈火通明，由各地來做彌撒的教友輪流上台表演才藝，那種熱鬧、興奮的景象，才真是他童年生活中最難忘的回憶。

一九二三年呂泉生七歲，被父母送到岸裡公學校報到，成為一年級新生，開始接受日語和現代化的教育。不過和教會生活比起來，呂泉生比較喜歡上教堂，勝過上公學校，他覺得教會裡的人都對他很親切，但公學校裡可不一樣了，打從進學校開始，在同儕、師長間他都吃足了苦頭。

呂泉生的學科成績不差，但有口吃的毛病，平常跟其他小朋友一起讀書還好，最怕被老師點起來單獨唸課文，因為只要一緊張，他的舌頭就猛打結，一個字也唸不出來，偏偏有台灣老師知道他的情形，卻總故意點他站起來唸課文，讓他出盡洋相、羞憤不已。而且他又是個天生的左手慣用者，俗稱「左撇子」，只要一不注意，就習慣性地用左手拿筷子或寫字，因此被同學嘲笑「左手拐」。這兩個問題帶給在學中的他莫大困擾，使他一再成為同學間的笑柄，自尊心嚴重受損。

所幸在教會朋友的包容下，他慢慢找到紓解的方法。呂泉生每星期都上教會，在資深教友的帶領下，學唸唸羅馬字母與學唱聖詩，在教會，每次讀、唱，都是大家一起來，所有人跟著指導者一句一句慢慢唸、慢慢唱，大家都很有耐心，因此沒人嘲笑他是「大舌」，或隨時

提醒他要用右手拿筆、拿筷子，由於沒有壓力，久而久之，呂泉生在集體誦讀中找到一套跟隨的辦法，一緊張就口吃的毛病也就慢慢紓解，同時他很認真強迫自己一定要記得用右手寫字，幾年後，才漸漸不再是學校同學嘲笑的對象。

在公學校六年生活中，呂泉生認為最值得記寫的，是第六年準備中學校考試的種種。在五年級以前，擔任他們班導師的都是台灣人，直到第六年，才改由一位日本籍老師——伊志嶺朝堅擔任。大體說來，老師的好壞與老師是台灣人或日本人的關係不大，端看老師個人的修養。像伊志嶺老師，平日對同學非常關心，中飯時間，他總是自帶便當，在教室和同學們一起用餐，並跟大家互聊學校裡的事情，絲毫沒有架子，所以同學都很喜歡他。

一般公學校六年級的老師，都是各校精挑細選出來的教員。因為六年級生將面臨升學考試的壓力，而各校升學成績的好壞又關係到學校的聲譽，所以校長都很重視，能被選為六年級導師的，多是深受校長信賴、又負責任的老師。因此多數的六年級導師都會為了學校的榮譽，下課後主動為學生補習，爭取好成績，伊志嶺老師也不例外。

上了六年級以後，呂泉生放學後因要留在學校參加補習，就不能再像以前那麼自在，下課後到新打溪泅水了。而呂如苞這邊也不敢大意，自從炎生前兩年參加公立中學校考試失敗，為了兒子的前途著想，呂泉生上六年級後，他便請來一位名叫「田口福松」的日本人到呂家

來，在呂家整整住了一年，陪呂泉生讀書。呂如苞的用意至為明顯，他希望呂泉生順利考上中學校，為呂家爭一口氣。

田口福松究竟是什麼樣的人物？呂泉生既不知道，也不敢多問，只知道他是父親的朋友。直到公學校畢業數年後，他才間接從別人口中獲知，這名他口中的「田口叔叔」在擔任他的家庭教師前，曾在《台灣パック》雜誌上發表官方所謂「不當言論」，被日本政府視為思想左傾分子，抓去關了一陣子。呂泉生也曾親眼看見日本巡佐來呂家拜訪時，田口叔叔一聞訊，馬上跑到水椎寮裡躲起來的模樣。

不過這位謎一樣的日本長輩，在呂泉生準備中學校考試階段，確確實實幫了他一個大忙。田口在呂家的主要職責，就是督促呂泉生唸書，並循序漸進為他規劃複習進度。在呂泉生的觀察中，田口是個有不錯文化修養的人，能作漢詩、書道、繪畫的造詣也不低，而且他的台灣話說得還不錯，如果有不仔細瞧，還看不出他日本人的身分。在這段升學考試期間，呂如苞特讓呂泉生搬到田口福松的房間裡，和他一起作息，便利田口掌握複習時間。而田口為了了解呂泉生在校的課業狀況，還曾親自到學校，向伊志嶺先生詢問呂泉生上課時的情形，又上街買了一本《中學校入學測驗試題》，舉凡四則運算、鶴龜算法（雞兔同籠算法）等各種題目，都要他練得熟透才行。

這年，呂泉生在校的課業變得異常繁重，每天放學後，除了伊志嶺先生自動延長一小時在學校幫學生補習外，放學一回到家，田口叔叔就監督他做功課、練習參考書裡的試題，甚至自己出題給呂泉生練習，即使星期天是教會做禮拜的日子，也要求呂泉生清晨六點就起床，先溫習功課兩小時，才准他去教會。呂泉生到東京留學後，操著一口聽不出台灣口音的流利日語，曾讓許多人誤以為他是內地人（日本本國人），待知道真相後，才大吃一驚。呂泉生認為，這都是和田口先生相處的功勞。

六年級除了準備中學校考試值得他回憶外，還有一件令他難忘的大事——代表班級在學藝會中唱歌。照岸裡公學校的往例，校方在畢業前夕會為畢業生舉行一場學藝會，由畢業生代表上台，表演話劇、音樂、朗讀……等等方面的才藝。由於同學們都知道呂泉生每星期到教會做禮拜，會唱不少聖詩，於是公推他上台表演歌唱，導師伊志嶺接受大家建議，放學後把呂泉生留下來，和藹地問他：「上台要唱什麼歌？」呂泉生想起小時候，姑姑教他唱過一首歌：

新高山は高かけれど、
國の御威稜はなほ高し。

淡水溪は深かけれど、

父母の御恩はなほ深し。

（譯詞）

新高山雖高，

國家崇高的威嚴比它更高。

淡水溪雖深，

父母養育的恩澤比它更深。

呂泉生雖不知道歌名，但張口把這首歌唱出來。他一唱完，伊志嶺先生就大聲叫好，決定由他代表全班，上台唱這首歌。

「新高山」指的是玉山，這首歌原名〈大國民〉，由台灣總督府民政長官後藤新平頒布歌詞，日治時期在台流布甚廣，版本眾多，不過在樂教人才奇缺的當代，還是有不少老師只能教唱國歌〈君が代〉跟式日歌曲（紀念歌、節日歌）而已，讓唱歌課的趣味大打折扣。

學藝會當天，森本校長在台上聽了呂泉生的演唱，也不住地跟著節奏拍手，全校的老師跟同學見狀，紛紛拍起手來，掌聲越拍越大，呂泉生像受到鼓勵似的，越唱越大聲，歌唱過

一遍又一遍，直到力氣使盡，唱得臉紅脖子粗為止，整個學藝會的氣氛也因他的這首歌而沸騰。這是呂泉生生平第一次以唱歌獲得莫大榮譽，也是他童年裡的一個美好回憶。不過他認為，這次的經驗，對他日後步上音樂家的路，絲毫沒有影響。他對音樂興起莫大興趣，是上中學以後的事。

一九二九年三月初，呂泉生在家人的殷殷企盼下，終於從岸裡公學校畢業，典禮當天，獲頒前五名優秀生賞狀，並由他代表所有得獎人上台領獎。接著在田口福松陪同下，參加台中一中入學考試，在錄取率不到百分之十的激烈競爭中，不負眾望，考取這所中台灣最著名的學校，成為繼呂氏雨之後，呂紹箕家中第二位考取公立中學校的子孫。

歲月匆匆，他的童年也就在考取中學校後正式畫下句點。

註釋

❶ 洪敏麟編著，《台灣舊地名之沿革》第二冊（下）（台中：台灣省文獻委員會，一九八四年），頁八八。

❷ 陳炎正著，《神岡鄉土誌‧人物‧文教先聲—呂炳南》（台中縣詩學研究會，一九八二年），頁一○二。

❸ 陳炎正著，《神岡鄉土誌‧人物‧文教先聲—呂炳南》（台中縣詩學研究會，一九八二年），頁一○二三。

❹ 陳炎正著，《神岡鄉土誌‧人物‧文教先聲—呂炳南》（台中縣詩學研究會，一九八二年），頁一○二一。

呂泉生的音樂人生

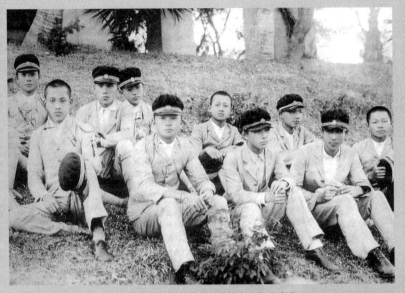

台中一中校內的岸裡公學校校友聚會，前排左二為呂泉生。

呂泉生（一排左二）台中一中二年級，與他的同班同學。（1930年）

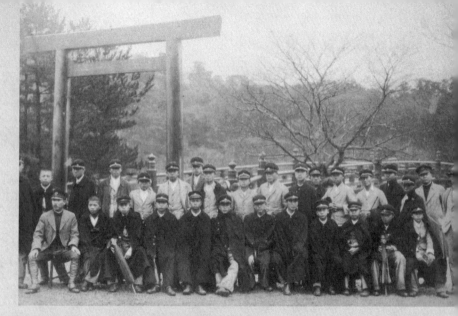

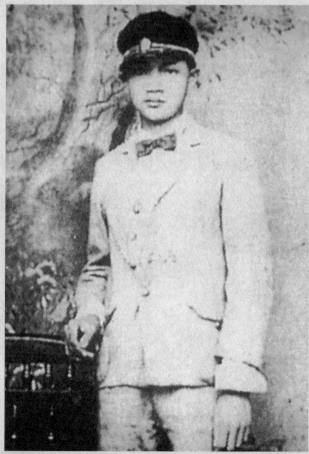

呂泉生（坐排右二）
參加「修業旅行」
至日本內地旅遊，
與師長、同學在伊
勢神宮鳥居前合
影。（1932年4月）

台中一中四年級的
呂泉生。（1932年）

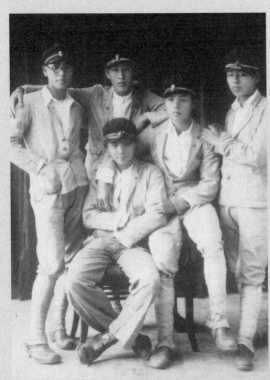

台中一中四年級，呂泉生
（中坐者）從高雄「翹家」回
來後，與他的好友（由右至
左）李成功、梁萬星、徐武
彰、賴木昌一起到錦波寫真
館留影。（1933年1月6日）

呂泉生（右一，手拿口琴者）
與台中一中同學。

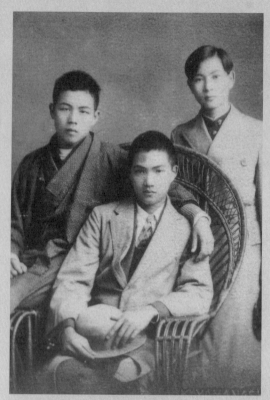

呂泉生台中一中畢業照。（1935年）

台中一中四年級的呂泉生（中）與
同學許雲霞（右）、梁萬星（左）。

呂泉生（前排右三）在台中一中五年
級的中秋節，與來自豐原郡的同校學
生一起到豐原水源地郊遊，此行有人
帶來一台「蓄音器」（電唱機），增加
聚會熱鬧氣氛。（1934年）

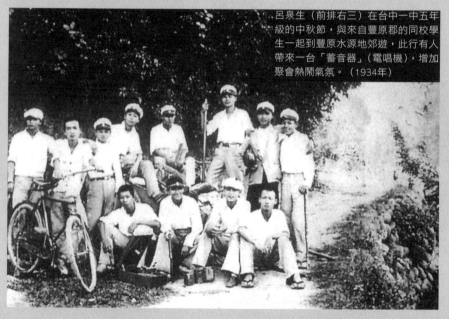

沙門空海 之 唐國鬼宴

「如果說安倍晴明是凡人的化身，那麼空海就是我本人的真實寫照。」
———夢枕獏

「若說《陰陽師》是家常小菜，《沙門空海之唐國鬼宴》，可以說是滿漢全席。」
———茂呂美耶

遠流出版公司

【卷五】

安祿山叛亂之際，逃離長安的玄宗，為避免臣子叛變，陷入不得不將愛妾楊貴妃刑處的困境。

此時，胡人道士黃鶴提出一個令人驚訝的方案。就是以屍解法讓貴妃處於假死狀態，好躲避過此次的災難。之後再將她送往倭國——日本，以消弭世間的喧囂。然而，這個提案卻帶來駭人聽聞的結局…。

出版時間 ▶ 2005年9月

【卷六】

追溯到四十年前，晁衡，也就是安倍仲麻呂，留下了一封寫給李白的信，信中敘述著這令人毛骨悚然的事件始末。空海為柳宗元解讀這封以倭文寫成的信函。另一方面，青龍寺惠果師父的周邊，竟出現怪異的影子…。

出版時間 ▶ 2005年10月

【卷七】

還有一封寫給李白的信函。這是玄宗的親信宦官高力士，臨終前留給安倍仲麻呂的，信中透露更為駭人的內幕。

那個咒語跨越時空，使得臥病在床的順宗瀕臨死亡。

出版時間 ▶ 2005年11月

【卷八】

空海受柳宗元之託，要解開咒語真相。漸漸明白此事關係大唐存亡的空海，率領著橘逸勢、白樂天為首的關係人等，以及大批的樂人和廚師，向驪山華清宮出發。

那是玄宗和楊貴妃度過恩愛日子的地方。到底空海的目的何在?.執筆長達十七年的大河傳奇小說，將在此遽然劃上完結句點！

出版時間 ▶ 2005年11月

【卷三】 咒俑

劉家妖怪所吟唱的詩，正是李白的〈清平調〉。乃是距此60年前，李白為讚頌楊貴妃之美所填的詩詞。經過一番思慮，空海識破劉家和棉花田的妖怪，皆肇因於安祿山之亂時楊貴妃的悲劇性死亡，決心挖掘貴妃的墳墓，一探究竟。

在墓園前，空海和白居易初相逢。楊貴妃墓挖不過癮，找無答案。空海再挖棉花田，挖出了駭人聽聞的巨物。和尚、儒生、詩人、官員全數加入開挖大隊，流氓、蟾蜍、妖貓、菩薩集體前來鬧場鬥法！

> 出版時間 ▶ 2005年8月　定價 ▶ 230元

【卷四】 牡丹

住在呂家祥家中的劉雲樵，即使在鳳鳴高僧的保護下，仍然難逃一死，再次應驗了黑色妖貓的預言。為了查出真相，空海接近拜火教，輾轉得知劉雲樵的妖貓事件、徐文強棉花田出土的兵俑事件，可能是教中的卡拉潘，即信仰邪宗淫祠的波斯咒師所為。

此外，經過高人相助，晁衡寫給李白的信件，終於落入空海手中，他緩緩唸出由倭國文字寫成的長信，道出當年唐玄宗眾人逃難至馬嵬坡的過程，以及楊貴妃香消玉殞的駭人始末…

> 出版時間 ▶ 2005年8月　定價 ▶ 220元

「看到這書，我擔心華文作版
圖又失去一塊了。」

——知名作家
張大春

像
所
的
材

「這真是個奇妙的故事！和《陰陽師》
比起來少了很多玄妙的法術，卻多了很多奧
妙之理；如花的暗香一樣，隱隱隨著空氣，流動
在我們的生活週遭。以前無論如何都想不通的
事，因為空海的豁達與率真，感覺自己好像
一瞬間讓人開了心眼一樣，心靈清
澈而寧靜。」

——遠流博識網網友 冰霧

「夢枕獏 最精采的還是敘述妖怪作
祟，好像他都曾經親眼目睹、親身經歷，這
回出現的是貓怪，全身黑色長毛會說人話的貓
怪，他一出場就擄獲我的目光，他懂得和人談
判，讓人處於無可自拔自作自受的磨難中，
夢枕獏也懂得賦予他特殊性格，搶
盡全書人物風采。」

日本魔幻小說超級霸主——夢枕獏

1951年1月1日出生於神奈川縣小田原市的夢枕獏，本名米山峰夫，高中時「想要想出夢一般的故事」，而以「夢枕獏」為筆名（「獏」，指的是那種吃掉惡夢的怪獸），開始在同人誌上發表詩集或奇幻風的作品。

在日本奇幻文學界，夢枕獏可說是家喻戶曉的知名作家。畢業於日本東海大學日本文學科的他，目前是日本SF作家俱樂部會員、日本文藝家協會會員。他的興趣廣泛多樣，登山、攝影、釣魚及摔角等都難不倒他。

1977年後夢枕獏得獎無數，1989年以《吞食上弦月的獅子》榮獲「日本SF大賞」，1998年再以《諸神的山嶺》奪下「柴田鍊三郎賞」。創作二十餘年，《闇狩之獅》、《陰陽師》等著作都曾穩居日本暢銷書排行榜首6個月以上。

《沙門空海》是夢枕獏30歲之後開始撰寫的著作，為了呈現這部由妖物、詩人、皇帝與貴妃共同交織出的絢爛大唐盛世圖，夢枕獏三赴中國西安實地考察，花了17年的時間，才創作完畢。

《沙門空海》全文100萬字以上，原稿高達2600多頁，2004年書出後暢銷數十萬冊，聲勢直逼《陰陽師》，日文版總計4卷，為「德間書店」創業50週年紀念作品，中文版則有8卷，堪稱夢枕獏最重要的代表作之一。

夢枕獏 專屬官方網站「蓬萊宮」www.digiadv.co.jp/baku/

具超人知性和行動力的密宗第一人——空海大師

空海在日本文化史上具有非常重要的地位，被尊稱為弘法大師，坊間甚至還推出了相關的釀酒名品。他生於西元774年日本香川縣多度郡的一個豪門世家。14歲時，跟隨舅舅到奈良讀書，此後四年奠定了空海的漢文造詣，舉凡《論語》、《左傳》、《春秋》……他都研讀通曉，甚至可以用漢文賦詩論述。

空海曾經跟隨遣唐使進入大唐，師承長安的惠果大師，成為密宗的第8代宗主。原本要數十年才能掌握的密宗真經，他卻只用了2年多的時間就全部學成。回到日本後，受到嵯峨天皇的尊崇，還因此將熊野高野山賜給他，以便建造寺院，弘揚佛法。

後來他創立日本的密教真言宗，並主持編成日本第一部漢字字典、還創造日語的平假名，也是日本一代書法大師，可說是一位多才多藝的傳奇人物。空海還帶回了建築、雕刻等當時最先進的文化結晶。而空海的名著《理趣經》，亦成了真言宗最重要的一部經典。

由於空海大師在日本知名度太高，導致迄今以他的故事為題材的小說屈指可數。空海入唐1200周年的2004年，日本終於出現近年來第一部以空海遣唐為題材的「驚異傑作」。

10月6日，魔幻名作家夢枕獏歷時17年心血的大作《沙門空海之唐國鬼宴》最終卷堂堂登場，造成日本書市一股旋風。

■ 懂懂少年時

一九二九年，呂泉生進台中一中就讀。台中一中是日治時期中台灣最著名的男子中學，呂泉生一考上這所學校後，馬上成為地方受人矚目的子弟，穿校服走在神岡馬路上，遠近都有人對他行注目禮，終讓呂如苞揚眉吐氣。

這樣的轉變雖讓呂泉生很不習慣，但總不是件壞事。自從上一中後，呂泉生的生活版圖不再侷限於神岡鄉下，進而擴展到台中市街，身邊的同儕、師長也都是中台灣的菁英分子，讓他眼界突然寬闊起來。而且，中學生的生活與公學校學童最大的不同，是在公學校裡，他可以是一名嬌憨的兒童，天塌下來有父母頂著，可是在純男子的中學，他就得用男子漢的行逕、態度來處世，並學習禮教世界中的人我分際拿捏，對呂泉生來說，都是很新鮮的經驗。

但缺點是，他完全不熟悉眼前看到的這個新世界，在身心都還來不及調整的情況下，就得適應排山倒海而來的新生活。他原本是一個寧靜又敏感的孩子，生活上的諸多變化形成一道道看不見的壓力，壓得他喘不過氣來，整顆心變得異常焦躁。

呂如苞望子成龍，對於家中這個唯一考上公立中學校的兒子期望特別殷切，將所有希望都寄託在呂泉生一人身上，期望他能像族中其他優秀子弟一樣，將來考取醫科，當一名人人

第二章　羅蕾萊的歌聲

敬重的醫生。呂如苞的期待初時對呂泉生是一種鼓舞，呂泉生也暗自告訴自己，在學中一定要爭取好成績，才不辜負父親的一番苦心。可是開學後，新生活、新環境、新身分……，種種轉變遠遠超出呂泉生所能承受，在身心失序的狀態下，他開始對讀書一事覺得乏味，對未來也沒有明確的目標。呂如苞希望他讀醫科，可是他發現自己竟然對數理科目一點興趣都沒有，對其他科目同樣也提不起勁，日子過得極為煩躁，當發現玩樂的世界可以讓他暫時忘卻壓力時，不自覺沉迷在遊樂的生活中，任憑課業成績一落千丈。

他的同班好友徐武彰放假日常騎腳踏車到三角仔找他玩，原本星期天是呂泉生陪祖父母上教堂做禮拜的日子，但為了玩樂，他利用祖母疼孫子的心情，敷衍老人家，謊稱要在家裡溫習功課，準備考試，拒絕再與祖母一起上教堂，但實際上是和徐武彰兩人一起到溪邊網蝦、游泳，或躲在房間裡聊天，兩人暢所欲言，痛快淋漓，不知不覺中，時光一忽兒就過去了。

同時，他也迷戀上閱讀，深深著迷在文字與圖畫的世界裡。徐武彰家中有許多日文書籍，呂泉生生平所看的第一本小說──日本文學家夏目漱石（1867-1916）的《坊ちゃん》（《少爺》），與影響他一生深遠、同樣是夏目漱石作品的《三四郎》，都是徐武彰借他的。為了讀這些「課外讀本」，呂泉生回家後就躲進房間，非看到半夜一、兩點鐘不肯罷手，從漫畫書、故事書到各種小說，越看越忘我，畢竟想像中的世界遠比現實生活來得有趣而吸引人。

這樣的生活連續過了三年，呂泉生的功課雖不至墊底，但也算得上是全班倒數幾個之一，在所有科目中，數學課是他真正的致命傷。老師在台上講解幾何、三角時，他一次不想聽、兩次不想聽，回家之後就算有心複習，都覺力不從心，每當數學課本一攤開，就彷彿像看天書，無論怎麼絞盡腦汁，就是想不起白天老師在課堂上到底說了什麼。所以從一年級第二學期開始，他的數學成績就在補考與重修的邊緣上下震盪，而且成為每學期一再重複的宿命。

每當學期末成績單寄回家中，呂如苞收到後，總免不了一次又一次失望，他不敢再奢望兒子未來能當醫生，為自己爭一口氣。但退而求其次，只要他能好好考個大學，無論法、商，只要是有出息的科目，做父親的都能接受。

■ **生命中的轉捩點**

呂泉生在校課業成績雖然表現不佳，但仍無損於呂如苞對他的疼愛。他與父親之間儘管彼此互相關心，但對父親的感情不像對母親、祖母那樣，是敬愛多於親暱。呂如苞會對呂泉生的期待這麼高，多少與他不如意的人生有關。他們呂家原本書香傳家，顯赫一時，但呂如

苞出生時正好遭逢台灣改朝換代，日本人來沒多久，文英書院就廢了，但以日語教育為主的岸裡公學校卻遲至一九一八年才設立，呂如苞不但日語沒學到，連漢文基礎都遠遠不如父祖輩，成為時代變遷中的犧牲品。儘管自幼家境富裕，但失學的痛苦與有志難伸的人生，讓他日日以酒買醉，是以當呂泉生考上台中一中後，他把所有希望全都寄託在呂泉生一人身上，希望他能出人頭地，好為他在親友面前掙個面子。

台中一中的學制是五年，在五年修學期限中，最特別的是從三年級結束升四年級的那個春假，學校會為該屆學生舉辦「修業旅行」，到日本內地參觀，這是每個考進台中一中（其他中學亦是如此）的學生最最期待的日子。修業旅行的時間前後將近三週，三月底放春假後出發，四月中旬返抵家門，對中學生來說，這趟增廣見聞的旅行，可說是他們最好的成年禮。

不過參加修業旅行需要不少費用，學校考慮到學生們的家境不同，並未強迫所有學生都非參加不可，呂如苞為了讓寶貝兒子到時可以參加旅行，在他剛考上一中不久，便在家中園地種植椪柑，預計三年後結果採收，以此所得支付呂泉生的旅行費用，誠然費了一番苦心。

這次旅遊，呂泉生第一次離開台灣，搭上「吉野丸」，與老師、同學一同暢遊別府、八幡、大阪、奈良、熱海、日光、鎌倉、橫須賀……等日本名勝，且親眼見證東京之繁榮富庶，與京都之文明優雅，是趟極為愉快的旅行。但在這趟旅行中，卻發生一件改變呂泉生一生命

運的大事，讓他的人生從墮落的深谷直衝高聳的雲霄，懵懵懂懂的人生，再也不復再見。

當修業旅行團抵達東京時，呂家旅居東京的親戚，特到旅社來看呂泉生，在親戚招待下，是日夜晚，他們一起到日比谷公會堂，觀賞一場交響樂表演。親戚的原意是讓他見識見識東京高水準的文化活動，沒有特別意圖，然而一場音樂會下來，卻讓呂泉生的人生全然為之改觀。

呂泉生在台灣從未接觸過正式音樂會，就連在學期間，唱過幾首歌都屈指可數。上了台中一中終於有音樂課了，卻是由平日教漢文的林慶先生勉強兼任，另一位教音樂的是體育老師米倉保良，米倉老師也是不得已，才被學校派上音樂課，這兩位老師彈琴的功力都只停留在「二指神功」階段──只用左右兩手食指交叉彈旋律，其他八隻都沒用到。這樣的音樂師資想吸引學生喜歡音樂，簡直是緣木求魚，更何況當時絕大部分的男生都認為，音樂是女子才要學的藝能，他們是堂堂的中學大男生，要他們上音樂課，簡直有損尊嚴。平日大家開口唱唱校歌、軍歌也就罷了，再深入談什麼音樂理論、音樂美感，大家都沒有興趣。在這種氛圍下，呂泉生平日在校也沒有過喜歡音樂的念頭，哪會對這堂課垂青呢！

可是這一夜，呂泉生卻有與以往截然不同的感受。他，一個毫無心防的大男孩，見到台上樂手拿著各式各樣他從沒見過的樂器，覺得十分新奇，根本無法預料下一秒將發生的事。

然後，一位手持細長棒子的人，西裝筆挺地從舞台側門出現了，他走到舞台中央，向觀眾鞠一個躬，這時，呂泉生也隨台下所有人熱烈鼓掌。只見這個人一轉身，手上的棒子一抖，一道白色的光影就像蝴蝶般，隨他手勢在台上飛舞，就在他棒子飛舞的時刻，台上響起眾音齊鳴的五彩樂響，一下子就吸引住呂泉生的耳朵、眼睛，讓他吃驚得幾乎不敢相信自己此刻所見、所聞。

「多美的聲音啊！」呂泉生心裡想。難以言喻的感動深深佔據他的心。

那晚離開公會堂後，只要一閉上眼，他彷彿看見自己就站在台上揮舞魔棒的那個人，隨手所指之處，便飄出不可思議的音符，千奇萬彩，繞樑不絕。他被這奇幻的景象給俘虜，沒想到這晚與音樂邂逅的場景，此後竟日日夜夜盤旋在他腦際，從此，他決心自己未來要當音樂家，一生一世絕對不改變。

■ **雨驟風狂**

德國北方科布倫茲（Koblenz）附近有一則古老的傳說，說科布倫茲河上住著一個美麗的

水妖：羅蕾萊（Lorelei）。她日日夜夜站在河道湍急的岩石上唱歌，引誘來往船夫，凡聽見歌聲的船夫，必會因無法抵抗美妙的歌聲而失去自制力，讓船一步步航向險灘，最後翻覆在巨浪中，葬身河底。

修業旅行結束後，在日比谷公會堂裡聽見的美妙音響，就像羅蕾萊的歌聲，不斷引誘呂泉生前進。他日日夜夜期盼未來能當音樂家，但左思右想，就是不知道該怎樣才能踏上音樂路、當上音樂家？就在他魂牽夢縈、尋尋覓覓的時刻，四年級第一學期結束前，他偶然在同學許雲霞的租屋處，發現一把山葉牌小提琴，一問之下，才知道許雲霞原來還拜師學過半年琴呢！不過許苦苦練了半年，卻看不到明顯進步，直到失去耐性的那天，就將小提琴束之高閣，再也不拉了。呂泉生看到這把小提琴，像發現寶似的，許見呂泉生對這把小提琴愛不釋手，也很慷慨，同意讓他把琴帶回家研究幾天。

呂泉生原以為學拉小提琴就像拉二胡一樣，自己摸摸就會，可是實際觸摸過樂器後，才知道要把小提琴拉得像日比谷公會堂的音樂家一樣，不但不容易，還困難重重。呂泉生不敢讓父親發現這把小提琴，一回到家就先將琴藏在水椎寮，日日放學後躲進水椎寮，一個人撫摸、凝視這樂器，做起自己的音樂夢。

為了成為真正的音樂家，呂泉生決心要買下這把琴，好好苦練。許雲霞見他頗有練琴的

決心，答應以半價十圓，將琴轉售給他，成全他的音樂夢。為了籌措購琴的費用，呂泉生不得不求助於向來最疼愛他的祖母。張氏尚雖然外表嚴肅，意志堅定，可是一看到呂泉生這個金孫，就凡事有求必應。呂泉生很快就要到他生平擁有的第一筆鉅款──十圓，付清琴款。

接下來就是學琴、練琴的問題了。

為了學會調音，呂泉生先請教他的三叔呂傳苓。呂傳苓在未發生車禍前，常在家拉胡琴自娛，車禍後他失去兩根手指頭，不能拉琴，就把胡琴送人了。呂傳苓對小提琴並不了解，他只知道，胡琴整弦時，將兩條弦調成「喔咿喔咿」的聲音就可以了，聽得呂泉生一頭霧水。

他又回頭請教許雲霞調音的方法，誰知道許雲霞竟然老實告訴他，雖然學了半年琴，還是不會調音，這下呂泉生只好自己摸索了。呂泉生小時候曾在大社教會學吹口琴，對音程有點概念，他把弦的音高調到相似位置，由於他的音感不錯，經過一陣子摸索，不但調弦無師自通，還摸索出拉奏的竅門，只要是會唱的歌，就能拉出近似的旋律，令他欣喜若狂。尤其他拉聖詩的旋律給祖母聽時，祖母會在旁輕輕跟著旋律哼唱，讓呂泉生十分開心。

不過呂泉生明白，光靠這樣土法煉鋼，是不可能成為真正的音樂家，還需要老師指導才行。他又聽人說，台中師範學校的音樂老師磯江清，是中台灣首屈一指的音樂家，所以鼓起

勇氣，毛遂自薦，寫信給磯江，請他收他爲徒，指導琴藝。

磯江在收到呂泉生的來信後，回信通知他到綠川旁的寓所上課，整個暑假，呂泉生過著小提琴家似的生活，他偷偷向祖母借錢繳學費，日日帶著小提琴到水源地旁的工寮練習，面對空曠的樹林，一遍又一遍地拉著教本上的旋律，其中美國作曲家佛斯特（S. C. Foster, 1826-1864）的歌曲〈老黑爵〉（Old Black Joe），是他最喜歡的一首。

呂泉生勤奮的表現讓磯江先生讚嘆不已，爲了把琴拉好，九月開學後，呂泉生還是像平常一樣，時間一到就騎車出門，但只要找到機會，便逃課去水源地練琴，有時一去就是一整天，直到放學時間一到，才裝做一副若無其事的樣子，照常騎車回家。

呂泉生幾近瘋狂的練琴行徑終於傳到父親耳中，呂如苞一聽兒子將來想當音樂家，盛怒中，破口便罵：「第一衰，剃頭歕鼓吹。」沒想到這句話深深刺傷呂泉生的心，父子間的冷戰從此開始。呂泉生愛音樂、想當音樂家的心願，不是在舊社會中成長的父親所能了解，但是在呂如苞時代，樂師與戲子一樣，是下九流的行業，他們呂家是書香門第，貴爲中學生的呂泉生，怎能放棄讀書人的大好前程，自甘墮落，去學這種不入流的行業？呂泉生的母親林氏錦更被丈夫這一怒，也擔憂起呂泉生學了音樂，將來是不是想跑江湖、賣膏藥？一想到就以淚洗面。但女人家就是女人家，她雖不贊成呂泉生學音樂，但也無法改變兒子的心意，只

能當兒子開口時，默默拿出手邊的存款，資助他學琴的費用。

呂泉生這廂爲了練琴、當音樂家，是吃了秤砣鐵了心，說到做到。只是他心中的無限委

屈，能與誰人說？爲了練琴，他曠了不少課，承受極大的課業壓力，在家裡又得不到父親的

諒解，還得面對整個社會對男子學音樂的鄙視眼光，背負這層層重擔，呂泉生心中越想越憤

慨。一九三三年的新年才過完，呂泉生在報上看到一則徵人啓事：「高雄港××輪船會社徵

求船上事務員數名⋯⋯」，心中突然升起一個淒美的願望⋯

「能不能就此告別台灣，到東京投考音樂學校？」

此刻，他想起夏目漱石小說《三四郎》裡的主人翁，自家鄉高校畢業後，到東京半工半

讀，靠自己的努力，完成學業。既然三四郎能，他呂泉生爲什麼不能？想著想著，呂泉生也

想像三四郎一樣，靠自己的力量，到帝都完成學業，成爲舉世矚目的音樂家，從此不用再看

到父親與反對他學音樂的人的臉色了！

呂泉生把這則小小的廣告剪下來，小心放進口袋。星期天，他到大社教會做禮拜時，遇

見小時候的玩伴潘春福，寒暄中聽潘說，過兩天要去高雄找他姊姊⋯⋯呂泉生聽到「高雄」

兩字，認爲機不可失，當下就決定和潘春福一起出發，到高雄港應徵船務公司的工作。回家

後，呂泉生悄悄收拾幾件衣服，並將過兩天開學要繳的註冊費與祖母平日給他的零用錢都拿

出來，充作囊資，準備開始他的逐夢之旅——他要離開不諒解他的父親、不諒解他的環境，要效法三四郎，從此憑自己的雙手，披荊斬棘，到東京追逐理想！

到高雄，呂泉生與潘春福一起借宿在潘的姊夫家。潘的姊夫是個經驗豐富的生意人，在高雄經營一家機油店，對呂泉生招待得相當周到，也詢問得頗為仔細。當他發現呂泉生是翹家的中學生時，一面藉故延宕呂泉生外出求職的時機，又一面不動聲色，通知三角仔的呂如苞，告知呂泉生目前的下落。結果一天下午，呂泉生在店裡幫忙雜務，赫然聽見門外響起熟悉的聲音——那正是父親。只見呂如苞不斷點頭向對方稱謝，便連夜帶他踏上歸途。

一路上，父子兩人都沉默不語，再無一句責備。呂泉生萬萬沒想到，他離家的事鬧這麼大，而對他頭尾九天離家出走的事，快到家時，父親才輕輕對他說：「繼續回學校上課吧！」

父親竟然就此輕輕放下，不再加以追究，讓他心裡感到此許不好意思。回頭又想，自己翹課這麼多天，到學校後，不知老師和同學會投以何等異樣的目光？一思及此，心中便惴惴不安，恨不得立刻從地球上消失。不過，事情不如他所想的那麼糟，大家好像都講好似的，既沒有人問他為什麼這麼多天都不來上課？也沒有人故意多看他一眼，好像什麼事都沒發生過一樣，讓他忐忑不安的心情很快平靜下來。

這次離家出走又被找回來，呂泉生如大夢初醒，整個人都安靜下來，不再逃課去水源地

■ 溫柔的琴音

一九三三年四月起，呂泉生又重讀一次四年級，這次，或許是留級生的關係，課業對他不再像以前那麼困難，他讀得相當輕鬆。另一方面，經過離家出走事件的衝擊，他對小提琴一廂情願的熱情，有了重新評估的必要，他體會到盲目練琴不是辦法，而必須找到一條正規學音樂的路，夢想才可能實現。

這段時間裡，呂泉生不拉小提琴已將近一年，在這段期間裡，他又聽人說：「想學音樂的人最好會彈鋼琴，因為鋼琴用途廣，如果會彈琴，對學習其他樂器與音樂理論都有相當幫

拉琴，磯江先生那邊的私人課也早就停止了。當重拾拾起已久的課業，他只想把日前因音樂而失去的一切都補回來。說也奇怪，當心念一轉，連平日最令他頭疼的數學，似乎都變得不那麼難懂，周圍的空氣好像也清新了起來。

第三學期，他雖然努力想挽回課業上的頹勢，可是到學期末，仍因學年曠課總計達三十六天，遭校方裁處留級一年的處分。

助……。」所以呂泉生一心想找位鋼琴老師，從頭開始學音樂。話這麼說沒錯，但是一來他家裡沒鋼琴，再來，磯江先生那裡，他是再也不想去了，可是除了磯江外，台中還有誰可以教琴？他完全不知道。就這樣在無助中，時間一天天蹉跎過去。

一九三三年十二月，有天放學後，呂泉生在台中市區溜達，走到柳川邊，無意間一抬頭，竟看見萬水洋服店的二樓，掛著一面小小招牌，上面寫：「台中婦女鋼琴研究所」，讓他喜出望外。他趕緊到洋服店打聽樓上的鋼琴教授為何人？洋服店的老闆很熱心介紹這間研究所的主持人是陳信貞女士，「淡水女學校畢業，鋼琴造詣很好……。」呂泉生一聽，正好他姊姊櫻桃也是淡水女學校的校友，「淡水女學校畢業，鋼琴造詣很好……。」呂泉生一聽，正好他姊姊櫻桃的同窗，就麻煩姊姊寫封介紹信，表示他希望能跟陳女士學琴。

陳信貞（1910-2000）是基督教長老教會的聞人，在淡水女學校讀書期間，由蕭美玉女士啟蒙學習風琴與鋼琴，後隨高哈拿姑娘（Miss H. Connell）、德明利姑娘（Miss Isabel Taylor）、吳威廉牧師娘（Mrs. M. Gauld）等教會名師精進琴藝，並畢生奉獻於鋼琴教育。這位音樂家桃李滿天下，但卻有一段令人感傷的愛情故事。原來陳信貞二十一歲即與傳道師詹德建結婚，不幸婚後半年，夫婿因傷寒症撒手人寰，留下遺腹女一人。此後陳信貞即未再婚，她將出生的女兒命名為「懷德」，以追憶亡夫，並靠宗教的信仰與音樂的支持，獨力將女兒撫養長大。

陳信貞的奮鬥故事曾讓許多人聞之動容。「台中婦女鋼琴研究所」即新寡中的陳信貞在帶女兒逃離婆家不合理的牽制後，為生活求助於台中聞人楊肇嘉、黃朝清、楊基先……等人，而設立的音樂教室。這些人為協助陳信貞度過難關，遂出面號召台中地區的一千富家太太們，請她們暫時放下家務，每週撥空來和陳信貞學一次琴，以學費助她度過難關。由於招募來的學員清一色是婦女，所以不對男士開放，但陳信貞在收到呂櫻桃的介紹信後，看在呂泉生還是個在中學讀書的大男孩，又是同窗好友的弟弟分上，才破例收他為徒。

呂泉生在知道陳信貞同意收他為徒後，雀躍萬分，像重新找到希望，一心盼望上課的時間快點到來，好學習鋼琴。陳信貞要求呂泉生周六下午放學後，四點到五點這段時間，到萬水洋服店二樓上課，呂泉生自無不從，努力從《拜爾》練起，認真學習。

陳信貞一開始就先指導呂泉生正確的五線譜概念，每次上課，先教他新教材，再讓他複習舊教材，就這樣，每星期一小時的課，呂泉生又要學新的，常上得滿頭汗，但卻感覺極有收穫。陳信貞有系統地教導他音樂，正是他過去跌跌撞撞拉小提琴時所欠缺的，讓他深感，學音樂如果沒人帶領，就只能像瞎子摸象一樣，永遠不得其門而入。同時，陳信貞體恤呂泉生家裡沒鋼琴，所以每週都會撥空讓呂泉生過來練習。對於一星期約只有二小時的學琴、練琴時間，呂泉生極為珍惜，恨不得自己家裡也有一台鋼琴，從此天天都能練上好

幾個小時。

另一點對呂泉生來說很重要的是，陳信貞的性情溫柔，對學生非常有耐性，從不喝斥，讓人有如沐春風之感，這是他從脾氣暴躁的磯江先生那裡無從獲得的。呂泉生曾在一篇〈最難忘我的鋼琴老師——陳信貞老師〉中寫過一段話，懷念陳信貞當時指導他的情形：

陳老師人很親切，輕聲細語的教我指法及樂譜中低音部譜表和高音部譜表的關聯，只是打完東洋劍後，指頭已僵硬了，要接著上鋼琴課，手指頭很難按照陳老師的要求觸鍵盤，好幾次想打退堂鼓，但陳老師以無比的耐心和熱心，認真地指導，教我不敢輕易放棄，雖是四月清涼天，卻彈得滿頭大汗，絲毫沒有什麼音樂藝術，只有那一股蠻勁。❶

自從跟陳信貞上課後，呂泉生面對音樂時的慌亂感消失得無影無蹤，取而代之的是舒坦與愉快，開始對自己的前途充滿樂觀的期待。

一九三四年底，陳信貞在台南長榮女中謀得教職，遂結束此地授課，準備南下。呂泉生聞訊，心中當然依依不捨，不過，這時的呂泉生已經是五年級學生，再過數月即要畢業，一

想到畢業後將前往日本，投考音樂學校，呂泉生心中就充滿快樂與光明，算算距離夢想實現的日子越來越近，與陳先生離別的情緒也就不再那麼感傷了。

在經過一年的學習後，呂泉生對彈鋼琴充滿濃厚的興趣，到五年級第三學期時，在校方協助下，呂泉生開始認真打聽日本各音樂學校的招生狀況，他不管外界用什麼樣的眼光看他，都熱切期盼自己未來能當一名成功的鋼琴家。

呂泉生堅持畢業後投考音樂學校的決定，在台中一中是破天荒的創舉，因為該校歷來應屆畢業生中，總有高達五分之四的人有投考醫校的打算，他卻決定要學音樂，套用今天的語彙，是個十足的「異類」。因此校長在主持畢業典禮時，特別點名呂泉生，期勉他未來在音樂的路上能有傑出的表現。

他的父親呂如苞在離家出走事件發生後，態度上已有軟化，他終於徹底知道，這個從小要什麼有什麼、想什麼就做什麼的兒子，個性之強悍、固執，早已不是他這個做老子的能控制的，就不再極力反對他學音樂了。不過老父的遺憾也未能就此消弭，他提出條件：如果呂泉生堅持要讀音樂的話，赴日以後，家中每月只能提供他三十圓生活費，再多沒有。

在日本，生活開銷比台灣高出許多倍，三十圓，夠台灣一家數口一個月的生活，但在日本卻僅能夠維持一個留學生在東京的基本吃住，對向來不愁吃穿的呂泉生來說，父親的話暗

示他，若還執迷不悟要學音樂的話，苦日子很快就會來臨。但呂泉生只要一想到三四郎在赤

手空拳的情況下，都能完成大學學業，何況他每月還有三十圓，心中就有無限希望！

一九三五年三月，呂泉生從台中一中畢業後，便即刻收拾行李，東渡日本。此刻他心裡

已經非常清楚，音樂是他一生不可能放棄的夢想，因此留學的路，勢在必行。

註釋

❶ 詹懷德、吳玲宜著，一九九七年，〈最難忘我的鋼琴老師——陳信貞老師〉《鋼琴有愛》，台北：上青文化事業有限公司，頁四一。

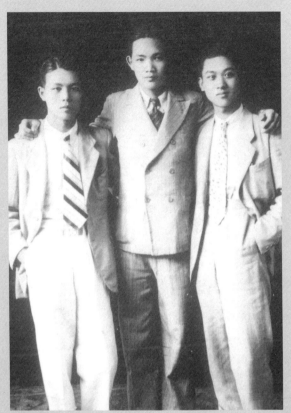

呂泉生（中）與他的好友梁萬星（右）、張秋長（左）。（1936年）

呂泉生（坐者右一）與音樂學校學生在東京青年會館演出歌劇，劇目為葛路克
（C.W.R.v. Gluck, 1714-1787）歌劇 *Iphigenie auf Tauris*。（1936年4月19日）

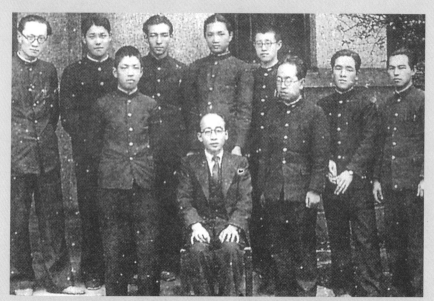

東洋音樂學校鋼琴教師井上定吉（坐者）與他的門徒。呂泉生立於井上老師正後方。

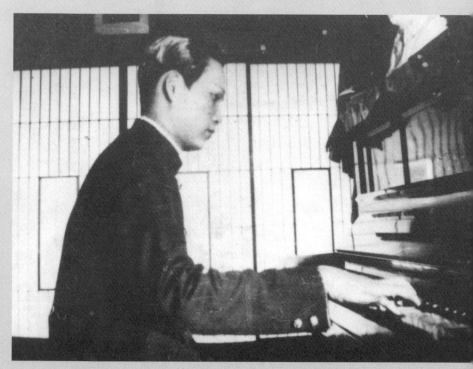

東洋音樂學校時代的呂泉生得母親資助，買了一台二手鋼琴，每日努力練習。

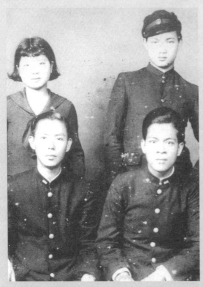

呂泉生（後右）與東洋音樂學校內的台灣
同學陳暖玉（後左）、戴阿麟（前右）、蔡
舉旺（前左）合影。（1936年）

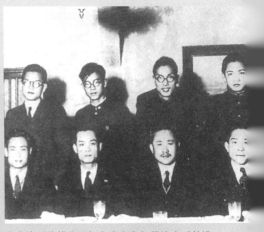

呂泉生（後排右二）在東京參加蔡培火（前排
右三）舉辦的台灣音樂留學生親睦座談會，結
識不少台灣音樂留學生。大名鼎鼎的江文也
（前排右二）便是在此次聚會時認識的，照片
中人物還包括：翁榮茂（前排左一）、陳泗治
（後排右三）、戴逢祈（後排右四）等諸位音樂
前輩。（1936年）

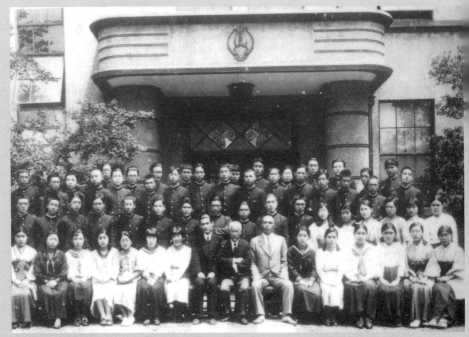

呂泉生（最後一排右一戴帽者）與東洋音樂學校同學。第一排正中戴眼鏡、雙手抱胸的白髮
老者是校長鈴木米次郎，其左側為班導師藤田正雄。

呂泉生參加「台南出征將兵遺族慰問演奏會」。演出者右起：
呂泉生、林進生、廖朝墩（坐者）、翁榮茂、陳暖玉、黃蕊
花。（1938年）

呂泉生東洋音樂學校畢業照。
（1939年）

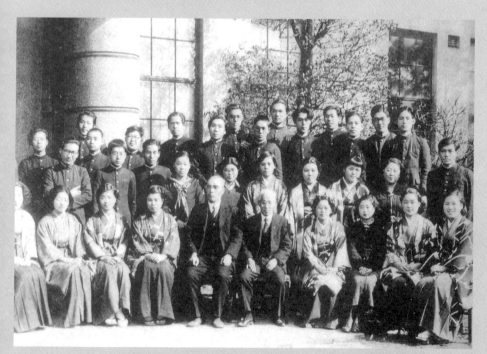

呂泉生（最後一排右六）東洋音樂學校畢業照。（1939年3月）

■ 遠渡東洋

一九三五年三月二十七日，呂泉生在無家人送行的情況下，獨自提著行囊前往豐原車站。

這個驛口他不知進出過多少回，伴隨日升月沉，轉眼過了六年，而這次，他的目的地不再是台中，而是一個可以連接天涯的碼頭——基隆，自從三年前修業旅行回來後，這是他第二度啓程前往基隆港，準備登船去他夢寐以求的地方。

呂泉生搭乘高千穗丸，經過四天三夜的航行，終於到達神戶，呂泉生在神戶下船，再搭火車到東京，重新踏上這片改變他一生命運的土地。才一下車，打老遠就看到昔日同窗梁萬星和許雲霞，他們早已在車站門口等候多時，振臂歡迎他的到來了。

呂泉生因四年級重讀一年，所以比梁萬星、許雲霞他們晚一年來東京，幸虧有這些老同學照料，他才能無後顧之憂，專心準備入學考試。呂泉生放下行李後的第一件事，就是打聽音樂學校的招生狀況。日本內地有不少音樂專門學校，但公立的只有「東京」（上野）一間，私立學校較著名的，就屬武藏野和東洋，另外還有國立、日本、中野、帝國……這些學校。不過呂泉生沒有選擇學校的條件，因為他只學不到一年的鋼琴，連《拜爾》都沒彈完，以這樣的程度，只能從預科開始讀起。而當時音樂學校中，又只有東洋音樂學校設有預科，願招

收能力較淺、但對音樂有興趣的中學畢業生，一年後如能通過觀察，便可升入本科就讀。所以呂泉生一到日本，只把希望放在「東洋」一所。

「東洋」的預科入學考試，只考視唱和主修兩項，報名時，呂泉生選填鋼琴為主修，在經過簡單的測試後，順利被錄取成預科生，待入學大事告一段落，他才趕忙在學校所在地的雜司谷町附近尋覓租屋，安頓開學後的生活。

呂泉生選擇的主修是鋼琴，他是抱著成為鋼琴家的心願來到東京，當然也像所有同學一樣，關心自己分配到的主修老師是誰、給自己的評語是什麼……等等問題。

開學後答案揭曉，他的主修老師是井上定吉。井上是東洋音樂學校第十六期畢業生，算是他們的學長，因鋼琴彈得極好，所以畢業後留任原校，擔任教職。他是個年約三十五、六歲，個性斯文的鋼琴家，年紀雖然不大，頭頂卻已禿得發亮，曾受教於美籍鋼琴家James Dave。

呂泉生永遠也忘不了第一次和井上先生上課時的情形，那是他人生中一次漂亮的出擊。

第一堂主修課，呂泉生大清早就到教室，等候井上先生上課。教室裡除了他一個男生之外，還有幾位井上先生的主修女學生，等候時，呂泉生就聽她們低聲議論各人程度，心中頗不是滋味。後來井上先生來了，前面的女生依序到鋼琴前彈琴給井上聽。呂泉生描述當時的狀況：

開學了，第一次上鋼琴課，老師請每位學生彈琴，雖然彈的是大曲子，卻得不到老師的贊同，不是被糾正彈琴姿態不對，就是手掌指頭不好等等問題。輪到我時，老師要我彈大調音階，我彈兩個八度C大調和G大調的音階。老師又要求我彈大聲與小聲。另外，又要我隨便彈首曲子。我彈了Beyer當中最拿手的練習曲，彈了幾小節，聽到後面有人在笑，彈完時，老師問我：「學琴多久？」「不到十個月。」「在那裡學的？誰教的？」「在台灣一位陳老師教的。」「基礎打得很好！只要多彈琴，多練習，下次帶Czerny的譜子來上課。」❶

對呂泉生來說，井上先生不因為他只有《拜爾》的程度而輕視他，反而因他彈琴穩健、問題少，而不吝給予正面的評價；而對那些基礎不穩，卻勉強彈大曲子的人，予以嚴厲喝斥，

遂馬上對井上產生強大的信任感與歸依感，從此心悅誠服地跟隨井上學琴。同時，井上這種務實的態度，對呂泉生日後從事音樂教育產生深遠影響。他教音樂時，也像井上一樣，只看學生實際上的表現好不好，而對於一開始就誇耀資歷、師承的人，抱持懷疑態度，在音樂圈裡樹立起自己「一切看實力」的鐵面風格。

■ 鋼琴家的意外

井上定吉是一個傳統的日本教師，對於愛徒呂泉生有一份體貼的關心，除了學校安排的主修課外，還長期在家免費幫呂泉生加課，下課後有空，會帶他到外面用餐，席間順便指導他日本人的傳統生活習慣，偶爾還會請呂泉生一起去看場電影，是個十分細膩、充滿愛心的老師。在井上先生悉心指導下，呂泉生從簡易的《徹爾尼三十首練習曲》、《小奏鳴曲》開始，到預科第一學期結束前，已彈到貝多芬（L. v. Beethoven, 1770-1827）《第二十號鋼琴奏鳴曲》（Op. 49, No. 2），程度雖淺，已是很大的進步了。

剛到日本的呂泉生，因為自己沒有琴，總得到學校租琴、練琴，父親每月匯給他的三十

圓，在繳去房租、琴租之後，剩餘不多，日子過得相當清苦。可是飯少吃一點沒關係，沒有自己的琴可練，才真正是他不能忍受的。放暑假回台灣時，他忍不住向最疼愛他的母親訴說自己在東京沒琴可練的痛苦，希望母親幫忙，買一台鋼琴給他。

買鋼琴是大事，一台鋼琴動輒上千圓，不是富裕人家，根本買不起。即使是二手琴，也要數百圓，同樣是一筆大數字。在呂泉生苦苦哀求下，林氏錦想起兒子這陣子以來在外地所吃的苦，心中不忍，經過多天考慮後，決定拿出自己所有積蓄，不足處，又悄悄典當陪嫁時的首飾，湊足了五百圓，在呂泉生假期結束前，親手將錢交給他。呂泉生沒想到母親真的會為他籌錢買鋼琴，在收下母親的厚恩時，忍不住淚如雨下，決心一定要把琴練好，不辜負母親這一番心意。

回到東京後，他馬上在井上先生的介紹下，花四百圓向二手琴商買一台九成新的山葉一號琴，放在房間，從此回家後那兒也不去，只有練琴、練琴、練琴！希望將自己的程度提昇到與本科同儕相當。

呂泉生每天用功練琴，到本科第一年結束前，考試曲目已進步到貝多芬《第十六號鋼琴奏鳴曲》（Op.31, No.1）是一首有相當程度的大曲。這兩年來，他將全副心力都投注在練琴上，讓他快樂，也讓他痛苦，每一個雕琢在心靈上的音符，都讓他幾乎為之發狂，他在音符

的世界裡找到自己人生的方向，沒有一絲遲疑、退縮，他相信如果未來將這麼過去，他至死無悔。

不過，就在呂泉生日日為鋼琴家的美夢努力時，意外卻悄悄降臨。

一九三七年底，呂泉生已是本科二年級的學生，井上先生欣喜於愛徒的努力，開給他一首技巧艱深的大曲——李斯特（F. Liszt, 1811-1886）《匈牙利狂想曲第二號》（*Hungarian Rhapsody No.2*），做為期末考試的曲目。呂泉生得到曲目後，照常加倍練習。有天下課休息時間，玩心仍重的他和其他男同學互玩拉手的遊戲，兩人先站穩腳步，再伸出右手相握，靠腰力動搖對方的重心，只要誰的底盤不穩，腳步一動就輸了。玩這種遊戲比力氣，也比謀略，力道較小的人有時靠欺敵也能獲勝。結果呂泉生與對方玩得正起勁的時候，忽聽見自己臂骨發出「喀喇」一聲，接著，整隻右手就不能動彈了，他才開始感到驚慌。

他到學校附近的接骨所推拿，想把脫臼的臂骨推回原位，去了幾趟，接骨師看情況一直不理想，推測以後的情況只怕會越來越壞。呂泉生回家彈《匈牙利狂想曲第二號》時，果然，右手的連續八度音階，無論怎麼練都跟不上速度，更糟糕的是，右手掌漸漸張不開來，手臂也使不上力，最後不得不上醫院檢查。醫生在看過情況後告訴他⋯「傷害已經造成，這種病沒藥可醫。」所以連藥也沒開，就囑他回家休息。

醫生的話，無異是對他的鋼琴家生命宣判死刑，呂泉生沮喪到極點，看著日漸麻木、張不開來的右手小指、無名指，只好主動將這消息告知井上，說他沒辦法再練琴了。井上先生非常同情他，先讓他停止練習《匈牙利狂想曲第二號》，另外又選了首難度沒那麼高的蕭邦（F. Chopin, 1810-1849）《軍隊波蘭舞曲》（Military Polonaise），好讓他先應付學期末的考試。

東京將近三年了，為了學音樂，他不敢浪費一分一秒到街上嬉戲、遊樂，如果未來做不成鋼琴家，他的人生還有什麼意義？還有，若不能彈琴，他未來要做什麼……？

一閉上眼睛，一連串的問題便如潮水般湧來，他開始失眠，漸漸，須藉助安眠藥才能入睡。一夜，他又陷入沉思中，直到半夜仍不能闔眼，煩躁之下，將剩下的十五顆安眠藥全數吞服，才沉沉睡去。這一覺不知睡了多久，等到靜開眼時，才知道房東太太因為一整天沒看到他，特地上樓查看，發現他吞服安眠藥，以為他要自殺，忙請醫生來為他急救。醫生施打多針才把他弄醒，弄清原委後便勸他：「年輕人只要白天多運動，晚上就能睡，不要養成吃安眠藥睡覺的習慣。」

呂泉生聽從醫師的勸告，開始到附近雜司谷町的墓園慢跑，那地方雖是墓園，但環境雅緻，絲毫沒有陰森的氣氛，尤其小說《三四郎》作者夏目漱石的墓也在該處，每每經過，總

忍不住多看兩眼。

他把不能練琴的苦惱告訴好友李成三，李勸他說：「當音樂家的途徑很多，不是只有鋼琴家而已，現在你手指受傷，不能彈琴，可以考慮改學聲樂、指揮、或作曲，都一樣是音樂家啊！」李成三的話對呂泉生有很好的鼓勵與開導作用，他開始深思何謂「鋼琴家」？何謂「音樂家」？兩者間有何不同？

後來呂泉生終於得出，音樂家是廣義的，鋼琴家是狹義的。音樂家，指的是能彈琴、能唱歌、能指揮、能作曲……，對音樂的一切事物都面面俱到的人；而只要會彈鋼琴的人，就是鋼琴家。所以他期勉自己未來應做一個能全面了解音樂的音樂家，而不要做一個只會彈琴，其他卻什麼都不懂的鋼琴家。想通了這點，呂泉生的心情頓時輕鬆不少，他權衡情況，目前似也只有改主修一途較爲安當，所以隔天就到學校事務處，請教伊藤主任此議是否可行。

東洋音樂學校的「事務所」，類似我們這裡說的教務處。主任伊藤在聽過呂泉生的來意

後，拉起他的右手看了又看，惋惜不已。他表示，本科生唸到三年級才改主修，這樣的例子過去從未有過，所以校方必須和相關教授研議過後才能決定。

呂泉生的鋼琴老師井上定吉也仔細幫他分析改主修的可能，問題是，只剩下一年就要畢業了，要改修什麼好？又有哪個教授肯接手？東洋音樂學校當時還沒有指揮、作曲的主修，管樂、弦樂呂泉生也不行，那要修什麼好？當井上得知呂泉生這學期「唱歌」一科拿到全班最高分後，認為呂泉生目前最適合的，就是改修聲樂。

「唱歌」是東洋音樂學校開設的一門必修課，規定上課的學生，不論主修什麼樂器，都要找一位伴奏、準備一首歌曲上台表演，目的是要測試學生詮釋樂曲的能力。學生上台表演時，老師會先問你選這首曲子的目的何在？歌曲術語的意境該如何表現？與伴奏間如何搭配……等等的實際表演問題，相當吸引呂泉生的興趣。呂泉生這堂課能修得全班最高分，表示除了他的音樂性值得肯定外，也顯示他的聲樂底子不錯。井上先生就依此極力說服學校，為呂泉生安排轉主修考試。他還怕呂泉生臨時找不到好伴奏，影響到考試時的表現，甚至願意親自上場為愛徒伴奏。

這次轉主修考試的範圍有：《孔空奈五十曲》（Concone 50 Lessons, No.9）全部，一首德國藝術歌曲（Lied）和兩首義大利歌劇選曲（Aria），考試由教授隨意抽考，考生即席演唱。

這場考試在三年級開學之前舉行，評審除了聲樂部主任阿部英雄外，還有教授藤田正雄、柴田秀子等人。為他伴奏的是班上很可愛的末松美根子同學，美根子的鋼琴彈得很好，她怕呂泉生準備不及，天天到他住處陪他練習，考完試後還熱心到教務處等待發榜，結果榜單一公佈，又連跑帶跳，趕去通知呂泉生過關的好消息。而且，聲樂部主任阿部英雄認為呂泉生相當有唱歌的天分，願意收他為徒，終於讓無奈的情勢有最好的轉圜，事件終告圓滿落幕。這場意外，讓呂泉生史無前例地成為東洋音樂學校本科三年級才轉主修的人，也改變了他的一生。

阿部是日本著名的聲樂家，也曾是作曲家江文也（1910-1983）的聲樂老師。雖然呂泉生不太喜歡阿部先生裝腔作勢的個性，可是呂泉生改學聲樂的路卻似乎走對了。他過去辛辛苦苦練琴，可是對十九歲才開始學琴的他，怎麼練都與班上從小就學琴的人有段距離，但聲樂就不一樣了，超過二十歲再學都不嫌遲，最重要是天分要夠、音色要好，才是決定聲樂家好壞的關鍵。呂泉生的體格高大，音色渾厚寬廣，在師長眼中，的確是塊唱歌的料。為鍛鍊聲樂家的「本錢」，呂泉生一改過去彈鋼琴時的蒼白形象，天天運動，因為身體健康，聲音才會宏亮，這樣，才有當聲樂家的起碼條件。

呂泉生鍛鍊身體的運動，主要是慢跑、游泳和劍道。慢跑可以增加肺活量與增強肌耐力，

游泳可以鍛鍊全身肌肉、增加體能，劍道可以凝聚意志力，鎮定心神。他說，以前主修鋼琴時，因爲整天坐著練琴，所以整個人看起來瘦巴巴的，自從改修聲樂後，因爲天天運動，外表才明顯好轉，變得紅潤而健康。

■ 師生的互動

呂泉生在東洋音樂學校就學的四年中，認眞求學。他認爲自己好不容易才爭取到學音樂的機會，當然不能輕易放過任何一堂課，而且他愛音樂，所以任何有關音樂的知識，都願意以最誠懇的態度來面對，對於學校開的任何一門課，即使大家都覺得乏味，他還是願意認眞學習。不像有些同學，只對主修課認眞，對其他非主修的課就露出馬馬虎虎的態度，特別是需要花腦筋理解、花時間練習的理論課，尤其興趣缺缺。三年本科課程中，最讓大家感到枯燥、艱難的，首推和聲學（Harmony）一門，但越是這樣，呂泉生就越要在課堂上把它弄懂，這樣的求學態度無形中爲他累積豐厚的資產，使他日後有機會接觸作曲時，無需經過太多練習，便能順利跨進作曲領域。

呂泉生在學期間，與他的和聲學老師成田為三（1893-1945）有一段有趣的互動，頗能彰顯他這段期間所學，與他執拗堅忍的個性。

成田為三是日本近代知名作曲家，大正年間，因和文學家鈴木三重吉（1882-1936）、音樂家弘田龍太郎（1893-1952）等人發起「童謠運動」而聞名日本樂壇。呂泉生在「東洋」期間，隨他上過三年理論課，理論的內容包括：基礎和聲學、基礎對位法與樂曲分析，其中分量最重的，當屬基礎和聲學一科。過去國內曾有文章介紹呂泉生時，如是寫：「工作之餘呂泉生從日本名作曲家成田為三學習理論作曲。」呂泉生認為，這是不正確的說法。因為他與成田之間的師生緣分，僅止於「東洋」時期的理論課而已，兩人私下並無往來，遑論隨他學作曲。要區分音樂理論和作曲的不同，必須說，音樂理論是學作曲的基礎，但學音樂理論，並不等同於學作曲。

有一次，呂泉生被成田為三點名到黑板上寫出他的和聲配法，並當眾討論。呂泉生寫完後，成田先生看了看，露出一副不置可否的表情，只說呂泉生寫的東西沒有錯，可是他不喜歡。呂泉生聽了心裡不太舒服，當場就問老師：「如果我沒寫錯，為什麼老師不喜歡？」並要求老師寫下他所喜歡的類型。成田便依呂泉生的要求，在不變動和弦配置的情況下，改寫他的聲部配置，寫完，要呂泉生回家想想看，為什麼要這麼改？理由是什麼？

成田為三的用意，原來是要呂泉生深入思考開離配置與密集配置的運用。開離配置，主要用在聲部音域差距大的混聲四部合唱上；密集配置，主要用在鍵盤和聲上，至於配得好不好、運用得巧不巧，就要看作者的功力與巧思了。

呂泉生回家後，仔細比較老師的寫法和自己寫法的差異，才發現成田以開離、密集的搭配，寫出旋律流暢、聲部細密的線條，而他只用開離的寫法，以致處處潛藏同聲部音級跳躍過大的問題，若將聲部分開來唱，問題就會清楚浮現，由於旋律拗口難唱，尤不利於寫作聲樂曲。這一巧妙的發現讓呂泉生茅塞頓開，發現多聲部清唱曲的寫作奧秘，對他未來創作合唱歌曲，大大有用。等隔週再上課時，成田問他明白所以了嗎？呂泉生不斷領首點頭，表示受教。

另一位讓呂泉生對和聲學產生好感的，是合唱課的教授——康斯坦真・夏皮洛（コンスダンデン・シャピーロ）。由於東洋音樂學校每年對外舉辦的合唱音樂會十分有名，所以合唱一科也成為「東洋」的招牌科目，校方每學期都會從校外聘來不同教授，讓學生在三年時間中，有機會接觸各式各樣的教師、教材和教法，豐富他們的視野。夏皮洛的本業是大提琴家，可是指導合唱亦頗有名聲，所以「東洋」會不定期請他來指導學生合唱。

夏皮洛先生以巴赫（J. S. Bach, 1684-1750）《聖詠曲》（Choral）為教材，花了一整個學

期的時間指導他們練習多聲部清唱曲（a cappella），特別的是，他不是一開始就教唱，而是要求學生在上課之前，要先分析好曲子的和聲結構，上課時一一點名起來解說，解說完才開始練唱。

很多人認為夏皮洛先生的這種教法，簡直與上和聲課沒有兩樣，所以來上他課的人常不到總數的一半，遲到的遲到，翹課的翹課，但對於和聲學基礎不錯的呂泉生，總是認真準備，準時上課，表現好到讓夏皮洛先生另眼相看，常點他起來回答問題。這種師生間微妙的互動，無論時間過了多久，呂泉生依然記憶良深，而他這種勤奮求學的態度，當然也為他的和聲理論，再次奠下良好根基。

■ 與江文也的邂逅

江文也（1910-1983）是近代作曲家，他在台灣出生，在日本受教育並嶄露頭角，又為追逐理想而到中國，後在中國受到無情的政治迫害，使他成為歷史上著名的悲劇人物。

呂泉生一九三五年到日本求學時，正是江文也崛起、乃至意興風發的年代。一九三一、

三三兩年，他在日本連續獲得幾個聲樂大賽獎項，在樂壇小有名聲；後來又學作曲，並接連在日本第三、四屆音樂比賽中獲獎。一九三六年，他以管弦樂曲《台灣舞曲》參加在德國柏林舉行的第十一屆奧林匹克運動會藝術競賽，獲得特別獎，自此聲名大噪。江文也以殖民地台灣人的身分，與音樂上優異的表現，自然而然成為旅日台灣同胞眼中的知名人物，在台籍音樂學子心目中，更是不折不扣的超級偶像明星。

呂泉生到日本，很快就從台灣同胞口中聽到江文也的名字與傳說，當時台灣人能在日本樂壇出頭的，除了江文也外，可說沒有其他人。呂泉生當時還只是個剛進音樂學校的學生，對江自然有一份孺慕與崇敬之情。

呂泉生第一次與江文也見面，是在一九三六年春天，東京巴雷斯（パレス）餐廳。這次聚會由老前輩蔡培火（1889-1983）主辦，邀請江文也及旅京的台灣音樂留學生共同與會，除呂泉生外，另有陳南山、翁榮茂、黃演馨、陳泗治、林澄沐、戴逢祈、簡清標等，共十人。這次的聚會是「親睦座談會」，目的在介紹大家認識，以後好互相幫忙。座談會中，江文也是眾所矚目的焦點，雖然當時柏林奧林匹克運動會的藝術競賽結果尚未出爐，但江文也言談間散發的光彩，已讓在座諸位音樂學子著迷不已。

座談會結束後，呂泉生掩不住崇敬的心情，跑到江文也位在大森的家中，想單獨見他一

面，請教他對自己未來音樂前途的看法，不料沒有事先通知，江文也正好外出，他只能失望而回。後來他與江文也在新宿街頭巧遇，江請他喝咖啡，兩人就在喫茶店內聊了一個鐘頭。

能這樣與「偶像」面對面交談，呂泉生既意外、又興奮。

江文也言談間不離創作，勉勵他——「不可以娛樂的心情來學音樂。」「模仿不是創造，只能用在學習階段。」並告誡他，未來如有心在樂壇發展的話，切記要「留在東京，絕對不可以回台灣。」江文也的建議很實際，藝術家要創作，需要有好環境刺激，他認為台灣的文化環境太薄弱，不適合需要不斷接受新知、接受刺激的藝術家生存。江文也的這一番話顯然對呂泉生有深刻影響，在創作態度上，呂泉生一直沒有偏離江文也的建議，甚至東洋音樂學校畢業後，為了成就自己藝術家的前途，寧願無視家中父母企盼，說什麼也要留在東京繼續學習、發展。

就此一別後，呂泉生就再沒見過江文也了，後來才聽說他去中國發展。

呂泉生對江文也的崇拜，純粹是受當時時空影響，不是經由音樂而來。再過幾年，呂泉生在東京闖出一片天地，對音樂開始有自己的看法，當再聽江文也的作品時，他不但不能接受江文也音樂中濃重的法國樂派語法，還認為那種捉摸不定的音響太過虛幻，沒有真實的意義。透露出兩人南轅北轍的音樂品味。

多年來儘管嘴裡不說，但那個風采翩翩的江文也，一直是呂泉生當年心目中最崇拜的偶像。一九八〇年，江文也在大陸的遭遇經由國外的學術界披露，輾轉傳回台灣後，頓時，音樂界討論江文也、聆聽江文也，形成一股熱潮。呂泉生獲知江文也臥病在床，但猶在人間後，馬上寫一封信，輾轉託人從美國寄去給他。只是經過慘烈的文革鬥爭，江文也已全身癱瘓，早不是他在東京所見的那個意興風發的翩翩美少年了。

一九八三年十月二十四日，江文也終不敵病魔摧殘謝世，呂泉生在美國接到消息，數小時後，在飛機上便寫下悼念江文也的詩句：

巨星墜落黃河邊，
葉落歸根魂歸天，
雖是晚境坎坷路，
樂府永記傳人間。

了解呂泉生個性的人都清楚，音樂上，他從不輕言讚美別人一分一毫，即使對江文也一樣。他可以清楚告訴你當年他和江文也之間的每一句對話，但就是說不出與江文也之間曾

經存在過仰慕的情愫。但在悼詞中，呂泉生不經意用「巨星」二字稱呼他，明白說出當年江文也在他心中的眞正地位。

■ **音樂學校最後一年**

一九三九年開春，距離音樂學校畢業，只剩三個月時間，呂泉生開始擔心畢業後的生計。

他的父親呂如苞已經言明，生活費只供給到他音樂學校畢業爲止，希望他拿到畢業證書就馬上回台灣，在中學校找份教職，收入雖然比不上醫生，但至少是個受人敬重的行業。

在東京的這四年，呂泉生雖然整天都悶在學校、家裡，不是上課就是練琴、唱歌，但眼界總算初步打開了。他以東京的水準爲標竿，立志要當此地第一流的音樂家，如果就這樣乖乖回台灣，在鄉下地方當音樂老師渡過餘生，實在心有不甘，但也深知老父所言絕非恫嚇，只要父親不再匯錢過來，他還能繼續在東京生活下去嗎？前想後想，決定還是先找一份工作比較妥當。

本科三年級的呂泉生雖然已經更改主修，但與原鋼琴老師井上定吉之間的感情仍然親密，

他將憂慮告訴井上，希望老師幫忙，不要讓他一畢業就斷炊。愛護他的井上定吉二話不說，開始帶他到處求職。

井上與勝利唱片公司的文藝部主任青砥雄是老朋友，他先帶呂泉生去找青砥，看勝利能不能錄用他。青砥帶呂泉生到錄音間試唱兩首日本通俗民謠，但審查結果，認為呂泉生的音質、唱法不適合唱流行歌，唱音樂劇或歌劇倒是可以，因此建議他到日本劇場試看看，說不定正需要這種人才。

日本劇場是東寶旗下的機構，專門上演歌舞劇和歌劇，是十分高級的表演場。井上又帶呂泉生到東寶叩門，希望謀一工作。出來接待他們師生的是劇場樂隊指揮上野勝教，呂泉生的運氣不錯，這一天，劇場內部正在排練義大利作曲家雷昂卡發洛（R. Leoncavallo, 1857-1919）的歌劇《小丑》（I Pagliacci），呂泉生在入口處看到通告，當上野要呂泉生唱一首歌來聽的時候，呂泉生就唱《小丑》中的〈序曲〉（Prolog）──這是他轉主修這一年專攻的幾首曲目之一，此時演唱，十分討好。上野還找來七、八位劇場人員與演藝部總管佐谷功，大家一起到排練場試聽。聽完後經過一陣討論，最後由佐谷功宣佈：「請明天起到東寶參加《小丑》歌劇排練，〈序曲〉演唱由呂君擔任。」正式錄取他為東寶舞蹈隊歌手。

有了這份工作，呂泉生終算吃下一顆定心丸，為自己的未來感到高興。可是井上定吉的

思慮較爲周密，他擔心呂泉生目前還有學生身分，萬一被學校發現他沒畢業就到校外兼職，怕有不利影響，因此要求東寶下一檔節目再安排呂泉生上場，讓他安心畢業。

三月，大家都忙著準備畢業典禮的時候，呂泉生已經摩拳擦掌，開始爲即將到來的演出做準備了。東寶的下一檔節目是音樂劇《東洋的一夜》，描述馬可波羅在東方旅遊的奇誕故事，呂泉生被安排飾演一位中國將軍，這是他粉墨登台的第一個角色。首演日期就訂在三月二十三日，正好是他東洋音樂學校畢業典禮當天。

註釋

❶ 呂泉生著，一九九八年，〈學琴的日子〉。

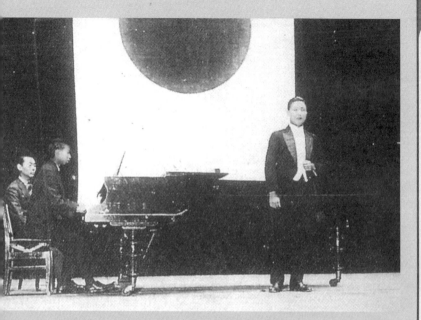

一九四〇年是日本「皇紀二千六百年」，東京的台灣音樂留學生在日比谷公會堂舉行慶祝會，圖為呂泉生登台演唱情景。

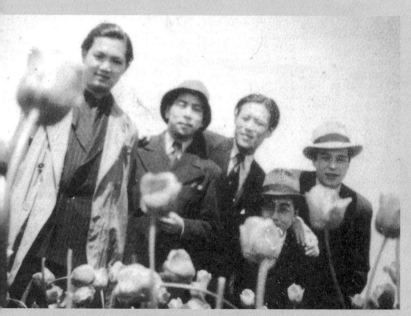

呂泉生（左一）與東寶舞踊隊員（由左至右）柴田、金、吉野，及聲樂隊員津田（前排彎腰者），利用在新潟市演出的空暇，到當地著名的鬱金香花園遊覽。（1941年）

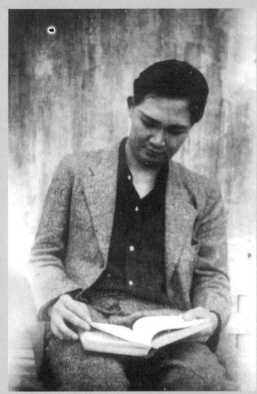

呂泉生利用演出休息空檔，在東寶日本劇場大樓屋頂看書。

東寶日本劇場演出日本作曲家山田耕口的歌劇《黎明》，後排右三是呂泉生。（1941年6月）

呂泉生悄悄放棄參加畢業典禮，配合《東洋的一夜》首演。雖然不能參加畢業典禮非常可惜，可是為了把握好不容易才獲得的工作，他當然要有所取捨。《東洋的一夜》是東寶會社為配合美國電影《馬可波羅》的放映，特地新編的歌舞劇，呂泉生初次登台，獲得不錯的評價。隔兩天，日本演藝界的報紙《都新聞》刊出一則小小樂評：「……歌手で新人呂と言ふ人が出てゐたが，彼の聲の質はいい。」（……新人歌手呂君，演與唱表現都不錯。）❶看到這樣的報導，呂泉生非常的高興。

這齣劇只演到三月底就結束了，接下來他們排練《春之舞》，這是一齣日本傳統舞蹈改編成的音樂劇，呂泉生雖然很渴望繼續演出，可是左等右等，就是沒人出面跟他接洽，他只好鼓起勇氣到事務處詢問，沒想到總管佐谷功竟叫他先回家休息一陣，等五月排新節目時再來。呂泉生認為這是東寶辭退他的藉口，因此《東洋的一夜》結束後，呂泉生就待在家中──失業了。

事後呂泉生才知道，日本演藝界規矩很多，人家不主動通知你，不一定代表不欣賞你，反而是新人剛入行，自己要懂禮數，有空多到各單位遊走，和前輩們打招呼，甚至送點小禮

物什麼的，既是一種禮貌，也是一種溝通。像呂泉生這樣，什麼人情世故都不懂，只要心裡感到有一點不舒服，即使對方的本意不至於要他走，他都會自動離去。

整個四月，呂泉生都賦閒在家。幸好這陣子東洋音樂學校為他們畢業生舉行校外畢業音樂會，才有事可忙。這次的音樂會，依慣例在明治神宮外苑的青年會館舉行，呂泉生獲得學生委員會推舉，上台表演《小丑》歌劇中的〈序曲〉，和威爾第（G. Verdi, 1813-1901）歌劇《吟遊詩人》（Il Troubador）中的詠嘆調〈回眸一笑〉（Il balen del suo sorriso）。日本的學校內部運作向來非常公正，畢業音樂會誰能登台、誰不能登台，全由學生代表組成的委員會自行決定，校方不會干涉。能入選的，確實是經過學生全體公認，表現優秀的同學，這是這段失業期間唯一讓呂泉生高興的事，也是在東京努力四年最好的回饋。

這次演出，蔡培火也來了。這兩年，蔡培火在東京開一家「味仙」餐廳，呂泉生沒事最愛去「味仙」吃他們的米粉湯。蔡培火在聽過呂泉生的表演後，親自到後台恭賀，還約他音樂會一結束就到「味仙」，要擺一桌慶功宴請他。

後來畢業音樂會也結束了，總不能一直沒做事吧。為了生計，呂泉生只好四處拜託認識的人，看有沒有抄譜的工作？抄譜的待遇雖然微薄，抄一頁只有兩分錢，但如果一天抄個三、四十張，就可勉強維持溫飽。

連抄了兩個月，呂泉生從樂譜抄寫過程中，獲得不少心得，尤其如何將旋律從最簡單的狀態，到改編成大套管弦樂譜，大致能抓住其中要領。可是抄譜的工作沒有前途，有前途的音樂家，誰願意做這工作？他不由得想，如果自己在日本只能抄譜，還不如回台灣找一份工作算了！就在萬般絕望中，有天，他的台中一中同學許雲鵬來雜司谷町找他玩，呂泉生忍不住向許雲鵬透露目前抄譜度日的痛苦，讓許非常同情。許雲鵬的堂哥許雲泉在軍火商頭山秀造手下做事，頭山家族在日本有很多企業，認為或許可請堂哥求助頭山，助呂泉生脫離苦海。

■ 松竹「呂玲朗」

說起頭山秀造，就不能不提他那赫赫有名的父親——日本右翼巨頭、也是黑道首腦的頭山滿（1855-1944）。頭山滿在國父孫中山為中國革命奔走時，在背後出力甚多，是國父在日本的重要友人，有人用「日本的地下天皇」形容他，隱喻他在日本黑道的勢力。

他的兒子頭山秀造在日本經營軍需品工廠，從事軍火加工、買賣的生意。頭山家族的關係企業眾多，日本老牌演藝會社「松竹」，也是頭山家族的事業。「松竹」在日本演藝界相當

有勢力，旗下機構眾多，要替呂泉生安插一份工作不難。

在許雲泉帶領下，呂泉生先見過秀造先生，被安排從七月起，到松竹旗下的常盤座唱歌。

由於呂泉生進入松竹，乃先經過頭山滿首肯，所以上班後，秀造先安排他去拜會頭山滿老先生。呂泉生在見到頭山滿時，他已是八十餘歲的老人，看起來雖然瘦小，但精神鑠鑠，雙目炯炯有神。頭山滿先問呂泉生的來歷，知道他是台灣人後，就說自己有不少企業在中國，問他有沒有興趣到到中國發展？可是這時呂泉生一心只想當音樂家，便老實回答說：「我是學音樂的，想留在東京再學音樂。」老先生便不再勉強，結束這次晤面。

呂泉生一到常盤座上班，生活馬上從谷底飛到雲端。松竹指定他擔任常盤座歌手，每月核給他薪資七十圓，比帝大剛畢業的學生起薪還要高，而且每天只須參加兩場表演，唱幾首歌就行，上午還可以在家看看畫或練練琴，生活真是既輕鬆、又快樂，不知比抄譜好多少倍。

常盤座位在淺草，淺草舊名吉原，江戶時期起，就是著名的風化遊樂區，那地方戲院、小吃攤林立，到處是風月場所，吸引許多外來的尋芳客，在這裡尋花問柳。當時在常盤座裡表演的，是一支名叫「笑的王國」劇團，團主關時雄，在演藝界裡資格老、關係好，劇團的主力還有生駒雷雨、田谷力三等日本著名老牌歌手，呂泉生跟他們一起表演，一時間眼界大開。

「笑的王國」是一支綜藝團，為迎合淺草的庶民氣氛，專演符合小市民口味的歌舞秀和笑

鬧劇，讓買票進來的觀眾開心大笑一場。為了在這裡表演，呂泉生還取了一個饒富趣味的藝名——呂玲朗。這三個字用日本話唸，是「ㄌㄛ ㄌㄟ ㄌㄛ」，和大調音階中的「Do-Re-Do」諧音，只要配合主持人詼諧的口吻，就成為一個甚具「笑果」的藝名。通常每次演出，他要在台上獨唱一首六、七分鐘左右的歌曲，大部分是探戈、倫巴、布魯斯、恰恰……舞曲節奏的歌，當他演唱的時候，舞群就在台上隨音樂搖曳起舞，導演有時也會要求他配合舞群的動作，扭腰擺款一下；或者在短劇演出時，擔任聲樂演唱的角色。

日本傳統演藝界裡的規矩特別多。每到「換齣」的時候，根岸料亭會送來壽司，演出結束後，大家就一起到根岸「行禮」、「行禮」時又少不了相互敬酒，每次都搞到半夜一、兩點，喝到醉醺醺才回家。這樣的生活剛開始感覺很新鮮，可是時間一久就不對勁了。呂泉生沒忘記自己留在東京的目的，是要當第一流的音樂家，可是這樣的生活，不但對他學音樂一點幫助都沒有，青春也在杯觥交錯中，隨酒精一點一點蒸發掉，內心不由然生出強烈的空虛感。

又過不久，松竹旗下金龍館有一歌手請長假，文藝部派他去代班。金龍館在日本歌劇史上曾有過輝煌的歷史，是大正時期「淺草オペラ」（淺草歌劇時代）的重鎮。金龍館在日本不少優秀歌劇人才都出身自金龍館，可惜一九二一年金融風暴發生後，好景氣時代過去，靠繁榮景氣支撐的「淺草オペラ」遂一蹶不振。自從風光不再後，金龍館漸成為放電影、唱流行歌的地方，

對呂泉生來說，不論金龍館過去的歷史有多輝煌，今天都已是不入流的音樂場地。

他是科班出身的歌手，松竹將他從常盤座調到金龍館，叫他去唱流行歌，不啻是要他降級演出，讓呂泉生極感失望。正好這時，鋼琴恩師井上定吉來淺草探望他，師生兩人見面，呂泉生忍不住將滿腹的委屈說給井上聽，在井上鼓勵下，呂泉生決定合約時間一到，就自動退職。

由於呂泉生與松竹簽的是半年約，所以十二月約期屆滿前，呂泉生親自拜訪許雲泉與頭山秀造兩位先生，表明不再續約，並對當初他們安排工作的美意表示感謝，才辭去松竹的工作。

■ 時來運轉──參加ＮＨＫ合唱團

離開松竹前，呂泉生在報上看到消息，為慶祝日本建國二千六百週年而舉辦的奧林匹克運動會，預計招募三百名合唱團員，將在一九四○年一月中舉行考試。看到這則消息，他馬上遞出報名表，因為只要有靠音樂吃飯的工作，他都不能放棄。

呂泉生很快從一千兩百名應考者中脫穎而出，獲得錄取。不料才練習兩次，日本便在徐州會戰吃大敗仗，舉國上下無心再談運動會，這個合唱團也面臨解散的命運，呂泉生只好再度回家抄譜。

但幸運之神沒有放棄他，這年三月，由日本放送協會更名的「ＮＨＫ」，從原所在地宕子山遷到東京大手町，計畫成立放送合唱團，遂接手這支大合唱團。先將規模縮減成一百二十人，再依各人音樂能力高下，分成ＡＢＣＤＥＦ六組，成為六支程度不同的合唱隊伍，依電台需要發出通告，參加廣播。

呂泉生被分到能力最好的Ｆ組，這組團員，幾乎人人都是音樂學校聲樂本科的畢業生，不僅視譜快、能力好，也最獲電台重用，平均每星期能接到二至三張通告。合唱團員每接一次通告，能獲五圓薪資，外加每月車馬費二十五圓，所以呂泉生的生活又馬上回到在松竹上班時的水準。

合唱廣播的機動性強，不論深夜或清晨，團員只要一接到電報通告，就必須在指定時間三十分鐘前，趕到電台報到，拿起樂譜馬上練習（樂譜都是剛作好的），三十分鐘後直接參加現場廣播，相當有挑戰性。而且星期二、五晚上，還聘請東京音樂學校的合唱教授澤崎定一，來團訓練合唱，對團員專業幫助很大。呂泉生非常喜歡這份工作，因為在這裡，不但有隨老

師上課的機會，可增進自己的合唱能力，還能結交志同道合的朋友，實是再理想不過的工作了。壞運氣一過去，呂泉生很快就從待業中的窮小子，搖身變成人人矚目的合唱團員。

呂泉生在NHK放送合唱團共工作兩年多，直到接到父親病危的消息，才辭去工作返台。他在NHK合唱團期間，長期旅居日本、對日本樂壇有卓越貢獻的歐系指揮家羅森史托克（J. Rosenstock, 1895-1985）、普林思海姆（K. Pringsheim, 1883-1972）、及常為江文也作品首演的古立特（M. Gurlitt, 1890-1973）等人，都常是NHK的座上賓，呂泉生因身為合唱隊員的緣故，時有機會參加他們指揮的演出，親炙這些大師的風采，對他的藝術進境幫助很大。同時由於電台工作的高曝光率，很快讓他成為東京台灣留學生圈中知名度最高的風雲人物。

■ 重回日本劇場

一九四〇年底，東寶會社籌劃在日本劇場推出一種能表現日本風格的舞台秀（stage show）──這是一種將演劇、舞蹈、音樂融為一體的表演，與現代歌舞伎或音樂劇（musical）的概念相似，但在內容上，藉由西方形式的舞蹈與音樂，表現出能包含日本在內各東亞各民族的

傳統藝術。提出這構想的不是別人，正是東寶的大老闆、也是當時內閣商工大臣的小林一三（1873-1957）。小林稱這種風格的舞台秀為「國民劇」，為落實「國民劇」的理想，小林特別聘日本著名戲劇家與法國文學泰斗秦豐吉（1892-1956），擔任劇場社長；又將名演出家白井鐵造（1900-1983）從關西寶塚調來東京，打算合這兩人之力，開創此一新劇種。

為了開發這個新劇種，東寶打算招募一支三十人左右的聲樂隊，配合原有的舞踊隊、樂隊，成為國民劇的常備陣容，消息傳出，馬上轟動藝文界。呂泉生從報上得知他們招募聲樂隊員的消息，二話不說，馬上報名參加。雖然他一年多前才被人家「辭退」，但東寶日本劇場是東京最高級的表演場地，如有機會重回那座舞台，他當然不想放棄。

東寶日本劇場簡稱「日劇」，呂泉生前往參加甄選時，還沒開口，就被眼尖的評審給認出來，當天的評審都是他在日劇時的老同事，一見到他，紛紛圍過來，七嘴八舌問：「怎麼樣，想回來啦？為什麼一聲不說就跑掉？害大家想找你都找不到！」呂泉生沒想到事隔年餘，那批老同事竟然還這麼關心他，心裡怪感動的。只是他們竟將他上次離職的原因，歸咎於他「無故不來」，害他在家過了好幾個月抄譜的苦日子……。文藝部總管佐谷功也站出來溫言對他說：「只要以後不要說不來就不來，一切照規矩行事就好。」就這樣，連歌也沒唱，就正式錄取他。呂泉生這下真是喜上眉梢，沒想到事情的結果竟是這樣。

進入東寶聲樂隊，呂泉生接受前所未有的磨練，生活變得異常忙碌。東寶爲打響國民劇的名號，每日對隊員施予嚴格的訓練。呂泉生回憶當時，每天早上八點半就得到劇場報到，九點鐘練習基礎舞蹈，十點鐘由聲樂老師指導發聲，接著進入排演，然後下午、傍晚，各正式演出一場。等東寶這邊的表演結束，便即刻趕去ＮＨＫ，因爲趕上晚上八點前的練習，就能兼顧雙邊工作。從此，呂泉生成爲忙碌的雙棲歌手，生活難得再見輕鬆悠閒。

國民劇的製作，全由東寶文藝部一手策劃，各檔劇的主角都另聘日本首屈一指的歌手、演員擔任，聲樂隊員最主要的工作，是在演出時扮演群唱的角色。爲刺激隊員努力歌藝，東寶還每月舉辦「試演音樂會」，評鑑隊員的歌唱能力。評審團成員由文藝部高階幹部、專屬作曲家、及樂團指揮組成，只要在「試演音樂會」中表現較佳的隊員，就可在下一檔劇中，獲得若干獨唱戲分的角色。如果隊員獨唱的表現又一直很出色，就可能升級成爲獨唱級歌手，同時，待遇也與普通隊員有所不同，因此大部分的人都很努力，內部形成良好的競爭風氣。

爲了讓自己的歌藝進步，大多數隊員私下都會再拜師學藝，呂泉生也不例外。這一年多，他拜留德聲樂名家月岡謙之助爲師，每週上課一次，學習新的聲樂觀念和技法。月岡的教法重視基礎發聲與歌詞誦讀，每次上課，光是發聲練習就先佔去三十分鐘，另外讀詞十分鐘，直唸到語調清脆，最後十分鐘才讓學生唱歌。這樣的教法，讓呂泉生體會到聲樂語言的細緻，

對他未來從事聲樂教育，啟發很大。

呂泉生年輕、企圖心強，所以在聲樂隊中的表現一直不錯，時能獲得獨唱的機會。休息時間他也閒不下來，常跑到文藝部、管弦樂團，看有什麼需要他幫忙的。文藝部中，有一位韓裔日籍作曲家若山浩一，呂泉生與他交情最好。若山在日本作曲界的人氣不旺，可是個性溫和，容易溝通，呂泉生特別喜歡膩著他，請教他音樂上、工作上的諸般問題。他一看到呂泉生來，就像對自己的親弟弟一樣，常邀他一起吃飯、喝咖啡。由於呂泉生不時對作曲露出躍躍欲試的表情，若山遂鼓勵他不妨試試看，反正寫好寫壞是一回事，如果不寫，怎知道如何作曲呢？

若山先告訴呂泉生寫作歌曲的原則與觀念，例如：

「創作歌曲，要注意曲式的安排。」

「『A，ABA』結構的樂曲，比同樣四句型的樂曲更容易被人接受。」

「如果人家不能接受你的旋律，這首曲子就沒有用了。」

「旋律簡單沒關係，只要人家喜歡就好。」

……

若山的這些指導，對呂泉生日後從事歌樂創作，影響很深。呂泉生將每次寫好的作品呈

給若山過目，若山看完，連同修改的意見一併回告呂泉生。就這樣，一個寫、一個改，日子一久，呂泉生越寫得心應手，若山的意見也越來越少。有時，若山會請他幫忙抄譜，順帶指導他改編樂譜的常識。他們之間雖然沒有師徒名分，可是在一定程度上，若山可說是呂泉生作曲觀念的啓蒙者，也是引領他踏入作曲之門的老師。因此，呂泉生認爲他在東寶期間學到的，對他音樂涵養幫助極大，遠超過在校所學。而且，他在音樂學校裡學到的，只是音樂上的基本常識；但在日劇，學到的卻是音樂的觀念、哲理，與應用之道，兩者間的差別不可以道里計。

從一九四○到四二年的春天，這段在ＮＨＫ、東寶兩頭忙的日子，是呂泉生一生中最快樂的時光。他每天浸淫在音樂中，廣泛學習音樂新知，不僅成爲音樂家的宿願得償，同時因音樂而享有豐厚的收入，走到哪兒都有朋友簇擁，過著風光十足的生活。

在東京的呂泉生有過一段純純的愛情。如果這段愛情美麗地延續下去，就不會以〈斷章〉

作終了。

一九四三年六月，呂泉生在台北接到一封寄自北海道的信，信封上沒有寄件人地址、也沒有署名，可是從清秀的字跡中，他已知道寄信來的人是誰。信件打開後，整張紙沒有隻字片語的問候，只孤零零抄了一首詩：

さまよひくれば秋ぐさの
一つのこりて咲きにけり、
おもかげ見えてなつかしく
手折ればくるし、花ちりぬ。

這首詩名〈斷章〉，出自日本詩人佐藤春夫（1892-1964）《殉情詩集》中之《同心草》。

抄詩女子心中的悲意，呂泉生不會不知，但此刻的他心意已決，什麼都不願再說了。他把〈斷章〉譜成曲，寄回北海道。那是一封同樣沒有寄件人地址、沒有署名的信，他想，如果在遠方的伊人收到這信，應該知道他信裡的答案吧！可是在連天烽火中，這封信能不能安然抵達北海道，送到她手中，他不曉得。

寫這封信的女子名叫重子，是呂泉生一九三五年到東京時認識的女孩。重子是呂泉生音樂學校同學有澤君的表妹，那時，她因父親過世，不得不挑起家中經濟重任，休學在家教琴，並照顧寡母。

有澤拉得一手好小提琴，然而熱愛音樂的他，因堅持讀音樂學校而得不到父母諒解，只能靠半工半讀維持學業。呂泉生在學校和有澤很談得來，生活困頓的有澤最後因付不起房租，被房東趕出住處，不得不求助於呂泉生，請呂泉生收容他夜裡一眠。這樣，有澤白天上學，下課打工，夜間借宿在呂泉生房間的一個角落，為不干擾呂泉生的正常生活，他天一亮就不見人影，不到深夜不會回來。呂泉生不知道他平常都上哪兒去？只知道他每天都過著幾近潦倒的生活。有一天，呂泉生在房間練琴時，家中來了一位年輕女性訪客，說要找有澤君，原來這人是有澤的表妹，名叫重子，她說她代母親送錢過來，接濟有澤。

重子一聽見琴聲就雙眼發亮，掩不住她音樂人的出身。寒暄中，呂泉生知道她在未休學前，是武藏野音樂學校主修鋼琴的本科生，鋼琴造詣極高，好學的他就彈琴給重子聽，請她指教。

重子每隔一陣便代母親送錢過來，她來時，呂泉生順便請她指點琴藝，成為兩人之間不必言喻的默契。呂泉生沒想到，重子每次的評語都讓他有驚喜的感受，漸漸，兩人的話題不

再只侷限於鋼琴，也漸次涉及到文學與其他藝術領域。到後來，每到重子送錢來的日子，呂泉生心中就充滿殷殷期待，是過去從未有過的感受。

重子的年紀比呂泉生大一歲，對呂泉生的關懷猶如溫煦的母愛，呂泉生形單影隻一個人在東京，重子的出現，無形中成為他內心最大的依靠。後來有澤找到一份夜間巡廠的差事，有了夜宿的地方，才搬出呂泉生的房間。那時已是將近一九三六年暑假了，暑假期間，呂泉生回台度假，與重子兩人都沒再見面。八月底呂泉生返回東京，重子卻像失蹤一樣，再沒出現在他面前，一問之下，才知道重子因母親罹患肺病，暑假時已陪母親搬到北海道靜養，悵然若失的他只好接受事實，獨自回到音樂的世界裡，過自己的生活。

但命運就是這麼奇妙，四年多後，呂泉生已是NHK合唱團的歌手，一個炎熱的下午，他在租屋樓下的井邊洗臉，聽見隔壁樓上傳來吹口哨的聲音。熟悉的旋律引起他的注意，想了一會兒，才驚覺，這不是他寫的〈可愛的仇人〉嗎？〈可愛的仇人〉是他一九三六年寫的曲子，令他吃驚的原因是，這首歌曲從未發表，對方怎會知道旋律。就在這同時，一個念頭閃過，牽動他體內最纖細的一條神經，呂泉生不由想：「難道，這人與重子有關？」好奇心驅使他非要問個清楚不可。

原來，吹口哨的這人是從北海道來東京出差的，他告訴呂泉生，四年多前，他們家山坡

下搬來一對母女，從此她們屋裡常傳來鋼琴聲，他聽久就會哼了。

美妙的機緣，讓闊別數年的這對戀人再度重逢，彼此都欣喜若狂。但此次見面，重子似已打定主意，要和呂泉生結婚。她不斷寫信給他，表明自己的心意，並期勉呂泉生要當一個「真正的日本人」。

重子的鼓勵，卻讓呂泉生猶豫。客觀的情勢是，重子是獨生女，她希望呂泉生能和她結婚，入贅她家。但呂泉生一想到鋼琴老師井上定吉以前只要一喝酒，就痛陳入贅的痛苦，他以「男子有米糠三合，就不要做人贅婿」❷的話告誡呂泉生，讓呂泉生深自引以為戒。

不願做人贅婿是一大原因，另一個讓呂泉生更加裹足不前的理由是，戰爭的腳步已越走越快，從一九四一到一九四二年，呂泉生不斷「歡送」接到紅帖子（徵召令）的同事上戰場，前後已送走安川、諸井……等多人，他因為是殖民地台灣人，所以暫時沒有被徵召的危險，許多夜裡，他陪即將入伍的日本朋友在新宿街頭喝到爛醉，與其說是「慶祝」對方即將前往戰場，為大東亞帝國效力，還不如說是陪接到帖子的朋友為不可知的明天痛飲一場。

像常幫他伴奏的安川君，是個個性優柔的鋼琴家，蕭邦的曲子彈得尤其好，他非常害怕戰爭，並羨慕呂泉生殖民地人的身分，不必被徵召從軍。在他接到徵召令的那一刻，呂泉生曾試圖安慰他，卻被安川拒絕，他說：「你們殖民地人，是無法了解我們的心情！」整個東

寶聲樂隊送走一個又一個年輕的男歌手，到最後男歌手無法遞補時，幾乎只剩他和幾個殖民地來的同事獨撐大局。

雖然政府一再宣稱，日本一定能在戰爭中獲得最後的勝利，而鼓勵青年要勇敢從軍，可是即使一切如政府所言，日本終能獲得最後勝利，卻不能保證在戰爭過程中，自己絕對不會成為犧牲者。如果重子所說做一個「真正的日本人」，意味的是從殖民地人變成內地人、從台灣籍變成日本籍的轉變，那他是否也要像其他日本青年一樣，承擔前往戰場的義務，為大東亞戰爭犧牲性個人生命呢？

重子一封又一封的來信，壓得呂泉生喘不過氣來，她又親自從北海道來東京找呂泉生，終於引起呂泉生房東太太高度的關切。他的房東太太是個明快又務實的女性，向呂泉生分析道：「這場戰爭什麼時候才結束，不知道。但中國地方那麼大、人口那麼多，日本想打贏這場仗，恐怕不容易。你今天是殖民地人，暫時沒有被徵召的危險，如果與重子成親，入日本籍，就隨時有上戰場的可能，要好好考慮。」上戰場不僅意味生死大事，即使平安回來，音樂事業中斷數年將無可避免，這是一心想在音樂世界裡找尋棲身之所的呂泉生最不樂見的後果。雖然一想到重子的溫柔，呂泉生即有股與她共度此生的衝動，可是沉重的愛情後果，卻讓呂泉生深感無力負荷。

一九四二年開始，日本國內狀況漸漸吃緊，家庭吃米須靠配給，外出吃食也須有外食券，不像從前，想吃什麼、就有什麼，街頭的遊樂、餘興節目也大大減少，入夜之後，店家都熄燈歇業，街上不再像往常那麼熱鬧，變得一片沉寂。這時，呂泉生接到哥哥炎生從台灣寫來的信，說父親病得很重，而且他自音樂學校畢業後，一直沒有回家，家人都很想念他，母親有許多事情要與他商量，希望他回家一趟。

呂泉生這才感到自己這幾年與家人太過疏遠，覺得歉疚不已。四月中，他向NHK及東寶請了半年假，回到久違的故鄉。在家中，看見久病不癒的父親與為計掙扎的兄長，現實處處提醒他，難道要逃避對呂家的責任，去當「真正的日本人」嗎？九月中，回東京的前夕，呂泉生終於下定決心，斷絕與重子往來，選擇做自己命運的主人。

回到東京後，呂泉生就搬出高橋太太的房舍，在高圓寺另外租屋，躲避重子的追尋。呂泉生才搬到高圓寺沒多久，就又接到兄長來信，說父親在他啟程返京的第三天就過世了，要他馬上準備回台，參加十月份舉行的告別式。當時外海的戰況已愈來愈吃緊，返台的船票十分難訂，呂泉生意識到這次回台，短期內恐再無重返東京的機會，所以做了最壞的打算──退掉租屋，賣掉鋼琴，向東寶遞出辭呈。在盟軍逼近日本本島前夕，呂泉生揮別這座充滿他年輕美夢的美麗都市，回到家鄉，並向遠方的愛人輕輕說聲…沙喲那拉。

重子寄來的〈斷章〉詩，呂泉生只能將之化成音符，以無言收場。歌曲譜成時，初名〈秋草〉，曾在放送局獨唱會中發表。戰後，他託電台同事翁炳榮將詩譯成中文，成為他著名的作品〈秋菊〉。

翁炳榮如是翻譯：

秋日漫步到庭前，滿庭芳草萋，
惟汝野菊獨盛開，宛如伊人在。
思摘汝時悲我意，觸我舊情懷，
摘得汝時凋汝蕊，我心復憔悴。

註釋

❶ 《都新聞》，一九三九年三月二十八日，「演藝欄」劇評。
❷ 「米糠三合」表示僅夠溫飽的收入。

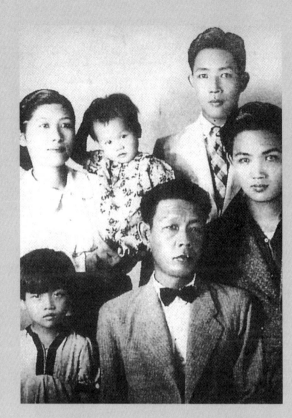

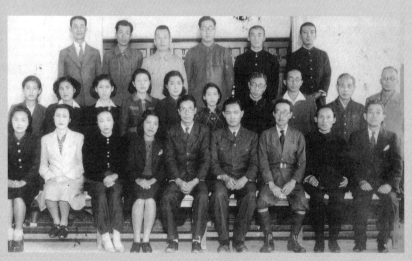

呂泉生（右一）與當時已罹重病的父親呂如苞（中繫領結者）及兄嫂一家人合影。（1942年）

YMCA為呂泉生（坐排右四）舉辦獨唱音樂會，會後合影。坐排右二為台北第二師範學校音樂囑託李金土，坐排右三為台北第一師範學校音樂囑託一條慎三郎，三排左三為YMCA總幹事近森一貫，他是這場音樂會的主辦者。（1943年）

一九四二年是呂泉生人生版圖的切換點，一半是他自己決定，一半是環境影響、不得不然，把生命的舞台從東京遷到台北。這一年春天，他的父親呂如苞因為長期酗酒導致肝硬化，呂泉生在接到兄長來信後，決心趁探親之便，到台北投石問路，畢竟東京已經處處風聲鶴唳了，先回來看看這邊的環境如何，再做更詳細的盤算。

東京是當時的「帝都」，為日本政經文化中樞，台北和東京比起來，只是邊陲島嶼上的一個小都市，重要性與開發程度，遠不能與東京相提並論。呂泉生以殖民地台灣人的身分活躍於東京樂壇，在響噹噹的兩大知名機構——東寶、NHK任職，名字三天兩頭上演藝界報章版面，自然引起台灣藝文界的重視，關心者對他的專長、表現，早就耳熟能詳了。

天底下就有這麼巧的事。有一回，呂泉生在銀座「千疋屋」（一家喫茶店）喝飲料，因為天氣熱，他把西裝外套脫在椅背上，襯裡繡的「呂泉生」三個字翻露在外，正好被出差到東京的台北放送局（放送局就是廣播電台）文藝部主任中山侑見到，中山一看到「呂泉生」三個字，馬上掏出名片和他寒暄，讓呂泉生受寵若驚。中山還交代呂泉生下次回台灣時，一定要到台北放送局找他，為他安排演出。中山在台北位居要津，有這條人脈，呂泉生一回台灣，

靠中山的協助，很快就踏入藝文界的核心。

中山侑對呂泉生回台發展，確實幫了一個大忙。台北放送局因掌握傳播的便利，可說是當代台灣活動力最強、影響力最大的官方藝文機構，有中山居中照應，放送局很快就安排檔期，為甫回台的呂泉生舉行個人獨唱會，沒多久，當他出現在藝文界公開場合時，已是眾所矚目的明星。中山還親自帶呂泉生到山水亭餐廳一趟，名義上是請他吃飯，實際上是介紹山水亭這地方給呂泉生認識。

山水亭在一九四○時代，是台北文人雅士聚會的重鎮。山水亭的老闆名叫王井泉（1905-1965），認識王老闆，是拓展呂泉生台北人脈的第二個重要關鍵。王井泉年輕時熱中話劇、文學，中年對藝文活動的興致仍不稍減，一九三九年在大稻埕開設山水亭餐廳，吸引無數文化界人士到這地方高談闊論，因王井泉為人熱情、好客，呂泉生每趟來台北，都到王井泉家中借宿，透過王井泉介紹，認識越來越多台北藝文界的友人，大家知道他是「帝都」來的音樂家後，對他都很關心，讓呂泉生強烈感受到這裡濃厚的人情味，對這裡產生極大的好感。

當時的呂泉生，對東京有進退兩難的感情。他喜歡東京，因為東京進步、繁華，東京教他認識音樂，滿足他成為音樂家的願望，給他才能、名聲，如果沒有東京，無法想像他的一生將如何黯淡無光。在平時，台灣這保守的彈丸之地怎留得住他，可是現在局面不同了。

東京正籠罩在戰爭的陰影中，到處人心惶惶，但離日本遙遠的家鄉台灣，此刻仍感受不到戰爭的威脅，兀自沉浸在一片寧靜、和平的氣氛中，這種溫暖的感覺不斷喚醒他對童年生活的甜美回憶，對台灣頓生依戀之情。如果沒有這場戰爭，呂泉生應如自己當初所願，在東京為當第一流音樂家而努力吧！可是此時只要一想到東京，說他想躲避戰爭也好，說他想逃避那段無法負荷的愛情也沒關係，心中就像壓了塊大石，沉甸甸得讓他幾乎喘不過氣來。

到九月時，因原先請的半年假期即將屆滿，呂泉生看父親的病雖沒好轉，但也沒繼續惡化，決定還是先回東京銷假，繼續原先的演唱。但他一回到東京，就接到父親病逝的靈耗，同時，因戰事越來越緊繃，他必須即刻決定處理完父親後事後，要不要再回東京。倉促中，呂泉生毫不遲疑地選擇結束東京的一切，回到台北，畢竟只有遠離危險，音樂家的夢想才可能實現。

■ 樂壇新寵

過去引領台北樂壇風騷的，都是日本內地來的音樂家，老牌台籍音樂家如張福興（1888-

1954）、李金土（1900-1972）等人，雖也在樂壇望重一時，但只要站在日本音樂家身邊，地位就立刻矮人一截。可是呂泉生不一樣，他是「帝都」回來的歌手，遠不是那些音樂學校剛畢業，只參加過一兩場校內音樂會就回台灣的音樂家所能比擬。日本人明白這點，所以一回台，放送局就先為他舉行一場獨唱會，呂泉生也展現出不同於以往台灣音樂家的水準，一場德文、義大利文、日文歌曲獨唱下來，成績讓人刮目相看。

呂泉生在山水亭現身後，馬上引起一陣騷動，山水亭的老闆王井泉是大稻埕「同音會」的會員，同音會是一支業餘管弦樂團，成員多是大稻埕有錢有閒的老闆，主持人謝火爐平日嗜愛音樂，聽王井泉說「本島人」中出現這樣一號人物，馬上邀呂泉生為同音會編曲，並客席指揮他們演出。同音會成員的程度雖淺，但開起會來排場十足，謝火爐大張旗鼓邀來台北樂壇重量級人物一條慎三郎、嶺脇四郎、高坂知武等人，把呂泉生捧得高高的。一條慎三郎（1874-1945）聽後就對呂泉生的編曲手法十分讚賞，頻頻詢問呂泉生樂譜是怎麼寫的，結果一場社交音樂會舉行下來，一舉打響呂泉生的名號。

台灣在引進新教育四十幾年後，「音樂家」在本地已不是絕無僅有的行業，惟獨當時音樂創作人才仍付之闕如，呂泉生甫一回台，就展現演唱、編曲、指揮的全面性才能，正好彌補這份空缺，獲得重用。一九四二年十一月，他在台中處理完父親的後事之後，北上台北，

放送局聞訊，邀他來局裡，客席編曲、指揮該局管弦樂團，連以前從沒有為台灣人舉辦過音樂會的ＹＭＣＡ基督教青年會，也破天荒為呂泉生舉行獨唱會。不久，台灣總督府需要人為〈看護助手の歌〉作曲，依慣例，官方歌曲的創作，向來由官方直接點選樂壇素負名望的人士擔任，而過去總督府委託的作曲者，一直是日本音樂家，沒想到這次消息發布，受託者竟然是呂泉生，立刻在台灣人圈中造成震撼！緊接著，彰化郡守以五百圓重金，禮聘他為〈彰化音頭〉、〈彰化郡歌〉作曲，豐厚的禮金，羨煞在山水亭裡走動的一群苦哈哈的藝文界友人。

舞台下，呂泉生的人氣也不弱。就在他剛定居台北不久，台北附近有群喜愛音樂的青年，因仰慕呂泉生的名氣，主動來找他，請益音樂方面的問題。後來志趣相投的人越聚越多，形成固定的集會，呂泉生和他們談音論樂時，眾人竟不約而同哼出四部和聲，欣喜之餘，遂自動組織團體，請呂泉生指導──這就是呂泉生在台領導的第一支合唱團、也是戰前台灣最著名的「厚生合唱團」。再來，就有日本學生來找呂泉生，拜他為師學唱歌了。呂泉生的朋友黃啓瑞說得好：「以前只聽過台灣學生拜日本人為師學音樂，還沒聽過日本學生拜台灣人為師學音樂。」不到半年時間，呂泉生的出現，打破台灣樂界的許多慣例，連向來由日本音樂家主領風騷的局面，也出現鬆動的跡象。

■ 《閹雞》樂章

《閹雞》是一九四三年九月厚生演劇研究會在台北永樂座公演的一齣劇，厚生這次公演共推出四齣劇，分別是：張文環的作品《閹雞》，林摶秋（又名林博秋）的作品《高砂館》、《地熱》及《從山上看見的街市燈火》。厚生的這次公演，可說是台灣戲劇史上一道重要的里程碑，呂泉生因參加《閹雞》的音樂製作，留名台灣戲劇史。

呂泉生當時寄宿在山水亭老闆王井泉家中，每日三餐都到山水亭解決，因緣際會，參與了厚生演劇研究會的成立經過。他記得發難當天情形是這樣的：

一九四三年農曆新年剛過完，他如往常來到山水亭，聽見有人一進門就高聲問：「你們看過最近上演的《濱田彌兵衛》了嗎？」提到《濱田彌兵衛》，大家越說越激動。眾人之所以非議這齣劇，主要是故事編得太離譜，濱田彌兵衛原本是一個作惡多端的海賊，但台灣演劇協會竟然為「皇民化」的理由，在新編的劇本中，將他塑造成一個專為台灣高山同胞出氣、反抗荷蘭政府的英雄，引起眾人憤慨，認為台灣演劇協會這麼做，簡直太瞧不起台灣人……。

就這樣，大家你一言、我一語，談論起戲劇的問題。接著就有人提議：「既然這樣，不如由我們合演一齣戲給他們（日本人）看！」大家看看在場的眾人，有學文學的張文環、有學戲

劇的林摶秋、有學音樂的呂泉生、有學美術的楊三郎……，樣樣人才都有，厚生演劇研究會就這樣在山水亭眾聲喧嘩中宣告成立了。

當大家七嘴八舌討論時，呂泉生從頭到尾都沒有發言，只靜靜聽大家討論，事後大家要送申請書時，才派年紀最小的他代表送去。雖然開發會的過程呂泉生都只在旁做一個聆聽者，但他心裡已然清楚，如果真的要做，他負擔的工作絕對不輕。試想，在一個音符都沒有的情況下，要把一整齣戲配樂都「做」出來，實在不容易。如果只從唱片中選出樂段、現場播放，製作的條件相對容易，但與會的眾人志氣都很高，一提到音樂，馬上有人建議以管弦樂現場伴奏，一句話就把呂泉生給懾住了。如果真的要用管弦樂團伴奏，那還牽涉到招募樂手、編作樂曲、訓練演出……等種種問題，要做的事情可真不少！不過想到這裡，呂泉生還是很興奮，他在東寶演唱一年多，還沒有經手過音樂劇的配樂，現在現成就有一個機會，當然要好好把握。可是如果一次為四齣戲配樂，數量實在太多，在有限的人力條件下，大家決定主打他的作品《閹雞》，請呂泉生為這齣戲配樂。當時張文環才剛獲總督府頒發「台灣文化獎」，人氣正旺，眾人決定只為一齣戲配樂。

在編曲上，呂泉生決定依照他在日本劇場演出的經驗，以民謠做為此次配樂的骨幹，以凸顯全劇的本土特色，從而確定本劇「管弦樂與合唱團並重」的樂隊編制。在人員籌募方面，

眼前他手下就有一批愛唱歌的青年朋友，大家組了一支「厚生合唱團」，定時聚會，不愁沒有合唱人才，但管弦樂手就要對外招募了。厚生演劇研究會為這次公演募到一筆經費，開出樂手演出一晚酬勞二圓的條件，一下子就吸引許多會拉琴、會吹管的醫專學生、公學校教員，解決了樂隊人手不足的問題。

既然要以民謠做為配樂的骨幹，那民謠從哪裡來？呂泉生早就有準備了。原來一九四一年，東寶會派員來台灣採民謠，但逢台灣「禁鼓樂」，他們採不到民謠，回去後報告說：「台灣沒有民謠」，讓呂泉生心中非常不服氣。呂泉生認為這是因為內地來的採集員不諳台灣民情、不知道民謠蘊藏何處，而不是台灣沒有民謠，所以一九四二年他一回到台灣，逢人就問：「會不會唱民謠？」、〈一隻鳥仔哮救救〉……等《閹雞》的配樂要開始寫時，他手上已累積有〈丟丟銅仔〉、〈六月田水〉、〈一隻鳥仔哮救救〉……好幾首台灣民謠。

可是這樣數量的民謠要替一整齣劇配樂還不夠，他又跑到大稻埕永樂市場，想多採些民謠。但可惜這些往昔昔最富傳統生命力的市集，因受到皇民化運動影響，很少人再出來唱民謠，只剩下一些打拳頭、賣膏藥的武師還在市場吆喝。呂泉生勉強在市場採集到〈涼傘曲〉、布袋戲〈肖貓仔官騎布馬〉的音樂調，又在新舞台的歌仔戲班採到〈哭調仔〉、〈山伯英台遊西湖〉，及從藝妲間裡聽來南管曲〈百家春〉，將這些素材羅織起來，大致構成《閹雞》的基本

音樂架構。

呂泉生的安排是這樣：開幕時用〈百家春〉，換幕時唱〈丟丟銅仔〉、〈六月田水〉、〈一隻鳥仔哮救救〉三首民謠。劇中「弄獅」的場景，他安排演唱由他作曲的〈農村酒歌〉，劇情推進中，才視情況，由管弦樂演奏吻合場景、氣氛的旋律。例如劇中女主角月里被村中青年調戲後，獨自坐在山坡上哭泣的那段，呂泉生寫了一段豎笛獨奏的〈採茶歌〉，以〈採茶歌〉來烘托山坡地的背景，並借用豎笛哀怨的音色，寓意女主角心中的悲傷。這時，從日本「紅磨坊」出身，深諳戲劇表演效果的導演林摶秋（1920-1998），要求呂泉生在觀眾入席時，先演奏一段羅西尼（G. A. Rossini, 1792-1868）的《威廉泰爾》（William Tell）序曲，做為「鬧場」的旋律，等觀眾坐定後才正式開幕演出，呂泉生也欣然接受。

為了作好《閹雞》配樂，王井泉特別安排呂泉生到北投的旅館閉門創作，呂泉生有段時間每天一早出門，坐火車到北投，在旅館房間內寫曲，直到傍晚天色昏暗，再乘火車回大稻埕，好不容易才把音樂寫好。

再來，就是樂手訓練的問題了。呂泉生共召集合唱團、樂團成員排練六、七次，大家興致都很高昂。呂泉生為音樂付出的辛勞，在厚生演劇研究會發表的〈排演場雜記〉中可見一斑，他在文中，幽了導演林摶秋與自己一默，說：

喂，導演，不要老是欺負我取笑我胖。我到底要作多少曲子你們才會滿意呢？你們是何等奢侈地吃著蝌蚪（指音符）的傢伙呀！我會瘦掉的啦。❶

《閹雞》首演於一九四三年九月二日，然而，首演當天，卻發生民謠禁唱的風波，對呂泉生而言，雖不至於是「始料未及」之事，卻令他心有未甘。他在〈我的音樂回想〉一文中，敘述禁唱的始末：

……張文環的作品《閹雞》搬上舞台的那一天，所有音樂伴奏，悉盡以民謠歌曲配合，從頭至尾充滿著濃厚的漢民族色彩，使滿堂的觀眾陶然而不自覺手舞腳踏也。查其主要因素，不過將兩個民間流行的歌謠，改為男聲合唱而已。一個是宜蘭的民謠〈丟丟銅仔〉，一個是嘉義民謠〈六月田水〉，如〈六月田水〉全詞不過幾個字，只是「六月田水當底燒，鯽魚仔落水尾會搖」兩句，而聽眾竟能如醉似醒，當演奏中電線恰巧發生毛病，舞台一時漆黑，便有人以電筒代照，要求不停止繼演，於是在黑暗中演奏下去，簡直是興奮到極點。

這個道理何在？民謠是老百姓的心聲，日政府壓制台灣語言的歌曲，忽然聽到所愛

的聲調，人人的心弦爲之動搖，因此爆炸起來。不幸的第二天遭到日政府禁止，青天霹靂，好比一爐熱火澆上冷水，昨日的歡喜今日忽變悲哀，聽眾的失望不言可知

──就是改編的我，也引爲平生難忘的一件事……❷

呂泉生解釋說，他不是不知道日本政府禁止台灣人在公開場合演唱台灣民謠的規定，也不是爲違抗日本政府，而故意安排演唱台灣民謠。當時總督府的規定是這樣：爲推行皇民化政策，禁止台灣人在公開場合說台灣話、唱台灣歌，且規定台灣民謠要演出可以，但只能演奏、不能演唱；否則就需改成日文演唱。這規定讓呂泉生非常不服氣。第一，《閹雞》劇本在送審時，只要求檢查戲劇腳本內容，既然官方未事先提出送審音樂的要求，何以事後才追究音樂的內容？其次，他在「日劇」演唱期間，全日本沒有不能說的方言、不能唱的民謠，但首演完畢日本政府在政策上原是極重視地方文化的，何獨禁止台灣人在台灣唱台灣民謠？但首演完畢當天，呂泉生還沒回到家，北署的高等刑事井上就已在他家門口等著了。

因爲禁唱民謠的風波，所以從第二天起，《閹雞》一劇裡「唱」的台灣民謠都被全數取消，換幕時，呂泉生安排一位名叫「銘月」的女孩上台唱日文歌，由陳清銀以鋼琴伴奏，許多慕台灣民謠之名而來的觀眾，因聽不到台灣民謠，都只能失望而歸。

《鬧雞》的民謠禁唱風波似乎到此告一段落。不過呂泉生民謠禁唱的委屈，卻在一九四五年獲得東京方面的認同，一雪前恥。

一九四五年五月，台北放送局局長富田嘉明接到東京來的公文，指示要台北放送局提供有地方特色的節目，給NHK電台廣播，這時大家都「疏開」到鄉下躲空襲去了，兵荒馬亂中，富田也沒有更好的主意，他找來呂泉生，由呂泉生提議唱《六月田水》、《一隻鳥仔哮救》與〈丟丟銅仔〉等台灣民謠以應急，富田即令呂泉生速速上山找來「厚生」的合唱團員，錄音向東京交差。這份錄音在東京播放時格外受到好評，東京播放之後，台北放送局也跟進播放，這時公開演唱台灣民謠，再也沒人說不安。證明先前日警以皇民化理由取締演唱台灣民謠，實乃總督府自我政策上的矛盾。

■ 初入杏壇——成蹊女學校音樂教師

呂泉生在台北的生活真正安定下來，要從「成蹊實踐女學校」創辦人廖述寅找他任教開始。在呂泉生的人生哲學中，做什麼樣的工作不重要，重要的是，第一：必須是音樂的工作；

第二：收入要穩定。因為若不是音樂的工作，他做了沒意義；其次，若沒有穩定的收入，生活難以為繼，那什麼理想、抱負都是空談。呂泉生不是會被浪漫情懷沖昏頭的藝術家，他的個性講究實際，絕對不冒險、不貪功、不好高騖遠，凡事都會深想，寧願一步一步慢慢來做的。似他這樣個性的人，人生必安穩，不會大起大落，若放對地方、走對路，未來絕對會有豐饒的收穫。廖述寅請呂泉生來「成蹊」指導音樂，給他一份穩定、優渥的工作，雖然這份工作對呂泉生的藝術修為沒有直接幫助，但對他的生活卻是一大幫助，在「築夢踏實」的前提下，呂泉生就接下這工作，並努力做好這工作。

成蹊實踐女學校是創辦人廖述寅於一九四三年四月，在台北市宮前町（約今天中山區新生北路一帶）葉姓祖廟內成立的一所私立保育員訓練所，招收國民學校初等科畢業的女學生，施以本科三年或專攻科一年教育，訓練她們未來擔任保育員（保母）工作。在幼兒教育中，「唱遊」是很重要的一環，因此在保育員的養成過程中，比師範生更強調唱歌訓練，廖述寅之所以肯花高薪聘呂泉生來「成蹊」教書，箇中不是沒有原因。

這是呂泉生第一次踏入教育界。他的工作很輕鬆，只要每週抽兩個半天來葉祖廟教學生音樂，周六下午再花兩小時為在職保育員進修即可，這樣，月收入一百圓，其餘時間都是他自己的，想做什麼都可以。呂泉生雖不是師範生出身，但非常有教育概念，他先從學生立場

著想，設想學生將來在工作場所教唱的情形，再回過頭來評估現階段她們應具備哪些音樂能力……？以上種種都想好，他才開始構思授課內容。既不賣弄學問，也不虛應故事。

當其時，市面上買不到專為保育員而寫的音樂課本，呂泉生就自己動手設計。他認為保育員應能自己看譜唱歌，日後才能自行閱讀教材，帶幼兒唱歌，所以授課時，特別著重指導學生認識五線譜和開口唱歌。他還在克難的環境中因地取材，自編合唱曲，靈活地運用他的專長，設計實用的課程。這些經驗對他日後編輯國民中小學音樂教科書，有很大的幫助。

呂泉生在「成蹊」一直工作到一九四四年底。

一九四四年開始，台北市區不時響起防空警報聲，大多居民都躲到鄉下避難，「成蹊」的學生也四分五散，剩不到平日的一半。年底，「成蹊」為因應局勢，遷到草山（陽明山）白雲莊繼續上課，因草山距離呂泉生上班的電台實在太遠，才辭去「成蹊」的工作。

呂泉生能唱、能寫、能指揮的全才條件，讓台北放送局三天兩頭來找他，不是請他到電

台演唱，就是請他為放送局的管弦樂團、合唱團編曲，或客席指揮他們表演。而且呂泉生自己領導的厚生合唱團也唱得不錯，放送局有時會邀呂泉生率「厚生」參加電台的節目，說呂泉生是放送局常客，一點也不為過。

隨戰爭腳步聲日漸南移，安靜的台灣島嶼也開始感受到威脅，大家都擔憂，不知道日本政府撐不撐得過這場戰爭？當戰爭難以為繼時，會不會也徵召殖民地的台灣人加入戰局？大家都會擔心的問題，呂泉生自然也不例外。一九四四年一月的某天，呂泉生聽說放送局長富田嘉明找他。富田是總督府裡的高官（他的正職是交通局參事遞信部庶務課長，放送局長是兼職），拉得一手好大提琴，在藝文界頗有風雅之名。富田平日相當欣賞呂泉生，見面時直接訴他，希望他來放送局上班，末了還加上一句：「現在是『戰時中』，如果沒有公家職位在身，像你這樣年紀的男人，隨時都有可能被徵召為軍伕，參加戰爭。」「戰時中」是日本式的說法，指戰爭期間。富田可能是怕呂泉生不答應，才軟硬兼施、又哄又騙，逼他非來電台上班不可。

事後呂泉生猜想，放送局找他去的真正原因，可能是認為他平常從放送局領到的外快實在太多了，與其讓呂泉生「按件計酬」，不如直接把他「抓」來放送局上班，每個月只要付固定的薪水，就能讓他做更多事，才是合乎放送局利益的上上之策。總之，到放送局上班總比

被送去南洋或中國打仗好，呂泉生當然選擇乖乖到放送局報到，「束手就範」。

呂泉生在放送局的職稱是「囑託」，從名稱上看，「囑託」是兼職或非正式的約聘人員，可能因為放送局請他做的工作沒專任缺，局裡卻又有非他處理不可的業務，所以只能用「囑託」名義，高薪聘他就任。呂泉生在放送局的薪水到底有多高？答案是每月一百六十圓，對尋常公務員來說，一百六十圓算是很高的薪水了，普通勞動苦力工作一天，還未必能賺到一圓呢！呂泉生在放送局負責的業務，幾乎都是量身為他訂做的，如：指揮與訓練放送局合唱團、編寫廣播用合唱譜，以及負責與每月受邀來局裡表演的音樂家們聯絡。通常的音樂家一人只會一項絕技，但呂泉生一人可抵三人用，難怪放送局非找他來不可，特別是在指揮與訓練放送局合唱團、編寫廣播用合唱譜兩項，呂泉生做起來得心應手，台灣的音樂家無人能出其右。

從一九四四年一月到一九四五年戰爭結束前，呂泉生在放送局裡備受重視。過去放送局裡的官員只有日本人，沒有台灣人；而台灣人能在放送局裡當囑託的，一般都是兼職，只有呂泉生是專任，天天要來放送局上班。幸虧有這份工作保障，當戰爭進行到最後階段，有錢也買不到東西時，所有民生物資都需仰賴官方配給，但一般人能從配給中取得的物資，數量不多，常聽說有人營養不良，甚至餓死，但公家單位總有管道，取得若干暗盤福利，嘉惠自

家員工。即使環境再艱困，呂泉生總偶爾能從放送局領到一些額外的白米，加上應有配給，維持家人溫飽。

■ 籌辦東南亞民謠大會

台北放送局和東京的ＮＨＫ比起來，雖然只是個地方小電台，但職司全島電信傳播，地位重要；在戰爭末期，政府政令常需借各種藝文形式加以宣傳，負責製作電台節目的放送局文藝部，就成為皇民奉公會經常借調、合作的對象。

皇民奉公會是一九四一年成立的一個配合戰時體制、徹底動員台灣人的組織，其體系與總督府行政機構相同，領導台灣各級與戰爭有關的運動。身為日本公家機關的一員，沒有人能拒絕皇民奉公會派遣的任務，這是當代人的歷史宿命，不能以此非議他們的立場。

呂泉生除了放送局的正職外，也經常被指派到皇民奉公會，支援他們的「挺進活動」（提倡運動）。他的工作，主要是為地方合唱團編作歌曲與協助地方推動合唱。好比說有人寫信來皇民奉公會，索取某件樂譜，他們就將樂譜提供給對方；有某合唱團寫信來，表示希望將某

首歌曲改編成二聲部或三聲部，好讓他們練唱，呂泉生就要負責把樂譜改好……。雖然這樣的運動形式重於實質，甚且可以看成是帝國政府戰爭末期的最後掙扎，但大家還是「盡人事，聽天命」，不然，能怎麼樣呢？

但在皇民奉公會推出的種種活動中，還是有讓呂泉生得意的事，就是負責籌辦東南亞共榮圈民謠大會。

一九四五年初，皇民奉公會準備在二月十一日紀元節當天，舉辦一場盛大的慶祝會，故召集文化方面要員，商討慶祝會的內容，最後決定採納富田嘉明的意見，舉辦「東南亞共榮圈民謠大會」，具體做法是徵集來自東南亞諸國派駐在台北研習農、林、漁、醫等科目的知識青年，演唱自己國家的民謠，來彰顯「東南亞共榮」的目的。這是一場「中央級」的音樂會，演出場地在台北最氣派的公會堂，舉凡日本官界、軍界要員，人民團體幹部等，都會派人出席。

既然要舉辦這樣一場音樂會，場面當然不能太寒酸，人要多才能襯托氣勢，所以管弦樂、合唱團不能少。呂泉生被指派為這次的演出編寫合唱團樂譜，管弦樂譜則由放送局管弦樂團的指揮豬股負責。為了辦好音樂會，呂泉生花了極大的工夫，深入研究各國代表提出的歌曲，再為他們編寫出適當的合唱曲譜。

這場音樂會的排練、指揮工作，亦由呂泉生一手包辦。他安排一開始時，先由管弦樂隊演奏樂曲，再來才是各國代表演唱。首先上場的是日本代表，共演唱四首日本民謠（《佐渡おけさ》、《箱根八里》、《富士山之歌》和一首琉球民謠）及一首台灣山地民歌。接下來的表演者是菲律賓代表，因這位代表不擅歌唱，所以他吟了一首菲律賓國父西薩（Sezar）的詩，但為增添音樂的氣氛及顯現各國的特色，呂泉生特別安排這位演出者上下台時，由樂隊演奏菲律賓國歌迎送，再由樂隊、合唱團聯演一首由他改編的菲律賓民謠〈插秧歌〉以壯聲勢。

印尼的代表穿著一襲當地的傳統服飾「沙龍」登台，獨唱印尼歌謠作家格桑（Gesang Martohatono）的著名歌曲〈美麗的梭羅河〉（Bangawan Solo）；馬來西亞的代表唱的是穿插口白的〈佈稻歌〉；新加坡代表也唱了一首當地的民謠，都由呂泉生為他們編寫合唱配樂，配合代表們的獨唱演出。

在呂泉生的觀念中，音樂家的天職就是作音樂。音樂為誰而作不重要，只要為「人」而作就好、只要音樂好就好。如果有人認為他會以音樂為政治服務過，他則認為充滿鄉土情懷的民謠，本身無罪，反而是戰後的反共抗俄歌曲，內容充滿殺伐字眼，誘使唱者萌生敵視、殘暴之心，才是真正為政治服務的音樂。這場由他主導的民謠大會，在他的記憶中，規模空前，場面熱烈，他費盡心思處理編曲上的問題，力求盡善盡美，堪稱是他戰前做過最「轟轟

烈烈」、「真正了不起」的大事。

■ 戰末歌聲

在時代的巨輪下，人通常很渺小，你不能拒絕命運，只能默默接受它。

一九四四年八月二十二日，美軍空襲台灣，全島進入戰備狀態，炮火下，百業蕭條，許多機關都縮減業務或乾脆停擺，呂泉生這段期間卻異常忙碌。

自從美國加入戰局後，東亞海上掌控權漸由盟軍取得，往昔以日本本國為中心，往來東南亞、中國的海上航道多被封鎖，這時候，台灣的戰略地位就顯得格外重要，成為「南進」運輸的中繼站，基隆港每天都有大批日軍進進出出，業務異常繁忙。

伴隨大批軍隊遷移、駐紮，不在戰火線上的台灣軍部，得不時提供各種慰問節目，慰勞這些遠赴海外作戰的皇軍將兵，呂泉生就經常被軍部點名，參加節目，雖然大多數人都「疏開」到鄉下去了，他卻忙得不可開交。對呂泉生來說，雖然他沒有直接到戰場參加戰爭，可是透過與這些久經戰爭的日本軍人相處，見到他們私下情感最脆弱的一面，體會戰爭的殘酷，

未嘗不是一種個人的戰爭經驗。

每次軍部派他參加「慰問」，主要是請他唱歌，提供音樂餘興，緩解日本軍人的緊繃情緒。慰問會有大有小，視情況而定。如果是慰問「傷病將兵」，陳義較高，通常有民間團體資助，慰問會就辦得有聲有色；如果只是一般軍隊遷徙，軍部提供的餘興就可能只是場陽春的音樂會或映畫會（電影）而已。這段期間裡，呂泉生經常接到上面命令，請他到武德殿舉行慰問音樂會。武德殿位在建功神社（現今台北植物園）內，原本是一間武道館，專門供人練習柔道、劍道，或打東洋拳，戰爭時期，被軍方借用為聚會場所。呂泉生在武德殿內舉行過不少場慰問音樂會，通常此類命令來得很倉促，一接到通知，就得和他的老搭檔陳清銀連袂趕到武德殿，一個唱歌、一個彈小風琴，即席表演。面對這些背景特定的聽眾，音樂會不要求陽春白雪的清音，只要唱一些通俗的歌曲、能慰問這些久經風霜的軍人即可。童謠、民謠、藝術歌……，隨便他愛唱什麼就唱什麼，只要大家愛聽什麼他就唱什麼，呂泉生記得有一回和關東軍在一起，歌一唱，台下所有人都抱頭哭成一團。

在所有戰爭歌曲中，呂泉生最愛大中寅次的作品。大中是牧師兼作曲家，他有一首歌，譯文是〈我們是向天空飛去的白色海鳥〉，隱喻神風特攻隊的隊員就像白色的海鳥，飛到天空就一去不返。大中的作品被當代批評為具有厭戰思想，呂泉生之所以青睞他的作品，內心底

應該就像軍大中一樣，期望不管日本政府是輸還是贏，只要令人絕望的戰爭快點結束就好！

有時軍部也會請呂泉生作歌，這種事想推辭都推辭不了，只能悶聲把事情做完。印象最深的一次，是戰爭結束前，一九四五年六月底，呂泉生接到軍方代表的請託，希望他為「幹部校部生」寫隊歌。「幹部校部生」招收的都是預官青年，原應送往日本受訓，但因戰時聯絡日台間的大型渡輪幾乎都被盟軍摧毀，只好留在台北受訓。呂泉生事情忙，沒空為他們寫歌，直到八月十五日日方宣告投降，曲子還是沒有寫出來，他心想，既然戰爭結束了，部隊亦將解散，再寫隊歌也沒必要，就不再管它了。

沒想到到了八月二十一日，這支部隊的隊長竟然親自來放送局找他。部隊長姓「升野」，向呂泉生表示，雖然日本戰敗，這支部隊亦將解散，但訓練期間，他答應受訓的學員，要為部隊作一首歌，因為學員們對隊歌的企盼甚殷，所以希望呂泉生無論如何要幫這個忙。因為升野請託得很客氣，呂泉生不好意思拒絕，只好問：「部隊何時解散？」升野回答：「大後天。」呂泉生一聽，只能悶悶回家把原本想丟掉的歌詞找出來，熬夜把它寫完。教唱的那天天剛亮，兩台升野派來的車子就到呂泉生家門口，把他接往位在五股庄的部隊。

升野一見到呂泉生，很禮貌地對他說：「這時間請您來，實在是不應該，但部隊的人說，這首歌只要唱一遍就好。我不想騙這些兵仔，所以請您過來，拜託拜託！」一說完，他整個

人臉此就跪下去，呂泉生趕緊安慰他：「不要這樣。」升野帶他到禮堂，約兩百多人已集合在那裡，他為大家介紹過呂泉生後，人人手上都拿著一份部隊歌歌詞，在呂泉生帶領下，一句句跟著唱。起先，大家唱歌的聲音很微弱，升野見狀，便命令：「各位，唱大聲一點，請唱大聲一點！……再唱大聲一點！」最後，他要求所有人都用全部的力氣唱歌。部隊歌越唱越大聲，到幾乎所有人都用嘶吼的聲音把歌唱出來為止，完全沒有旋律。教唱的呂泉生也在相同的情緒中，跟著大家一起吼。部隊歌一唱完，禮堂裡一片靜寂，只聽見彼此呼吸的聲音，這時，升野再度下令：「現在，我們從頭再唱一遍。」大家又再度以嘶吼的聲音大聲唱歌，唱完後，全場又再度陷入死寂，升野這才宣佈：「部隊歌發表會到此為止。各位，請回去你們的貴地。」宣告解散這支部隊。

在呂泉生的心中，這些經驗，都是他生命中驚心動魄的一幕，換任何人站在他的立場，應該都能體會他當時的角色與心情吧！

呂泉生本以為這次的教唱到此結束，沒想到九月中，他收到一份包裹與信件，打開包裹，發現裡面裝的是鳳梨罐頭，當時市面上根本買不到這東西，只有軍隊才有。包裹的署名是「升野大佐」，信件的內容寫：「這次戰事，是日本人做得不夠才失敗，真對不起大家。離開台灣前，本來想親自去拜訪你，但沒這個時間，希望你們都能為台灣努力奮鬥，建設更好的台

灣。」信是用毛筆寫的，字體非常漂亮，像這種信，日本人通常都裱褙做成捲軸保存，只可惜二二八事件發生時，呂泉生唯恐日文書信爲他惹來麻煩，就一把火統統燒掉了。

一九四八年，戰爭後的第三年，台北早已是另外一番局面。呂泉生又收到一封升野從日本寄來的信，信上只簡單寫了幾個字：「回到故鄉，現在在家種田，過去的所有，就像一場夢。今年田裡種的是……。」

至此，戰爭終於遠離，日本時代留在他心中無論美好還是困惑的感情，呂泉生都決定要徹底放棄。

註釋

❶ 厚生演劇研究會，一九四三年秋季號，〈稽古場の雜音〉《台灣文學》第三卷第三期。譯文取自石婉舜，二○○二年，〈一九四三年台灣「厚生演劇研究會」研究〉，國立台灣大學戲劇學系碩士論文。

❷ 呂泉生著，一九五五年八月，〈我的音樂回想〉《台北文物》第四卷第二期，頁七六─七七。

呂泉生的音樂人生

三十歲盛年的呂
泉生。（1946年）

呂泉生（右一）與
台灣省教育會理事
長游彌堅（中）同
遊獅頭山。

第六章 電台歲月 （一九四五～一九四九）

「光復」序曲──國歌教唱

日本戰敗或許是大家意料中的事，但當這一刻真正來臨時，呂泉生心中的感受與所有人一樣，極其複雜。原本大家都是殖民地的台灣人，二次大戰期間，大家都須爲日本效力，然而戰爭結果，日本失敗了，須將台灣的主權交還中國，就在這一刻，台灣人轉身成爲勝利國的人民。對許多台灣人來說，能脫離殖民地人的次等身分固然值得高興，但再次回到「中國人」的過程，卻與割裂時相同，充滿矛盾的情緒。

在時代的巨輪下，人顯得異常渺小，成長於日本統治時期的呂泉生，受日本教育長大，致力追求「現代」的潮流與趨勢。呂泉生不諱言，戰爭期間，他的確以日本國民的身分，幫日本政府做了很多事，誰教台灣當時是日本的領土、台灣人的身分是日本國民呢？如果以此質疑他們這些台灣人爲何在戰爭期間對日本政府效忠，不如去問中國，爲什麼一八九五年要簽下馬關條約，把台灣割讓給日本，讓無辜的台灣人承受這份原罪，面對歷史的兩難呢？

可是戰爭結束，台灣終究回歸祖國的懷抱了。呂泉生心底雖然對日本的失敗感到難過，但在舉島一片歡欣鼓舞的氣氛中，他也不禁像所有人一樣，對未來的新政府充滿期待，畢竟能解除「殖民地人」身分，從此不再是次等國民、不用再對異族統治者低聲下氣，確實值得

慶賀。就在這一矛盾的情緒中，呂泉生調整自己的心緒，決定接受命運的安排，等待新環境的到來。

在呂泉生工作的台北放送局裡，則是另外一番局面。當「敗戰」的消息一宣佈，同事都無心工作，垂頭喪氣，既然「遣返」是無可避免的結果，反而希望遣返的日子快點來臨，回家鄉開始新的生活。放送局裡除了呂泉生一個台灣人外，其他都是日本人，因此，前局長富田嘉明特請呂泉生在國民政府接收台灣前，負責看管放送局，處理所有移交事宜。這一安排，讓呂泉生頓時成為電台新舊交接時期的橋樑人物。

國民政府的接收日期訂在一九四五年的十月二十五日，在此之前，電台停止播放所有節目，只放古典音樂唱片，引導祖國來的飛機順利飛抵松山機場。在這段全島居民喜悅與期待交織的時刻，呂泉生即想到：「是不是要教民眾唱國歌？」因為「光復」是大事，而國歌是儀式典禮必唱的歌曲，如果光復典禮當天，台灣民眾都不會唱中華民國國歌，不是非常掃興嗎？想到這裡，呂泉生認為電台應有義務教導民眾習唱中華民國國歌，所以便託朋友四處打聽，看誰會唱國歌？或手中有國歌歌譜的？

問了大半天，竟然沒人知道國歌到底怎麼唱，最後他聽說律師朋友陳逸松手上有一本大陸出版的中學音樂課本，所以特地借回來看。一翻開，只見第一首就是「中國國民黨黨歌」，

但卻沒有國歌，為求確實起見，他親自走訪一趟御成町的「梅屋敷」（一間位在今天台北市北平西路、中山北路口的日本式旅社），請教裡面官員，中華民國國歌怎麼唱。「梅屋敷」是中國為籌備接收事宜，臨時在台設置的前進指揮所，裡面駐紮先遣來台的國民政府官員，呂泉生來到梅屋敷，恭敬說明來意，誰知道他的問題竟問倒一堆官員，在場的人，沒一個答得上來，中華民國的國歌怎麼唱？這結果大出呂泉生意料之外，因為在日本，國歌〈君が代〉是人人會唱的歌曲，沒想到中國來的官員，竟沒人會唱自己的國歌。幸好當中有一位會說台語，名叫「張士德」（音似）的青年，向呂泉生解釋道：「在大陸，我們只聽過『黨歌』，沒聽過『國歌』，開會時大家都唱『黨歌』。」聽到這樣的答案，才算初步化解呂泉生的疑惑，明白原來在中國，「黨歌」就是「國歌」。

回到電台後，呂泉生仔細研究中國國民黨黨歌，認為旋律非常簡單，教唱沒有問題，但歌詞卻異常難懂。例如前面四句：「三民主義，吾黨所宗，以建民國，以進大同。」這些字，呂泉生勉強看得懂，只是意思不明白；但到了下面四句：「咨爾多士，為民前鋒，夙夜匪懈，主義是從」時，他不但意思不明白，就連許多字都看不懂。為了確實弄清楚歌詞的意涵與發音，他聽說好友陳泗治的士林教會裡，有一個專教國語的團體──協志會，每週都聘老師來教大家「說國語」，不少帝大（今台灣大學）學生都來此上課，呂泉生便連絡協志會的朋友，

希望請他們來電台，教民眾學念國歌歌詞。

呂泉生的做法是這樣：他先請人刻鋼板、油印國歌樂譜，發給協志會會員，請他們先行念讀過歌詞，再推派代表來電台錄音。錄音時，先由協志會的成員一句句帶領大家唸過歌詞，再由呂泉生指導樂譜、旋律，將整套教唱的過程錄成唱片，定時播放，教導民眾學唱國歌。

從九月十五日起，電台每晚七點整開始播放「國歌教唱」，每二十分鐘重播一次。由於七月二十五日光復典禮舉行當天，許多參加慶典的市民都能跟著樂隊完整唱出這首歌。在這次「國歌教唱」中，呂泉生可說是幕後重要的推手。

隨「光復」氣氛高漲，會唱「黨歌」（國歌）的人越來越多，在十八轉的唱盤材質不佳，耗損率高，一張錄好的唱片只有播放二十次的壽命，所以電台一口氣錄製二十張，透過不斷廣播，及於學校舉辦的黨歌教唱講習會，不到一星期，大多數台北市學生都已會唱這首歌了。

近年來有人寫這段典故時，曾誤揚呂泉生是「台灣光復後第一位教大家唱國歌的人」，呂泉生卻不這麼認為。他認為，在這次廣播教唱中，他教的只有樂譜，而教大家唸歌詞的，是協志會裡的十二位帝大青年，就事論事，不能一概指稱他就是光復後第一位教大家唱國歌的人。

戰後初期的電台職務

一九四五年十月，中國派來林忠、翁炳榮、林柏中三名官員來台，接收電台業務，其中林忠、翁炳榮兩人都是台籍的「半山」❶，林柏中祖籍福建，這三人都能說台語，所以交接時，呂泉生與他們溝通無虞。

「台灣放送協會」在交接之後成為歷史名詞，由位在南京的中央廣播事業管理處接管，台北放送局更名為「台灣廣播電台」，並陸續派出播音員進駐台北，播報新聞。呂泉生因為是「放送局」時代的留守人員，對電台內各項財產、運作，知之甚詳，所以自台長林忠以降，人人對他都極為倚重，只要對電台事務有任何疑問，去問呂泉生就會知道情況。

放送局剛改制為「台灣廣播電台」時，呂泉生還不會說國語，所以電台派他擔任「播音員」職務。別的播音員負責播報新聞，呂泉生以其專長，負責播放音樂，同時，南京方面為豐富播放的內容，也寄來大批唱片，供電台播放，所以呂泉生工作之餘，就在電台內整理日本時代留下來、連同後來南京方面寄送來的唱片，一一編號存檔。這工作對呂泉生認識中國音樂有極大的幫助，他從各式各樣唱片中學習認識中國的聲音，從地方戲曲到藝術歌、流行歌……等等，對一個對中國文化幾乎一無所悉的音樂家來說，這工作對他眼界的開拓極有裨

益。

很快地，他的耳朵就能分辨大江南北的音律，一九六〇年時，他曾以羅家倫的詩作〈青海青〉譜成歌曲，曲調模仿中國民歌特色，採用中國五聲音階羽調式，曾讓許多人誤以為這是一首正宗的青海民歌，此一成就就是得益於這段期間的累積。

呂泉生在電台內和同事們相處得十分融洽。南京派來的播音員多是聲音甜美、能說一口字正腔圓國語的年輕姑娘，呂泉生和這群大姑娘相處得極好，很得她們的信賴。剛開始一兩年，呂泉生還不會說國語，和大家溝通都得比手畫腳，但電台裡的小姐們都很有耐心，聽他說錯了，會停下來一句一句慢慢教，帶呂泉生說出正確的國語，所以只經過一兩年時間，呂泉生聽、說國語就都已不成問題。只不過他從聽覺學習來的國語，帶有濃厚的台灣腔，「種子」說成「粽子」，「發生」說成「花心」，常被大家笑說他講的國語是「台灣國語」。

一九四六年十月，呂泉生大顯身手的時機來臨。那時，台灣電力公司為勸導民眾不要私接電線，首開先例向廣播電台購買廣告時段，每天利用數分鐘時間，向民眾宣導養成節約用電的習慣，並勸導民眾要合法用電、不要盜電。廣告的收益對電台來說是一筆額外的進帳，電台便提撥這筆經費製作演藝節目，豐富節目的型態。由於電台高層不是行政人員就是工程專家，沒一個人有製作演藝節目的經驗，這時，在「放送局」工作過的呂泉生便成為眾望所

歸的對象。

在呂泉生策劃下，電台仿效日本時期的經營模式，邀請演藝人員到電台現場表演，分別在星期一、三、五播出古典音樂，星期二、四、六演出地方音樂或流行歌曲，呂泉生也因實際負責節目製作而當上演藝股長。

在演藝節目的帶動下，電台運作又回復過去的光彩，呂泉生把演藝界裡有名的人物全都請來電台表演，不但有在地的演藝家，也不忽略從祖國來訪的演藝界人士，儘量讓電台成為台灣音樂表演的重鎮及音樂資訊的傳播地，對戰後社會音樂風氣的提昇，幫助很大。

在受呂泉生提拔的藝人中，最出名的要算寫流行歌的楊三郎（1919-1989）與張邱東松（1903-1959）二人了。

呂泉生雖然不寫、不唱流行歌，但他對流行歌曲的觀察仍然十分細心，不時以自己的觀點對創作者提出建議，或予以鼓勵，短短的話語卻常有大大的效用。當時，楊三郎跟那卡諾合組了一支六人樂團到電台表演，主唱者是紀露霞，呂泉生聽他們唱的老是經過填詞的日本歌，就忍不住勸楊三郎：「為什麼不自己寫幾首新曲子過來？別老是模仿人家嘛！」終於，一九四七年，一首台語創作歌曲〈望你早歸〉打響了楊三郎的名號。

與楊三郎相比，張邱東松也不遑多讓。他敲得一手好揚琴，常率領家族樂團到處表演，

喜愛歌謠的他，戰後有了寫台灣歌、唱台灣歌的機會，就自己寫歌自己唱。一開始，張邱慣以報紙社會版的悲傷戀情為題材，總寫一些氣氛哀傷的流行歌，呂泉生聽他所寫的歌詞內容，結局竟沒有一首是圓滿的，就問他為什麼不寫點意正面的曲子過來，張邱東松才開始嘗試以小市民的生活為題材，譜寫流行歌，果然不多久就寫出像〈燒肉粽〉、〈收酒矸〉等廣受民眾歡迎的歌曲，透過電台傳播，風靡大街小巷。尤其他的〈收酒矸〉，每天上下學時間，各地都聽得見小學生邊走邊扯著嗓子學唱：「有酒矸，通賣嘸？……歹銅、舊錫、簿仔紙通賣嘸！」可見其受歡迎的程度，卻也弄得市議員在開會時提出質詢，質疑這首歌影響青少年身心：「要禁！」幸虧呂泉生堅持這首歌並無妨礙社會風化、秩序的危險，經他向市長游彌堅說明，再由游彌堅裁決無須禁止，〈收酒矸〉才沒被打成禁歌，成為台灣社會一首傳唱不輟的寫實歌謠。

一九四七年三月一日起，台灣廣播電台增闢第二廣播，一九四八年四月起又增闢第三廣播，第二、第三廣播都是以播放音樂、演藝節目的副頻，開播之後，演藝股業務量大增，呂泉生自然天天忙得不可開交，比起在日本的風光生活，一點都不遜色。

■ 加入警備總司令部交響樂團合唱隊始末

從一九四五年光復後到一九四九年戒嚴前，台灣社會處於空前動盪的時代，卻也是藝文界活動空前蓬勃的時代，由台籍文化菁英組織的「台灣文化協進會」、「台省音樂文化研究會」活動熱絡，大陸音樂家來台旅行演出者亦絡繹不絕，樂壇一片欣欣向榮的景象。

在大陸來台的音樂家中，最有企圖心的，當推時任「台灣省警備總司令部軍簡二階（少將）參議」的蔡繼琨（1912-2004）。蔡繼琨與台灣的淵源頗為特殊，他祖籍福建，曾祖父蔡德芳年少便已渡台，在鹿港定居。一八七四年（清同治十三年）甲午戰爭後台灣割讓給日本，蔡德芳「義不臣倭」，又舉家遷回福建。由於家族來台的這段淵源，促使在福建泉州出生的蔡繼琨於台灣光復後，萌生來此籌設交響樂團的念頭，他曾留學日本帝國音樂學校，據說其之所以能如願來台，是因為蔡家與首任台灣省行政長官兼警備總司令陳儀（1883-1950）都是福建籍的鄉親，彼此交情深厚，蔡繼琨才能取得陳儀支持，台灣一光復後，便以軍方名義來台籌設交響樂團。

蔡德芳高中進士後，曾到廣東出仕為官，後返鹿港，在文開書院擔任教席。

一九四五年十月、十一月，蔡繼琨甫一抵台，便找來音樂界的老前輩李金土（1900-1972），請他幫忙，徵集交響樂團所需的人才。看在呂泉生眼中，蔡繼琨氣魄宏大，但籌設交

響樂團之議卻操之過急。台灣在經過五十年日本教育之後，民眾對西樂已漸不陌生，但「音樂家」在社會上仍是個稀罕至極的行業，擁有科班學歷者寥寥可數，且多已被延攬到學校體系教書，鮮少有人願為進交響樂團而放棄教職。不過軍方開出來的條件相當不錯，李金土經過一番努力，把全台灣所有「能吹的、能拉的」都找過來，湊齊了一個交響樂團的人數。呂泉生是一個凡事講求從根本做起的人，反對躁進，在他心目中，要成立一支交響樂團不是件容易的事，得先看大環境的條件如何再做決定。他認為，新成立的交響樂團即使不必有戰前日本NHK（新響）的水準，起碼團員都要是科班出身才行，可是台灣樂壇人才明顯不足，樂團裡那些「能吹的、能拉的」，十之七八不是業餘樂手，就是由民間吹鼓手轉任，連五線譜都不一定看得懂，以這樣人才成立的交響樂團，能奏出什麼樣的音樂，可想而知。所以李金土找他去梅屋敷面見蔡繼琨時，呂泉生全程低調以對，不希望與這支樂團有任何瓜葛。

可是，呂泉生的才能終究掩藏不住，還是受到蔡繼琨的矚目。一九四五年十二月，呂泉生指揮厚生合唱團參加YMCA在台北中山堂（前台北公會堂）舉辦的「救濟海外同胞音樂會」時，「厚生」的實力讓坐在台下的蔡繼琨大表驚艷，說什麼也要把呂泉生延攬來樂團，指揮附屬合唱隊。

軍方辦事的態度著實把呂泉生嚇一大跳。蔡繼琨說想請呂泉生到蓬萊閣（大稻埕一餐廳）

一談，結果某天，一輛軍方的汽車就長驅直入新公園內，直到電台門口才停車，數名軍官怕呂泉生不肯上車，就先把他停在電台門口的腳踏車給扛上車頂，再將他連人帶腳踏車一併載去蓬萊閣。廣播電台的職員沒看過軍方辦事的陣仗，這一幕看得人人瞪目結舌。

會談中，蔡繼琨開出十分優厚的條件，想延攬呂泉生來樂團——只要呂泉生答應，辭去電台工作，就以少校官階聘用他。

這可把呂泉生嚇壞了，因為接受這份職務，就等於自願從軍。呂泉生認為自己的人生志願是當音樂家，不是當軍人，即便讓他當軍樂團的樂長也不可能。他只要一想到自己著軍裝帶樂隊滿場跑的畫面。頭頂就一陣發麻，便趕忙推說自己在電台還有工作、電台不放人……，不久，就接到軍方官員交給他一封信，示意他親自將信交給電台台長林忠。呂泉生打開信一看，字跡十分潦草，當時他還看不太懂中文，就將信件拿給岳父蕭安居牧師看，蕭牧師過去是漢文先生，看過信件後告訴呂泉生，這是一封以呂泉生為署名的辭職書，大意是：「……在電台數唱片不是我的意願，請讓我到交響樂團工作……」原來這是一封假造的辭職書。呂泉生非常生氣，但又忌憚軍方的勢力，就悄悄把信丟進垃圾桶，假裝什麼事都沒發生過。

交響樂團苦候呂泉生不至，只好再度派員找他商談，並退一步，同意呂泉生以兼職方式來團工作。這次代表樂團來找呂泉生的是蔡繼琨的秘書，上海人，名字呂泉生忘記了，兩人

之間語言不通，只能靠紙筆溝通。對方問：「合唱隊每週練習兩次，每次兩小時，你希望每月多少車馬費？」呂泉生想一想，自己在電台的薪水是二百五十元，加上其他津貼，每月實領四百元，以此標準，如果到合唱隊兼職，每週只練兩次的話，每月一百元應該合理，就寫下「一百」。哪知對方看過後，認爲不安，要他重寫一次。呂泉生想，可能是自己寫高了，所以自動減去二十，又寫下「八十」。沒想到對方這次哈哈大笑起來，呂泉生看到這裡，可眞的生氣了──「到底要寫多少你們才會滿意？」他就將筆交給對方，要對方說個答案。只見秘書在紙上寫下「二百四十」，呂泉生這時才大吃一驚，他沒想到，在樂團兼職的車馬費，幾乎和他電台的薪水一樣多！只是他到現在還不明白，一支軍隊的樂團，哪來這麼充裕的經費？

從一九四六到一九四七年，呂泉生短暫在交響樂團兼職一年，擔任附屬合唱隊長，二二八事件發生後，趁局面混亂，找到機會便辭去兼職，逃之夭夭去也。呂泉生這麼做，倒不是因爲蔡繼琨虧待了他，蔡是上頭人，自始至終對他非常禮遇，而是整個軍方的辦事態度，讓他非常不安。呂泉生習慣一是一、二是二的做事方式，但太多中國來的官員卻是表面上說一套、實際上又做另一套，讓他感覺和新政府打交道實在太危險，不如早日求去比較安心。

■對二二八事件的省思

「二二八事件」是台灣歷史的悲劇，與其說這是一場族群的暴動，不如說是政府顢頇無能引起的民眾抗爭，長久以來，「二二八」悲痛的記憶一直烙在民眾心中，成為傷痕。

二二八事件沒有直接影響到呂泉生個人，但他的連襟、妻子的三姐夫——淡水中學校長陳能通，卻是二二八事件中無辜的犧牲者，無端遭到政府槍決，在家族心中留下不能言說的傷痛。一九四七年二月二十七日事件發生時，呂泉生正在電台工作，他風聞台北太平町天馬茶房附近，發生專賣局職員因取締私煙而開槍打死民眾的事情，敏感的呂泉生直覺這是一場政治災難的開始。翌日，抗議的群眾在行政長官公署前集結示威，要求政治改革，卻遭到埋伏在屋頂的憲兵以機槍掃射，共造成數十人傷亡，接著，警備總司令部宣佈戒嚴，全島陷入一片腥風血雨中。南京派來的武裝部隊奉命來台鎮壓暴動，憤怒的本省民眾則包圍、打殺外省人，事件從地方蔓延至全島，演變成大規模的族群衝突。

在此次事件中，電台也成為民眾包圍的目標，盛怒的民眾聚集在電台前，要求台長林忠下台，並將重要幹部換成台灣人。動亂中，呂泉生聽到新的任命發布，要他接任電台人事主任，但警覺心提醒他，天外飛來的官位是禍不是福，千萬不可貿然接受，以免引來無妄之災。

他誠懇向主管表示，人事主任需要天天寫公文、批公文，而他連國語都說不好，哪有能力接這個位子？他以個人專長是音樂為由，堅持不願擔任不熟悉的職務，主管沒辦法，只好讓他留任演藝股長，沒再為難他。結果月餘之後，事件逐漸平息，政府開始追究責任，當初在動亂中接受新職的台籍職員，一一被迫寫下離職書去職，只有像呂泉生這種懂得明哲保身的人，才沒受到處分。

二二八事件在呂泉生心中留下難以磨滅的記憶，但卻沒在他心中種下仇恨的種子。近年來常有人因呂泉生寫〈杯底不可飼金魚〉，呼籲族群之間要捐棄成見、剖腹相見，而訪問他對二二八事件的看法。呂泉生總是將此次事件引發的焦點——本省人與外省人對立的情結，與日治時期內地人（指日本人）與殖民地人對立的情況相比較。早年他聽日本人罵台灣人是「清國奴」時，曾十分氣憤，但聽到台灣人回罵日本人是「四腳仔」（狗）的時候，又覺得非常不妥。他認為，這兩個住在同一島上的民族，為什麼不能和平共處，而要這樣互相攻擊呢？但令他感到安慰的是，到日本讀書、工作後，從沒有日本人因他的殖民地人身分，而對他表現出歧視的態度，回到台灣後，統治者對他亦十分禮遇，因此呂泉生相信，日本人與台灣人之間相互護罵，是因為彼此不了解對方所致，如果大家都能夠互相了解，就不會有這麼多紛爭了。國民政府統治台灣以後，雖然這個政府顢頇、不夠清廉，讓許多台灣人失望，但他認為，

問題不能全歸咎於「外省人統治」這個單一觀點上。外省人當中固然有許多貪官污吏，但依他的經驗，也看過不少誠懇篤實之人，他認為不管在哪個國家，都是有好人、有壞人的。如果以台灣人在二二八事件中的犧牲爲由，就斷定台灣人是此次衝突事件中的受害者，那在事件中被台灣人打死、傷害的外省人，難道就不冤枉、不值得同情嗎？但在今天，大家都將目光放在被犧牲的台灣人身上，有誰站出來爲那些無名死難的外省人說話呢？

而且呂泉生發現，台灣人與外省人同源同種，相處起來，比日本人更容易親近。剛光復不久，他看到來台的外省同胞遇見同姓的本省人時，常會主動上對方祠堂捻香，宗親的關係一下子把兩個素不相識的人拉得很近，這種因血緣而產生的人情倫理，讓他非常感動。他樂道一則故事：

有一次（一九六八年），他在馬來西亞檳城坐三輪車，與拉車的華裔車夫聊起天來，互問身分。車夫正巧與和他同姓，再問字分，對方是「理」字輩，呂泉生是「芳」字輩，依呂氏族譜昭穆「傳芳理學」的順序，對方晚呂泉生一輩，因此下車時，車夫不肯收呂泉生的錢，呂泉生則趕緊說：「這錢是阿叔要給你的。」對方才不好意思的收下來。這種「四海之內皆兄弟」的感情，才是呂泉生最推崇的人間情操。

在呂泉生心中，他希望人人都能除掉心中那堵高牆，以人爲對象，對等相處，唯有如此，

人類才能超越種種族藩籬，彼此和平共存，這才是他心目中的大同世界，而整個「二二八事件」，也應從如此的觀點去看待。

■ 廣播生涯的最後階段

呂泉生自從辭掉警備總司令部交響樂團附屬合唱隊隊長工作後，位在南京的中央廣播事業管理處採納台灣廣播電台的提議，撥出經費，讓電台成立一支自己的合唱團，由呂泉生主持。當時電台的「台呼」是「XUPA」，所以這支合唱團又名「XUPA合唱團」。呂泉生又要策劃演藝股的節目發展、又要帶合唱團、有空還要編寫中文合唱譜，天天忙得不可開交。

二二八事件過後沒多久，國共內戰愈演愈熾，住在台島的居民，日漸感受到風雨飄搖的政治情勢，國、共之間相互滲透，社會上瀰漫一股詭譎的氣氛。呂泉生因在電台上班，擁有高知名度，常成為政治勢力覬覦或拉攏的對象。

一九四八年，他在電台常收到匿名信，打開一看，內容千篇一律是：「解放軍現已打到╳╳（地方），國民黨軍隊退到╳╳（地方）……」呼籲他投共。寫信人的筆跡個個不同，有

的從高雄投郵、有的從台中投郵、有的從台南投郵、有的從基隆投郵……，但對只求能在樂壇一展長才的呂泉生來說，這些信不但是騷擾，更是陷阱。呂泉生沒有特殊的政治好惡，只求能在樂壇平安發展，台灣當時的局面是國民政府當家，如果這些信有一封不小心流落出去，被有心人密告成匪諜，後果將不堪設想。所以一收到這種信，呂泉生便馬上找一僻靜角落將信銷毀，絕不留下把柄，時日一久，精神方面的壓力日漸加大。

一九四八年底、一九四九年初，大陸沿海各省紛紛淪陷，通信設備遂為共軍所掌握，開始聯手以電波包圍台灣領空。台灣方面因為播音機功率不足，無法封鎖對岸傳來的電波，只好從管制收訊著手，亦即禁止一般民眾以短波收聽對岸報導，只要一被偵測到，政府將以通匪的罪名處理。全台唯一可以合法使用短波的地方，只有廣播電台，畢竟電台不但須對民眾進行日常廣播，傳遞政府立場，還要接、送國際消息、與國外媒體往來；值此非常時刻，更需監聽對岸報導，替政府蒐集情報。呂泉生是電台重要幹部，因此被指派與其他三名同事晚間輪流監聽對岸廣播，就是呂泉生輪值時聽到的。

共軍對台灣的電波滲透幾乎無孔不入，在監聽中，呂泉生發現對方電台混淆民眾收聽，刻意將開場音樂都調整得與台廣一模一樣，台廣用舒伯特的〈軍隊進行曲〉做開場樂，對岸電台也用舒伯特的〈軍隊進行曲〉做開場樂；呂泉生洞悉對方企圖，便將〈軍隊進行曲〉改

成莫札特〈土耳其進行曲〉，沒多久，對岸也馬上跟進，將開場樂改成〈土耳其進行曲〉。這樣一個追、一個改，經過四、五次調整，呂泉生乾脆捨棄唱片音樂，改用自己寫、自己彈、自己錄音的旋律。結果每次播出不到一個星期，對方也派人聽寫、錄音，跟著改播相同的旋律，這樣不斷隔空纏鬥，讓呂泉生不勝其擾，對電台工作產生倦怠感。

一九四九年底，國民政府終於全盤失去大陸江山，不得不撤守台灣。國民黨中央財務委員會在台北新公園內的廣播電台召開臨時股東大會，通過「中國廣播公司」業務方針及組織規則，推選陳果夫、張道藩、陶希聖、董顯光、余井塘、吳道一、沈昌煥等七人為常務董事，互推張道藩（1897-1968）為董事長，聘董顯光（1887-1971）為總經理。同年十二月，電台原隸屬之中央廣播事業管理處（CBA）廢止，改為「中國廣播公司」（BCC，簡稱「中廣」）。結果改制不到一個月，與主管之間的歧見，讓呂泉生蓄積年餘的倦怠感瞬間引爆開來，毫不眷戀地揮手跟中廣說再見，離開工作多年的地方。

呂泉生離開電台最重要的原因在於，自從改制之後，裡面人事大幅擴充，成為一個具有高度政治色彩的機構，已不再是個能讓他大展身手的地方。這樣的改變讓呂泉生極其難受，他認為，如果這裡的環境只要他做個安分守己的公務員，不容許他發揮專長，那留下來有什麼意思？想著想著，沒多久公司開會時，總經理董顯光在會議上宣佈公司新的營運方針……「現

在，公司的目標是為政策做宣傳，因為經費不多，所以文藝方面的節目將儘量減少，改以放唱片為主……」同時，他又報告……「在公司擔任組長、主任以上職務的人，通通都要入黨……」呂泉生一聽，火冒三丈。

他心想，如果電台取消製作文藝節目，改以放唱片代替，那他這個音樂組長還有什麼事情好做？不是每天來公司放唱片就好？而且，他對公司強迫職員入黨之舉，極為反感。他認為，入不入黨是個人自由，在以前日本政府統治時代，從沒聽過政府強迫民眾入黨，為什麼現在的公司就要強迫員工非入黨不可？上面來的不合理壓力越大，他心底的反彈越重。這兩根導火線同時引燃，呂泉生當場決定辭職走人。

呂泉生辭職的消息傳到總經理董顯光耳中，董顯光還特地追到呂家，勸呂泉生不要衝動。不過，這時的呂泉生已經吃了秤砣鐵了心，董顯光以黨國為重的勸言，呂泉生是一句也聽不進去。兩造之間的談話沒有交集，話越說火藥味越重，呂泉生乾脆直言回應：「難道你們這樣做就對了嗎？」董顯光盛怒之下，掉頭就回去了。

從今天的角度來看，呂泉生如果當初好好留在中廣，繼續當個「服從上級領導」的音樂組長，他的人生一樣能過得安安穩穩，但他卻不做此想。無法適應公司內部新的「黨國文化」，固然是促使他離職的最直接原因；但在他的觀念中，只要能讓他的音樂生命發光、發

熱，即使在一個不起眼的舞台上當主角，也比在一個人人矚目的大舞台上當活道具來得好。

呂泉生就是抱定這種心情離開中廣，才能在日後一站又一站的人生旅途上，創造出屬於自己的一片天地。

註釋

❶ 「半山」是時代特有的名詞。台灣本地人過去稱呼來自外省的大陸人是「唐山客」，戰後省籍情結對立，遂以「阿山」稱呼外省人：並對戰前移往大陸發展、戰後回台並擔任公職的台灣人，稱為「半山」。

呂泉生（左一）與音樂家李志傳（右二）擔任省教育會音樂科輔導員，前往花蓮講習音樂科教材教法，順道欣賞當地阿美族原住民民歌表演。（1953年）

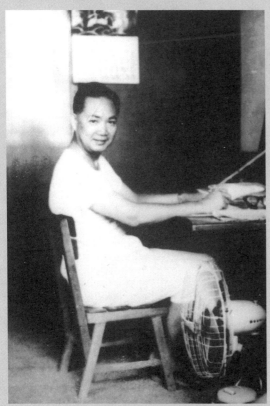

呂泉生在南京東路家中作曲。（1958年）

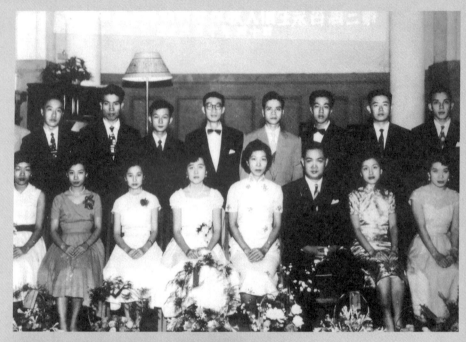

呂泉生（前排右三）的第三屆個人聲樂學生演唱會。（1957年10月30日）

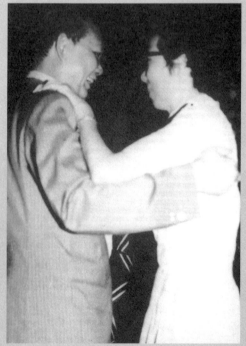

呂泉生擔任實踐家專音樂科主任時，開風氣之先，舉辦校內舞會，並偕同夫人為舞會開舞。

呂泉生於實踐家專音樂科大樓前。

呂泉生（中）與他搭檔多年的老詞友：王昶雄（右）、楊雲萍（左）。

老詞友王文山（右）來台北天母呂宅拜會呂泉生夫婦。

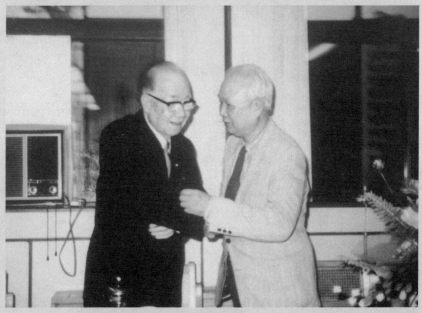

呂泉生於「蓬萊歌樂鄉土情」（音樂會）記者會上，與
前副總統謝東閔（左）握手寒暄。（1991年4月）

呂泉生立志做音樂上的全能者,當然也包括教育的工作。其實呂泉生不只能唱歌、指揮、作曲、教書,還能寫文章、詩詞,與許多同時期的藝術家一樣,有「文藝復興人」(Renaissance man)的風範。

呂泉生在樂壇的名氣大,他前腳離開中國廣播公司的消息才剛傳出,靜修女中校長洪奇珍後腳就捧著聘書來找他,希望他到靜修女中,負責藝術班的籌備工作。呂泉生曾在成蹊實踐女學校教過音樂,對教育工作不陌生,況且他辭職之後,本就該再找份新工作,不能無所事事。

洪奇珍校長成立藝術班的構想,是仿效淡水純德女中音樂班制度,藉以培育目前社會上奇缺的藝術教育人才。在規劃中,藝術班的學制比普通高中多一年(共四年),招收初中畢業、對藝術有興趣的學生就讀。藝術班前三年的課程與一般高中生無異,僅在課餘時間加強學生的藝術教育,第四年則完全施予藝術專業課程,充實學生的藝術修養,使她們畢業後能勝任一般藝術課程,未來到社會上擔任藝術教育人才。呂泉生認為靜修成立藝術班的構想大有可為,就接下聘書,到靜修女中報到。

藝術班的籌備工作，初期尚稱順利，呂泉生從中南部分別聘來畫家林玉山、廖繼春，做為美術教育師資；又把學校老舊的樂器逐一清理，能修就修、不能修就淘汰，備妥一批樂器，尤其令他高興的是日本時代留下來的七台鋼琴，經過一番修繕，大致又都恢復了功能。只是沒想到，藝術班的籌備工作大致完成、預備招收新生時，竟碰上大陸來台的流亡潮，校舍被流亡人士佔用，成立藝術班的計畫遂胎死腹中。

呂泉生是一九五○年一月到靜修女中任教，當時國府才剛遷來台灣，局勢一片混亂，大批軍隊、百姓湧入台灣，一時間，全台房舍嚴重不足。據官方統計，光是一九四九、一九五○兩年，全台人口暴增百萬，這麼多人一起湧進台灣，沒地方住怎麼辦？校園就成為流亡潮的臨時住所，弄得教育者苦不堪言。

靜修是私立的天主教女校，或可拒絕一般流亡者借宿的請求。但不久，大陸教會人士抵達台灣，請求住進靜修，倒讓靜修左右為難。因為這些人借宿學校，吃喝作息都在校園內，對學校教學環境影響很大。為了避免讓這些不請自來的「客人」干擾到學生正常上課，靜修遂和隔壁的長安國校商量，請長安國校將校舍讓給「客人」使用，靜修再將大禮堂格成數間教室，安頓長安國校的師生，這樣，至少維持一處單純的校園環境，對雙方都好。可是國校、高中生的上下課時間不一，校園人滿為患，還是弄得兩校師生叫苦連天。

因流亡潮的緣故，靜修成立藝術班的計畫不得不跟著喊停，一九五〇年新學期開始，呂泉生既當不了藝術班主任，校方只好改派他當訓導主任。

當訓導主任，簡直是呂泉生教育生涯的一大噩夢，不但無謂的瑣事處理不完，還要應付各種意想不到的麻煩，讓呂泉生苦不堪言。一九五一年第二學期末，台灣省教育會理事長游彌堅來找呂泉生，說想請他到省教育會上班，編輯音樂教材，呂泉生一聽，眼睛頓時一亮，便辭去訓導主任工作，改到省教育會上班。

洪奇珍校長聘呂泉生來校主持藝術班的籌備工作，本就是著眼於他的音樂長才，但現在藝術班既無法按照原訂計畫實施，校方也不好強留呂泉生，可是音樂教育的人才難覓，洪校長還是請呂泉生不要全辭，至少每週來靜修兼兩堂音樂，另外，再負責帶「團體活動」時間的合唱團與鼓笛隊。

訓導主任呂泉生當不來，可是上音樂課，呂泉生游刃有餘。在他帶領下，靜修女中音樂風氣蒸蒸日上，尤其令人稱道的是他所領導的鼓笛隊。

呂泉生組織鼓笛隊的艱辛過程頗值得一提。鼓笛隊使用的樂器是鼓和笛，鼓是節奏樂器，笛是旋律樂器，如果曲子編得好，即使只有兩件樂器，演奏起來亦是悅耳動聽。但呂泉生組織鼓笛隊時，碰到的第一個問題，就是樂器不足。日本時代，台灣學校所需的樂器，全都從

日本內地進口，台灣本身沒有製作樂器的工廠，光復後日本人都回去了，樂器代理商亦都撤回日本，使得台灣的樂器來源出現斷層。呂泉生把日本時代留下來大大小小的鼓加以整理，勉強湊足數量，可是沒有笛子，要怎麼辦？

既然笛子買不到，呂泉生就決定自己做。他在市面上發現一種鐵管，粗細還算恰當，可直接做成笛身，就先買一截回家，取段、開孔，試製出一把合乎音律的笛子，再送去工廠，請人依樣複製。但複製笛的手工有好有壞，不能全盤接受，所以收到成品後，呂泉生又一把把試吹、驗收，花了好幾天工夫，才從幾百把笛子中，挑出兩百多把合用的，交給學生練習。

但有了樂器還不夠，仍需要有樂譜，所以呂泉生又親自寫曲、編曲，讓學生有曲可練，這樣克難組織成的樂團，沒多久，竟把靜修校園裝點得熱鬧繽紛。加入鼓笛隊的學生非常踴躍，人數最高時曾達三百，幾乎學校每兩人中，就有一人是鼓笛隊的成員，校園內無時不洋溢悠揚悅耳的笛音。

這支鼓笛隊幾乎是所有靜修早期學生的共同回憶。有一次呂泉生率團去新加坡表演，下榻的旅館裡來了一群不說話的女性訪客，呂泉生見到人，一下子想不起來她們是誰，問的時候，大家又都一言不發，只見她們嘴角掛著神秘的微笑，再一起哼出《靜修進行曲》的旋律……

——5.55.55.32—7.12.76——……（這首歌是呂泉生寫給鼓笛隊的歌曲），呂泉生才恍然大

悟，原來她們不是別人，正是靜修畢業的學生。

呂泉生在靜修女中一直兼課到一九五七年，為專心籌畫榮星兒童合唱團的成立，才辭去此地的兼課。

■台灣省教育會的工作之一──編輯《一○一世界名歌集》

呂泉生為音樂教育界做最多事的時期，是受台灣省教育會理事長游彌堅之邀，到省教育會工作，分別為省教育會編輯過歌集、教科書與月刊，對台灣音樂教育影響甚大。

呂泉生與游彌堅相識於一九四七年，國際工程師俱樂部（International Engineer Club）在台北市中山堂舉辦的聖誕晚會上，當時游彌堅還是台北市長。呂泉生率XUPA合唱團前往表演，與游彌堅結識。當時游彌堅還身兼台灣文化協進會理事長，之後，呂泉生便常以名音樂家身分獲邀參加「文協」主辦的活動，與游彌堅交情愈來愈深。

游彌堅接任台灣省教育會理事長後，砭思作為。一九五一年暑假前有一天，呂泉生接到游彌堅打來的電話，說要約他到小陶芳餐館見面，呂泉生以為游彌堅有事找他做陪賓，沒想

到游彌堅趕緊否認，說有重要事情要找他商量。兩人一見面，游彌堅開門見山就說：「台灣已經光復好幾年了，可是中小學生上課還是沒歌可唱，你們這些學音樂的丟不丟臉啊？」原來游彌堅是為國校學童沒歌可唱的事情來找他。呂泉生卻故意消遣游彌堅說：「學生上音樂課沒歌可唱，是教育官員的責任，跟音樂家有什麼關係？」游彌堅才說出這次找呂泉生出來的目的：想請呂泉生來教育會上班，主持一系列音樂教材編寫的工作。

游彌堅說的沒錯，台灣從光復以後，政府全面取消日文教材，要求改用中文教材上課。但舊的日文教材被取消，新的中文教材又沒來得及推出，使得教育界各科課程青黃不接，這情形尤以音樂課最為嚴重。由於長期缺乏適合教唱的中文歌曲，很多教師要不就是乾脆不上音樂課；要不就是把日本時代的童歌旋律拿出來，配上自己編寫的歌詞，勉強應付。看在游彌堅眼裡，是個大問題。省教育會為解決中小學教師上課無中文歌可唱的燃眉之急，因此想仿效國外 *"One Hundred and One Best Songs"*，編一本中文版的《一〇一世界名歌集》，委託呂泉生主持此書的翻譯、編訂事宜。

游彌堅知道呂泉生當時在靜修女中教書，工作穩定，遂以「在中學教音樂，人人都會」的理由，說服他來省教育會，而且游彌堅開出來的條件相當優厚：上午來教育會上班半天，下午可自由出外兼課，月薪四百五十元。

呂泉生接下這工作，第一件事就是回台中神岡的老家，翻出他讀書時從日本帶回來的名曲歌本，逐一選出適當的歌曲。接著是翻譯的問題，呂泉生選出的一百零一首歌曲，主要為英、德民謠，因此由省教育會找來文學造詣極佳的師範學院音樂系教授蕭而化（1906-1985），由蕭邀請周學普、張易、劉延芳、海舟、王飛立等德、英文譯者數人，共同分擔翻譯歌詞的任務，最後才將譯詞交給呂泉生，由呂泉生進行詞曲嵌合。

這份工作進行了半年多，一九五二年三月，《一〇一世界名歌集》終告付梓。在一片中文歌曲荒的時候，這本歌集甫一推出，就造成搶購熱潮，許多中小學教師人手一冊，再版不斷。有一回呂泉生到東南亞訪問，竟發現《一〇一世界名歌集》不僅在台灣熱賣，連東南亞都有盜版，證明此書銷路暢旺。

不過，《一〇一世界名歌集》正式出版前，尚有一段曲折的秘辛。原來歌曲集送往教育廳審查期間，省教育會收到一紙公文，上寫：「台灣省教育會出版之《一〇一世界名歌集》，第五十七頁內容欠妥，必須刪除。」

第五十七頁是什麼歌？為什麼教育廳認為「內容欠妥，必須刪除」？原來該頁所印的歌曲是〈伏加河拉縴歌〉。伏加河是蘇聯境內的重要河流，但當時正是「反共抗俄」年代，一切與共產黨沾得上邊的字眼都不能公開出現，即使是再客觀不過的地理名詞也不例外，所以〈伏

加河拉縴歌〉遂遭到刪除的命運。呂泉生雖覺委屈，但游彌堅一看公文，即示意呂泉生什麼都別說了，再換一首新的歌曲上去送審。呂泉生因此撤下〈伏加河拉縴歌〉，補上舒伯特的〈菩提樹〉，才通過審查。至此，中文版《一〇一世界名歌集》的編輯工作才算大功告成。

■台灣省教育會的工作之二──編輯國民學校《音樂課本》

游彌堅委請呂泉生主持的第二件工作是編輯國民學校《音樂課本》，這是解決教育界自光復以來一直沒有音樂課本窘境的根本之道。

省教育會版的《國民學校音樂課本》在一九五六年完成出版，這中間除了游彌堅偶爾給呂泉生一點意見外，從頭到尾都由呂泉生一人獨力完成，包括教科書內容的撰寫、教材歌曲的創作。

呂泉生原本希望連同《教師手冊》（提供教師教學前參考的教案）一起編纂、出版，但省教育會預算不足，才決定以巡迴講習的方式代替編纂教師手冊。從一九五五至一九五七年，呂泉生與李志傳（1903-1975）獲聘為省教育會技能科音樂講師，每月撥出二、三日，巡迴各

縣市講習音樂科教學。他們每到一地，先由縣政府集中縣內音樂老師，再分批對低、中、高年級老師講授音樂理論與教育技巧，前後花近兩年時間才講習完畢。

呂泉生爲省教育會編輯的這套國民學校《音樂課本》，在教育界風評一直不錯。不過這套教科書推出時，台灣的國校教科書市場已經開放，只要通過教育部審定的教科書，都可出版上市，故市場競爭非常激烈。許多出版社不惜重金，禮聘專家編纂教材，等送審通過之後，又祭出重金，深入校園大力推銷。省教育會因沒有財力做後援，無法與其他出版社競爭，所編的教科書銷售成績自然不佳，很快就退出市場。

呂泉生是省教育會聘來的專家，教材銷售成績的良窳，對他影響不大。不過在編完省教育會版的教科書後，音樂界裡又有人出面，邀他一起合作，爲其他家出版社編寫教材，可是呂泉生認爲一件事做一次就夠了，於是瀟灑拒絕對方的好意。

■台灣省教育會的工作之三——主持《新選歌謠》月刊

呂泉生在省教育會的第三項任務，是主持《新選歌謠》月刊徵曲與出版。

《新選歌謠》是一份從一九五二年一月起發行的刊物，創刊目的，在為教育界累積國人自創的學堂歌曲，以解決光復後中文兒歌不足的困擾。今天大家耳熟能詳的童歌：〈花園的洋娃娃〉（周伯陽詞、蘇春濤曲）、〈只要我長大〉（白景山曲）、〈農家好〉（楊兆禎曲）、〈搖啊搖〉（呂泉生曲）、〈耕農歌〉（曾辛得曲）……等，都是經由《新選歌謠》發表而廣泛流傳的兒歌名曲。到一九六○年三月結束刊行為止，《新選歌謠》台灣中文兒童歌謠累積了豐碩的成果。

呂泉生曾在一篇文章中概括描述這份刊物的出版狀況：

民國四十一年正月，台灣省教育會特為新歌曲開會，結果出版月刊發表新選歌謠，洪炎秋、楊雲萍、盧雲生、王毓驤等先生為審查歌詞的委員，聘戴粹倫、蕭而化、張錦鴻、李金土、李志傳和我為歌曲的審查委員。這本新選歌謠一共十頁。內容有：封面、封底是刊登每個月在台灣省內發生的音樂界的通訊。八頁樂譜，有兒童歌曲、合唱歌曲、民謠等，都是新作品或是新編曲的。不管新舊一律有中文歌詞。每期印一萬二千本，每本定價新台幣二圓，大都分銷到全省各地方的小學、初中、高中，一部分零售給一般愛好歌唱的人士。 ❶

由於《新選歌謠》是一份向社會大眾徵稿的刊物，所以省教育會內部設有審查委員會，審查每月投稿的作品。審查日訂在每月二十日，由呂泉生召集所有委員，審查投稿作品。審查的方式，分詞、曲二部分開審查，如有評審委員對稿件提出修正意見，評審會就要視問題輕重，交由評審之一予以修正，或是列入不予入選的名單中。

身為評審會的召集人，呂泉生的壓力比一般評審大得多，別的評審每月來教育會審查一次就好，呂泉生卻還要注意稿件的數量是否充足？投稿的歌曲夠不夠分量發表？……等林林總總的問題。不過，不論是誰投稿，都必須經過公開審查的程序，通過才能錄取，即使是他自己的作品也一樣。

游彌堅自始就是《新選歌謠》幕後最大的支持者，呂泉生記得他不忙的時候，會寫些可愛的歌詞，交給呂泉生譜曲，再聯名投稿到《新選歌謠》。游彌堅喜歡寫一些以動物為主題的歌詞，如：〈老鷹和母雞〉、〈小貓和老鼠〉、〈青蛙和小貓〉、〈小狗真淘氣〉……。很難想像這些充滿童趣的題目，是出自一個年近花甲的政治人物之手。因為有游彌堅的邀約，呂泉生寫了不少兒歌，兩人相得益彰。

《新選歌謠》的賞金在當時算得上十分優厚，一首詞曲俱佳入選的歌曲，可獲賞金四十圓（作詞與作曲者各得二十圓，如為同一人創作，便獨得四十圓）。如果評審認為詞、曲中，有

任何一方需有評審委員修改，則各扣十圓，吸引不少中小學音樂教育師長期投稿。今天樂壇有名的作曲家郭芝苑、指揮家廖年賦、合唱教育專家林福裕、聲樂與音樂教育專家楊兆禎、作曲家張邦彥等多人，過去都曾是《新選歌謠》的投稿者，他們共同見證了這份月刊的時代意義。

近年來常有人問呂泉生：「為什麼《新選歌謠》只編到第九十九期，不編到一百期結束？」呂泉生總是笑笑說，游彌堅要下台的時候，正好出版到第九十九期，自然就是九十九期結束了。呂泉生雖然以巧合來解釋問題，但「九十九」也是呂泉生非常中意的數字，因為它有 "unfinished"（未完成）的意味，正寓含呂泉生對這份刊物的期許。

游彌堅理事長任期屆滿前，曾有人勸呂泉生不要放棄編輯《新選歌謠》，但呂泉生不是不願意繼續編輯《新選歌謠》，而是游彌堅要下台在即，等他卸任後，新任理事長是否支持這份刊物，猶在未定之天。呂泉生認為他是游彌堅找來的人，理當與游彌堅共進退，才是最好的結局。他原本冀望年輕一輩後起之秀中，有人願意挺身而出，接手這份刊物，但可惜游彌堅卸任、他離職後，省教育會無法覓得繼任主持人選，《新選歌謠》只好宣告停刊，走入歷史，他與游彌堅共事多年的緣分，也就到此畫下句點。

■ 主持實踐家專音樂教育之一——以五線譜為中心的教育

呂泉生與實踐家專結緣，要推謝東閔（1908-2001）的緣故。

有人說，呂泉生生命中的兩位貴人：一位是游彌堅，另一位是謝東閔，呂泉生有幸遇到這兩位貴人提攜，才有機會為台灣音樂界做許多事。

和游彌堅比起來，謝東閔的仕宦之途順遂許多。他搭上「吹台青」❷的風潮，一路從省教育廳副廳長、台灣省議會副議長、議長，當到台灣省政府主席，一九七八年受蔣經國總統拔擢，出任中華民國第六屆副總統，政治生涯達到頂峰。在呂泉生眼中，謝東閔值得晚輩尊敬的原因，不在於他的官位做得高、做得大，而在於他有見識、有魄力，同時他也和游彌堅一樣，都是謙沖為懷、具容人的雅量，且不吝於提攜晚輩的敦厚長者。

呂泉生與謝東閔結識於一九五○年，呂泉生在靜修女中籌備藝術班期間。當時謝東閔正擔任省教育廳副廳長，呂泉生到省教育廳申請成立藝術班事宜，當天接待他的官員正好是謝東閔。謝東閔很和氣地與呂泉生閒話家常，順便問他是哪裡人？哪裡畢業……？一問之下，才知道他們不但都是台中人，而且還都是台中一中校友，因這層關係，兩人都對彼此留下深刻的印象。

一九五八年三月某天，呂泉生正在省教育會編輯《新選歌謠》，沒想到貴為省議會副議長的謝東閔，卻在司機護送下，親自來到省教育會，說要找呂泉生。呂泉生在與謝副議長談話中，才知道他有意興學，已在台北市大直買了一塊地，要建一間學校，想請呂泉生到該校教音樂。謝東閔在大直興辦的學校名為「實踐家政女子專科學校」，簡稱「實踐家專」，是一所專為培養現代女子才德與學識的教學機構。

呂泉生剛來的時候，實踐家專才剛成立，只收家政科學生二百多人，呂泉生的工作，就是指導一年級學生每星期一堂的音樂課。工作雖然不重，而且教的又不是本科系學生，但是呂泉生還是很認真把這份工作做好。

在教學過程中，呂泉生發現即使是大學生，還是有很多人看不懂五線譜，讓他非常憂慮。

以呂泉生的立場，他當然可以輕輕鬆鬆，讓學生唱唱歌、聽聽音樂，上完兩學分的課，但他認為這樣對學生一點用處都沒有。如果學生不懂五線譜，就等於不懂音樂的文字；不把音樂的文字學好，只憑聽覺來學唱歌或樂器是不可能的。所以呂泉生決定將上課的重點放在五線譜教學上。他認為，如果學生會讀五線譜，未來就可以自己看譜唱歌，日後亦有能力對自己子女實施簡單的音樂教育，這才符合女子學校成立的宗旨。

為了在有限的課堂時間內，教會所有學生讀五線譜，呂泉生上課時總是板起臉孔來，凡

問題答不出來的，一律罰站，直到答對下一個問題，才准坐下。這一來可嚇壞所有學生了！

聽說當時實踐校園內，只要有人提到「音樂課」三個字，就會聽見周圍響起一片連天的叫苦聲。

呂泉生上課，點人回答問題有個習慣：先從第一排點起。因此每到音樂課時間，學生莫不早早先到教室搶位子——從最後一排坐起，晚來或遲到的，就只好「上坐」了。有一次謝東閔巡堂到音樂教室，看見呂泉生罰學生站，於心不忍，下課後主動替學生求情，說：「她們都已經是大學生了……」呂泉生卻不客氣的回答：「可是她們的音樂程度還只是小學生！」讓謝東閔碰了一鼻子灰。

呂泉生上課的態度雖然異常嚴格，考試評鑑上卻展現出教育者最大的柔軟性，別的老師補考一次不過就死當，呂泉生卻可以讓學生補考兩次、三次、四次……，直到及格為止。畢竟「當」學生不是他教課的目的，讓學生懂五線譜，學習員材實料的音樂知識，才是他最終的目的。

呂泉生的努力沒有白費，經過他課堂訓練出來的學生，起碼個個都懂五線譜，她們畢業後到中學教書，不僅本科的課能教，勉強去代音樂課也能上場，所以十分受到青睞，在教育界裡非常搶手。

謝東閔在觀察過呂泉生的教學態度後，認為上他課的學生，均能獲得匪淺的益處，就鼓勵呂泉生加開二、三年級的（音樂）選修課，讓有心學習音樂的學生，學習更多深入的知識。

為了這門加開的選修課，呂泉生設計一套包涵音樂史、視唱聽寫、樂理與簡易作曲法在內的課，使上課的學生在兩年八學分的課程中，具備勝任中等學校音樂教育工作的基礎涵養。

課程中，呂泉生充分發揮理論與實務合而為一的個人教學特色，在學生具備基礎知識後，便讓她們學習如何應用所學，創作歌曲，並一步步指導她們編寫伴奏的技巧。為了鼓勵學生、使學生上課有成就感，到學生畢業前，呂泉生請同學們公推一首大家認為最好的作品，在畢業典禮上發表。此舉果然又引來學生間高度的矚目，每到畢業季節，誰的作品會被發表，成為校園內一大熱門消息。

謝東閔不僅讓呂泉生領導該校的音樂教育，第二年起，又鼓勵呂泉生組織合唱團，帶動家專的音樂風氣。謝東閔的鼓勵十分具體，他不是個只會嘴上說說的校長，為讓合唱團師生有上台的機會，在合唱團訓練出相當成果後，又安排她們巡迴全省公演，所到之處，受到各界熱烈招待，使得師生全體皆大歡喜。

由於謝東閔的賞識，呂泉生的長才得以在家專校園內完全發揮，重新開啟他個人事業的空間。

■ 主持實踐家專音樂教育之二——音樂科主任的創舉

實踐家專自成立後，規模不斷擴充，謝東閔有意成立音樂科，親自徵詢呂泉生的意見。

呂泉生秉持一貫態度回答說：「成立音樂科不是容易的事，要有周延的準備與充裕的經費才行，不是成立以後，聘幾個老師來上課就好。」呂泉生看過台灣太多音樂人做事虎頭蛇尾，只貪圖成立時的名聲，成立以後就什麼都不管，讓他極為反感。依呂泉生的想法，事情要做，就一定要做好；如果沒把握做好，就乾脆不要做。因此力勸謝東閔三思。

呂泉生以為謝東閔想成立音樂科的事，只是隨口說說而已，後來謝東閔不斷找他商談成立音樂科應注意的種種細節，終於有一天，他拿出一張音樂大樓的設計圖給呂泉生看，呂泉生才相信謝東閔說要辦音樂科，不是隨便講講就算。就這樣過了好幾年，音樂科新大樓快蓋好時，有一天，謝東閔看到呂泉生，問他怎還不快點「準備準備」，原來謝東閔早就屬意由他來接音樂科主任的位子，要他快點準備音樂科的招生與籌備事宜。

謝東閔對呂泉生的器重，可從以下一段呂泉生的敘述中得知：

要當科主任，起碼要有副教授資格，可是我沒有，就是個教師。但謝東閔跟我說了

一句話：「沒關係，你的音樂資產比人家都還多。」就因為這句話，我才接下科主任。❸

一九六九年夏天，實踐家專音樂大樓落成啓用，音樂科正式成立招生，呂泉生出任首屆音樂科主任。在他領導下，家專音樂科的教育，首重音樂基礎訓練。

在很多學校，音樂基礎訓練（視唱、聽寫與和聲之基本能力練習）是教授不上、讓助教去上的「小」科，但在實踐家專卻正好相反。呂泉生認爲音樂基礎訓練是音樂人的根本訓練，這麼重要的科目，不但輪不到助教上，還得由他科主任親自上。呂泉生之所以這麼認爲，是因爲他發現台灣有許多號稱「學音樂」的人，上了台既不能彈琴、又不能唱歌，曲子也寫不好，這都肇因於他們音樂基礎訓練不足的緣故。所以在他主持下，實踐音樂科特別重視音樂基礎訓練，務求每一個學生都能拿到樂譜馬上唱、聽到旋律馬上寫，這樣，程度自然就會好起來。

而且呂泉生極重視務實、循序漸進的教育過程，他堅持有幾分實力做幾分事，最忌諱人投機取巧、貪功躁進。所以在呂泉生規劃下，實踐音樂科摒除一般音樂科系：鍵盤、聲樂、弦樂、管樂、作曲的五組主修分類，只開設：鍵盤、聲樂、弦樂、管樂四組主修。

為何實踐音樂科不設作曲主修？因為呂泉生認為，作曲是相對高深的學問，許多大學生連基礎的古典、浪漫派音樂都處理不好，就刻意談現代音樂創作，實是譁眾取寵的行為；而且很多院校所設的理論作曲組，幾乎都是琴彈不好或歌唱不好的學生才進去讀，為杜絕學生這種投機的心理，實踐乾脆不開作曲組，只專心培養基礎音樂人才。

家專另一點與眾不同的是，除了音色陰柔的法國號外，不招收其他銅管類主修。呂泉生的理由是，銅管類樂器太過笨重，不適合女子的體格演奏，而且銅管類樂器的演奏架勢，更不合女性優美的形象，實踐家專是所女校，不能不考慮這方面問題。他還以切身之痛（小指受傷），規定音樂科學生體育課不得上激烈的球類運動，只能上游泳、體操等，對雙手沒有直接傷害的運動。此舉雖引來學校體育老師不滿，可是呂泉生堅持雙手是音樂家最珍貴的工具，為免學生的雙手受到傷害，這些是絕對必要的措施。

除此之外，每學期舉行教師音樂會、學生按月舉行音樂演奏研究會，亦是呂泉生科主任期間的重要成績。而每週有外國音樂家來台訪問時，科辦公室也常藉謝東閔的聲望，邀請對方來實踐校園參觀或舉行講座，為全體師生佈置一個風氣良好、具刺激性的學習環境，提振實踐的音樂成績。

一九七一年，呂泉生又首開風氣之先，在副修樂器中增加電子琴與吉他兩項。他以電子

琴為日漸普及的樂器，有一定市場需求，故將當時被樂界學院視為「流行音樂」的電子琴納入音樂科教育體系；並為鼓勵國內吉他製造業的發展，開設吉他副修，都是突破成規的新穎做法。雖然過了幾年，學生學習吉他的風氣仍然不盛，最後因招不到學生而停辦，但他因時制宜、合理中求進步的教育精神，仍讓人不可忽視。

呂泉生在實踐家專共任教二十七年，共退休兩次。第一次是一九七八年，六十二歲時。他發現自己上課經常體力不濟，要請助教代課，他以為這是太過勞累、身體老化的結果，為了多多休養，就自動申請退休。沒想到在家休息了幾個月，情況並無好轉，後經醫師檢查，才發現自己罹患的是甲狀腺腫瘤，緊急動手術割除，才保住一條老命。他原本打算從此好好過退休人的生活，但身體才剛康復，隔年家專就來電話，敦聘他再回學校服務。呂泉生拗不過學校一再敦請，提出不再兼任科主任的要求，才又再度回家專，直教到一九八六年，七十歲屆齡為止。

第二度回到實踐，呂泉生的感覺異常溫馨，雖然「惡名」還廣在學生口中流傳，但每到學年結束前的最後一堂課，科裡的老師、學生都會主動為他準備蛋糕慶生（呂泉生七月一日生日），沒有一年例外。

呂泉生在校時嚴格得出名，可是退休後和實踐的學生相聚，學生們表現出來的熱情卻讓

人驚訝，原來她們和呂泉生之間的關係是那麼親近，大家爭相向「呂老師」請安，報告自己的近況，就像家人一樣自然。這樣的回報，可說是呂泉生為實踐盡心付出二十七年所獲得的最大報償。

退休之後，家專每逢重大慶典，都會邀呂泉生回校慶祝，以示不忘故人；呂泉生也不忘定期赴外雙溪探視謝東閔，向他報告自己的音樂近況，算是回報老長官的知遇之恩。

註釋

❶ 呂泉生，一九七九年十二月，〈合唱在台灣（四）〉《今日生活月刊》第一五九期。

❷ 「吹台青」是蔣經國主政期間的政策。國民政府遷台初期，重要官職向由外省人擔任，蔣經國主政之後重用台籍菁英，這股風潮俗稱「吹台青」（「吹台青」，與當代當紅之女星崔苔菁之名諧音）。

❸ 孫芝君紀錄，二○○○年三月，《呂泉生先生訪問紀錄——一個台灣音樂家的口述歷史》，未出版。

呂泉生參加學生林寬義大利留學返國演唱會。左起音樂家：林寬、藤田梓、呂泉生、鄧昌國。

辜偉甫（右）是企業鉅子，亦是榮星合唱團的創辦人。

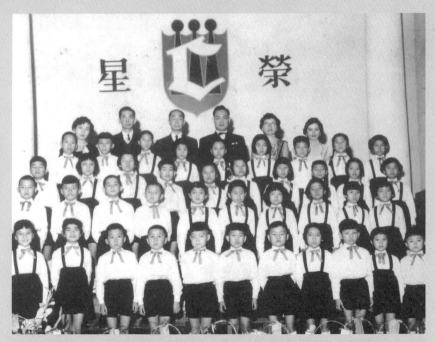

榮星兒童合唱團第一屆公演發表會全體人員。最後一排師長群（左起）：徐素真、韋偉甫、蕭同茲、呂泉生、呂雪櫻、郭惠珍。（1957年）

美國黑人男中音瓦菲爾（右）到榮星兒童合唱團參觀。（1958年2月21日）

日本聲樂家和井
女士到榮星兒童
合唱團參觀。
（1961年）

呂泉生與來台訪
問的維也納兒童
合唱團團員。

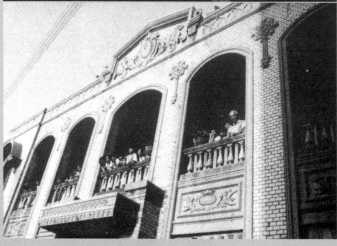

位在涼州街的辜
家「鹽館」面對
淡水河，是榮星
合唱團的第二個
團址。

呂泉生（後排右三）與辜偉甫夫婦（前排右一、右二）在日本接受日本全國合唱協會理事長鷹司平通夫婦（前排右三、右四）邀宴，相片中的來賓尚有：NHK音樂部長福原（後排左一）、東京少男少女合唱團創辦人長谷川新一（後排左二）、阿努伊神父（前排左一）。
（1960年8月）

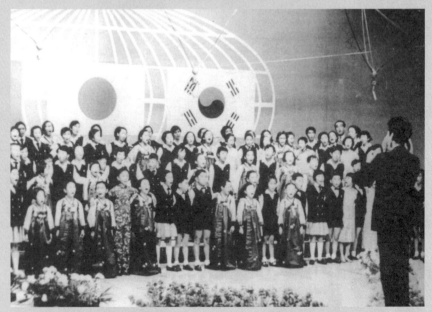

榮星合唱團兒童隊（著深色雙排扣外套）在日本NHK電台，與日、韓兩國兒童聯合演出。
（1967年11月）

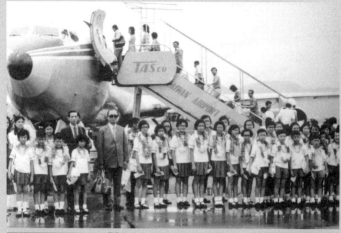

榮星合唱團在辜偉甫的支持、呂泉生的帶領下，以嚴格的紀律、優美的歌聲，贏得海內外無數讚譽。圖為他們在松山機場臨行前的合影。

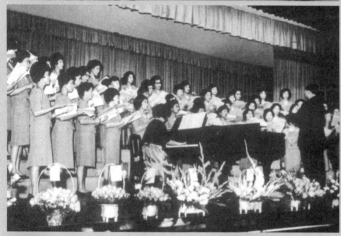

呂泉生指揮榮星婦女隊演出情形。（1964年12月）

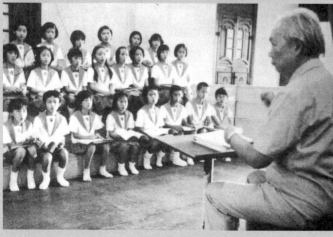

呂泉生指導榮星兒童隊練習。

呂泉生七十大壽，榮星文教
基金會董事長辜嚴倬雲女士
（右）在中國信託大樓為他
舉行慶祝會。（1985年）

呂泉生獲文藝協會頒發作曲
類文藝獎，由文建會主委郭
為藩（左）親自頒獎。
（1990年5月）

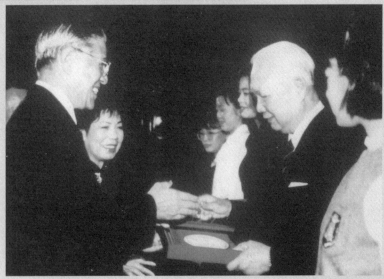

呂泉生率領榮星合唱團兒童隊參加介壽館音樂會，結束後接受總統李登輝頒贈紀念獎
牌。（1992年2月）

■ 辜偉甫與他的文化夢

呂泉生是在一九五七年接受好友辜偉甫的請託，擔任榮星兒童合唱團指揮，他原本只抱著「試試看」的心情，接下這工作，沒想到榮星合唱團後來的發展出乎他意料之外，成為呂泉生人生最大的投資。

呂泉生與辜偉甫結識的過程頗為有趣，辜偉甫（1918-1982）是台灣赫赫有名的仕紳顯榮（1866-1937）之子，與呂泉生是台中一中前後期校友，在校期間兩人原本互不認識，卻因一場「密告」的意外，讓兩人相識、相熟，進而成為好友。那場意外的「密告」經過是這樣：

呂泉生台中一中讀到五年級的時候，到「台中婦女鋼琴研究所」，隨主持人陳信貞女士學琴。有鑑於當時「男女授受不親」的觀念，雖然呂泉生只是去那裡學鋼琴，但一個大男生光天化日之下公開在婦女場所走動，究竟與民風不合，所以呂泉生對學琴之事十分低調，以為除了自己的家人外，學校裡沒人知道。誰曉得有天，他的導師高橋忽然把他叫去，問他為什麼到婦女場所學琴？呂泉生大吃一驚，只好坦承自己學琴是為了想到內地（日本國內）考音樂學校，將來當音樂家。高橋先生才不再追究。

呂泉生回來後，心裡十分納悶，他原以為自己到陳信貞女士那裡學琴的事，神不知、鬼

不覺，為什麼學校會知道？難不成是有人向學校打小報告……。呂泉生越想越狐疑，可是沒有任何線索支持他的假設，只好不了了之。

過兩天，呂泉生在操場運動時，竟有位學弟自動跑過來向呂泉生道歉，才曉得前兩天向學校告密說他到婦女場所學琴的人就是他，而他就是辜偉甫。呂泉生見他沒有惡意，就沒再追究告密的事。可是，讓呂泉生納悶的是，他又不認識辜偉甫，辜偉甫怎麼會知道他在陳信貞處學琴呢？原來，辜偉甫自己也跟陳信貞上課，曾在鋼琴研究所裡見過呂泉生，只是呂泉生沒注意到他罷了。這次「密告」的意外，是因他到舍監處提領鋼琴學費，因金額過大，遭舍監盤問用途，才說出學琴的事，結果遭到舍監責罵，情急之下只好將呂泉生一併拖下水，說：「在那裡學琴的又不只有我，五年級的呂泉生也是。」才害呂泉生被老師叫過去問。

這樣，原本不相干的兩人就認識了。

呂泉生中學畢業後到東京讀書，與辜偉甫少有往來，直到呂泉生一九三八年暑假回台，參加彰化礦溪會主辦的音樂會，辜偉甫聞訊，派人送來花籃，兩人才又繼續聯絡。當時辜偉甫已是台北帝國大學的學生。

辜偉甫的家境富裕，辜顯榮過世後，他繼承父親留下的遺產，雖然還是個大學生，卻已

經是「大和會社」的老闆了。他生性溫文爾雅，對文化、藝術的興趣比做生意還大，自從呂泉生回台定居後，辜偉甫只要有機會，就會請他出來見個面、吃個飯，互聊對藝術方面的看法。

辜偉甫十分信任呂泉生音樂上的見解與能力，兩人還曾聯手幫過台灣南管界一個大忙。

辜偉甫與南管界頗有淵源，因為他的家鄉鹿港，自開埠以來就是南管音樂的重鎮，雅正齋、聚英社，都是當地著名的館閣。一九四三年台灣正值禁鼓樂時期，總督府以不合時代腳步為由，說要查禁南管，引來鹿港仕紳不安，大家紛紛央請辜偉甫出面，希望他代家鄉父老向總督府官員求情，不要查禁南管。原來皇民奉公會的官員中，有人認為南管音樂又慢又冗長，不合目前戰爭的精神，建議查禁。因此總督府文教局舉行一場公聽會，想聽聽各方意見。辜偉甫受地方父老請託，參加公聽會，行前，他知道呂泉生精熟音樂，應該幫得上忙，遂找呂泉生一同出席。

在公聽會中，主張查禁南管音樂最力的日本官員三宅首先發難，他批評南管是舊時代的舊東西，應該查禁。他說完後，台下一片沉默，這時，呂泉生舉手發言。他引用日本音樂學家田邊尚雄（1884-1985）的研究指出：「南管有其綿長的發展歷史，是一種典雅的文人音樂，其在中國音樂中的地位，就好比雅樂之於日本。」呂泉生此話一出，果然引起其他人側

目，沒多久，原本提議禁止南管的三宅又再度站起來發言，表示他不知道南管原來有這麼豐富的歷史，並為他的莽撞致歉。總督府在公聽會舉行後，遂同意保留南管，不在被禁音樂的行列。

這是辜偉甫與呂泉生為台灣南管所做的一次歷史性貢獻，而辜偉甫在音樂上能對呂泉生投以百分之百的信任，不是沒有原因。

辜偉甫把呂泉生視為好友，很多事都找呂泉生商量。一九五六年底有一天，辜偉甫告訴呂泉生，他在台北市「下埤頭」（今民權東路、龍江路一帶）買下一塊土地，準備開發成兒童園區，推展兒童文教事業。辜偉甫的理想，是將該處建成「榮星兒童樂園」，在初步擬好的藍圖中，這座樂園將以雷公埤為界，把園區分成兩大塊：一邊是音樂廳、美術館、圖書館、科學館、演劇廳等觀覽場所；另一邊是游泳池、體育館，以及各式球場等的活動園區。辜偉甫說，他的此一理想，乃深受他父親影響。因為他父親一生最引以為豪的成就，是修建台北大龍峒的孔子廟；而他此生最想做的事，就是仿效父親注重文化的精神，興辦兒童文教事業。

而這座兒童樂園取名為「榮星」，正是為了紀念他那名「顯榮」，字「耀星」的父親，辜顯榮。

沒想到當辜偉甫向政府申請開建下埤頭土地時，才發現飭巨資買下的土地，竟為限建的耕農地，上面不准蓋建築物，急得辜偉甫直跳腳。為了解決這問題，辜偉甫花了不少冤枉錢，

最後聘請政界人脈豐沛的蕭同茲擔任榮星公司董事長，自己委身總經理，希望透過蕭同茲的關係，變更地目。沒想到案情一延宕就是十年，直到被他找來照顧土地的前山水亭老闆王井泉去世，變更地目的進度仍毫無進展，不得已，辜偉甫才放棄在原地興建兒童樂園的構想。

地目無法變更，龐大的土地該怎麼處理？辜偉甫與呂泉生見面時，忍不住向他訴苦。呂泉生建議他：「與其當成空地處理，不如闢成花園，開放供人參觀。」辜偉甫初聽之後不置可否，過一陣子才又再問呂泉生：「改成花園，不知有何想法？」呂泉生告訴辜偉甫：「目前台北市市區內，稍具規模的公園只有新公園一座，如果將下埤頭的地建成花園，只要入場券價格和電影票相同，那看得起電影的人就有能力參觀花園，而且除了台北市民外，也能吸引外縣市的旅行團、觀光客，不也是個賺錢的生意嗎？」

辜偉甫沒想到呂泉生會音樂，生意的頭腦也不錯。但下埤頭的土壤太澀，無法蒔花種樹，辜偉甫又再就這問題請教呂泉生，呂泉生建議取有機垃圾在此堆放半年，土壤自然就肥沃了。辜偉甫請教幾位專家學者，都認為呂泉生的建議可行，就決定照呂泉生的建議去做。

下埤頭的土地開發成花園，就是著名的「榮星花園」。一九六八年開幕時，以新穎的規劃與完善的設備，引起各界矚目，吸引大批遊客參觀，很快就成為台北市內熱門的旅遊景點。

聽說開幕不久，辜偉甫接到中廣董事長魏景蒙打來的電話，告訴他蔣介石總統前幾天去了花

園一趟，回來在陽明山開會時，指示在場官員，有空應到榮星花園走走，看看裡面的建設⋯⋯

辜偉甫的文化夢裡，竟處處有呂泉生的身影。

⋯⋯。

■ 榮星兒童合唱團的誕生

辜偉甫成立兒童樂園的願望經過多年波折，還是未能完成，但他想為兒童文教事業盡點心力的願望，卻在一九五七年榮星兒童合唱團上，得到實現。

榮星兒童合唱團成立的經過是這樣：

一九五六年底，呂泉生有天騎腳踏車經過辜偉甫家門口，辜偉甫聞訊出來，說要拿張唱片給他聽。原來他的妹妹秀治不久前從國外寄來一張唱片，"Obernkirchen Children's Choir Concert"（《上寺村兒童合唱音樂會》，Telefunken SH-5182），辜偉甫被唱片中優美的童聲感動不已，急著想跟呂泉生商談成立兒童合唱團的可能性。呂泉生把唱片借回家，聽過之後，也被唱片中的歌聲感動。他仔細研讀唱片封套，才知道這張唱片的來歷──原來是二次世界大

戰後，一位奉派到西德考察戰後西德人民生活的美國官員，在上寺村（Obernkirchen）一座被炸得傾斜的教堂裡，見到一位老婆婆彈吉他，教當地兒童合唱，兒童的歌聲非常動聽。這位考察者就問老婆婆：「為何在此教唱？」經過老婦的說明，美籍考察者才知道這批兒童都是西德孤兒，他們的父母皆於二次大戰中喪生，老婦人收養了他們，並向盟軍請領補助，在傾圮的教堂裡教他們讀書，閒暇時就彈吉他指導他們合唱。這名考察者回美之後，不但協助上寺村的孤兒來美國各教堂巡迴演唱，還有慈善單位為他們灌製唱片、籌募善款，上寺村兒童合唱團優美的歌聲便隨這張唱片傳遍世界。

上寺村兒童合唱團的故事聽起來十分動人，呂泉生亦深受感動，但他對辜偉甫所提，成立兒童合唱團一事，卻不敢貿然答應。因為他過去帶的都是成人合唱團，兒童合唱團對他來說還是頭一遭，在無法確定自己有沒有把握的情況下，他先寫一封信給自己日本音樂界的友人，請他們代為介紹日本最著名的兒童合唱團（東京少男少女合唱團）團長長谷川新一給他認識，並取得該團的簡章與資料。呂泉生在看過資料後，參考自己過去指導合唱的經驗，認為帶兒童合唱團對他而言應該不是難事，可以一試。

有了這層把握後，他才試探性地問辜偉甫：成立兒童合唱團的目的，究竟是三分鐘的熱度？還是個真誠的決定？他對辜偉甫說：「如果你只因聽到一張好聽的唱片，就想成立一支

兒童合唱團，想做的時候做，不想做的時候就不做，倒不如不要做。」當時，呂泉生每週在靜修女中兼課一天，其餘時間在省教育會上班，家裡還有十幾個私人學生，每週時間排得滿滿的，無須再兼新職。他心想，如果辜偉甫成立兒童合唱團只是玩票性質，那就恕他沒空奉陪了。但見辜偉甫的態度堅定，保證他成立這支兒童合唱團，絕對不是三分鐘熱度，一定會堅持到底，才讓呂泉生下定決心，幫他達成此一願望。

兩人謀定之後，開始分頭進行籌備。經過數月奔走，辜偉甫、呂泉生一一央請自己的親朋好友，請他們把家中還在國校讀書的小朋友帶來，參加合唱團。一九五七年四月十日這天，由辜、呂兩家親友的孩子所組成的「榮星兒童合唱團」，在辜偉甫南京西路住宅客廳裡，熱熱鬧鬧舉行成立儀式。

榮星兒童合唱團成立初時，社會上有人樂觀其成，但也有人認為，這幾年國校學童升學考試壓力正熾，辜偉甫卻在這時候成立兒童合唱團，充其量不過是紈袴子弟附庸風雅的舉措，而不予看好。但辜偉甫與呂泉生認為，既然已經決定好要擔起責任，不管外界看法如何，大家一定要拿出具體的成績，來證明榮星兒童合唱團不是一團附庸風雅的隊伍，而將是一支正規的藝術團體。

■萬事起頭難

剛開始，呂泉生並沒有十足的信心，相信榮星能一直維持下去。但辜偉甫的母親──人稱「歐巴阿將」（日本話，對老奶奶的暱稱）的辜老太太不斷支持他、鼓勵他，讓呂泉生相信，只要她在一天，榮星的夢想就會一直持續下去。

榮星上課的時間，固定訂在學生傍晚放學後的那段時間，每週練習兩次。一到練習的日子，辜偉甫南京西路的大宅子裡便門庭若市，熱鬧非凡。到了練唱時間，「歐巴阿將」拿椅子坐在樓上窗台，俯瞰大廳裡小朋友們唱歌，辜偉甫如無要事，也會過來視察他們練習的狀況。只要休息時間一到，「歐巴阿將」就會吩咐傭人將點心端出來，通常是一個熱騰騰的大肉包，有時是香噴噴的麵包，因為她怕時間一晚，餓著了小朋友們的肚子。有一陣子痢疾流行，「歐巴阿將」如臨大敵，怕小朋友們吃到不乾淨的東西，不惜重資將點心改成經過高溫殺菌、密封的牛奶，受她恩澤的小朋友如今都變成資深老團友，只要一談到「歐巴阿將」的牛奶，沒有人不懷念。

呂泉生小心指導兒童頭聲發音的技巧與腹式呼吸法，團裡還有幾位協助他教學的老師：一位是郭惠珍，呂泉生的聲樂學生；一位是伴奏老師呂雪櫻。後來榮星每年招收新生，規模

越來越大，呂泉生又陸續請來他的學生林福裕、鄭煥璧、幫忙指導合唱團，伴奏老師又增加顏勇儀一人，這是創團前十年的情形，大家和睦相處，共同耕耘這片園地。

由於辜偉甫希望榮星兒童合唱團是一支不論貧富、只要愛唱歌的孩子都能來參加的合唱團，所以從第二年起，榮星開始對外招考團員。在呂泉生主持下，多年來，榮星考試的題目一直都很簡單，只要唱一首指定曲《花園的洋娃娃》（或程度類似的兒歌：〈小蜜蜂〉、〈搖啊搖〉⋯⋯），以及「do-re-mi-fa-sol-la-si-do」、「do-si-la-sol-fa-mi-re-do」上、下行的五線譜音階即可。考題出得這麼簡單，是因為呂泉生希望榮星招收到的團員，是音感好、愛唱歌，具有良好表達力、又具有合群精神的兒童，他相信如果考試的條件越簡單，敢來報名的人就越多，也越容易網羅到優秀的團員。

剛成立的時候，呂泉生雖有自信碰到問題時，自己一定能一一克服，但事情都是走一步、算一步，邊做邊看、邊看邊學的。到成立的第四年（一九六○年），榮星的人數已由最初四十三名擴充到一百多人，人一多，團員程度參差不齊的問題就一一浮上檯面，讓呂泉生頗感困擾。正在這當口，純德女中的德明利姑娘陪美國宗教音樂家威廉遜教授（Prof. Williamson）來榮星訪問，給榮星很大的幫助。威廉遜是美國知名的合唱教育家，他在看過榮星的教學後，建議呂泉生：榮星應採取分齡制度，才能避免團員程度參差不齊的缺點，有效提昇整體程度。

威廉遜認為，榮星每年招收新生，不限低、中、高年級，錄取後都放在同一個班裡練習，因年齡不同，團員的體格、智能發展不一，教起來自然事倍功半，如能採取分齡教學，便能減少團員程度不一的阻力，提昇學習績效。他的話對呂泉生極具提示作用。

隔年二月，又到了招收新生的季節，榮星開始限制報考者須是國校三年級以下學童，考進來後，先經過兩年先修班訓練，通過的人才能升格為正式團員，一旦成為正式團員後便開放競爭，讓新團員與資深團員一同上課，使資深團員提攜新進團員、新進團員刺激資深團員，發揮相互砥礪的效果。結果新制度實施後，沒兩年，榮星的水準便見突飛猛進。同期的團友因有明確的競爭目標與對手，大家都更努力練唱，使得整個合唱團生氣蓬勃，呈現向上提昇的盛大氣勢。

榮星從一支小小的私人合唱團體，到發展成廣受國際矚目的合唱隊伍，中間經過許多試煉。其程度首見大幅躍昇，脫胎換骨成合唱界的一支勁旅，當拜一九六四年美國林肯中心發

出的一張邀請函之賜。

榮星接獲林肯中心的邀請函，要從一九六一年茱麗亞弦樂四重奏樂團來華訪問說起。一九六一年，美國茱麗亞弦樂四重奏樂團來台演出，主辦單位在行程中安排他們參訪榮星，他們對榮星小朋友的表現十分讚賞，回美之後，便向林肯藝術紀念中心推薦榮星，邀請他們來美演唱。一九六四年，林肯中心正式傳邀請函到中華民國行政院，請求派遣榮星一九六五年八月來該中心表演。榮星接到這消息，上上下下，從辜偉甫、呂泉生，到全團的團員、家長，人人欣喜若狂，希望到時候能拿出最好的成績，光榮達成使命。

為了這次史無前例的赴美演出，呂泉生準備多達七十首的歌曲，做為訪美的演唱曲目，並將平日團員的練習時間，由每週兩次提高為每週四至五次，由於榮譽心的驅策，大家都能不分寒暑，孜孜矻矻練習，非將每首曲子練到盡善盡美，不能輕言過關。而榮星即將赴美演出的消息經過媒體披露，很快成為藝壇的熱門話題，大家都以「代表國家出訪」，來看待榮星這次出國。

不過出國所需經費太大，光機票一項，就不是一般家長負擔得起，這麼龐大的經費，也不能全由辜偉甫一人承擔，因此亟需政府補助。但左等右等，到離出發剩不到兩個月，進入倒數計時的階段時，榮星上下蓄勢待發，行政院方面卻依然遲遲沒有回音，辜偉甫只好託朋

友——遠東音樂社的負責人江良規，向林肯藝術紀念中心詢問。才知道政府以經費困難為由，早在半年前就回絕了人家的邀請，只是消息被壓下來，沒有通知榮星罷了，害得大家空歡喜了好久。

不過，俗話說得好：「失之東隅，收之桑榆」。榮星經歷過此次事件後，不論在音色、技巧，以及團體默契上，都有大幅成長，未嘗不是實質的收穫。而且經過整整一年的集訓，眾人齊心協力為同一個目標努力的過程，讓榮星內部逐漸醞釀出一種氣質：精確、內斂、充滿自信——一種成為世界一流合唱團不可或缺的氣質。這次事件讓呂泉生開始相信，只要繼續努力下去，未來榮星躋身世界一流兒童合唱團之林，將不再是遙不可及的夢想。

■ 參加亞洲兒童合唱節大會

榮星出國表演的希望，終於在林肯中心事件落幕兩年後如願以償。在辜偉甫、呂泉生率領下，榮星於一九六七年十一月二日首度踏出國門，代表中華民國到鄰近的日本，參加「亞洲兒童合唱節大會」。

一九六七年九月，以辜偉甫為首的榮星兒童合唱團收到日本亞洲兒童合唱大會專人送來的邀請函，邀請其於十一月四、五兩日，參加在東京舉行的第二屆亞洲兒童合唱節大會。由於此次大會宗旨，在促進中、日、韓三國文化交流，所以中華民國駐日大使館很快就同意此一邀請，批准榮星代表中華民國，赴日參加大會。至於最棘手的經費問題，因有前車之鑑，榮星這次再也不敢指望政府部門會出錢讓他們出國表演，所以決定自籌。因日方已經言明，將負擔外國團體在日期間的所有食宿費用，所以旅費方面，部分由團員家長負擔、部分由辜偉甫補貼，全團才順利成行。

榮星的這次日本之行可說非常成功，幾次演唱都博得台下觀眾熱烈的掌聲，團員也展現出良好的紀律與高昂的情緒，讓日本合唱界刮目相看。

這次的兒童合唱大會，日本是地主國，共有十二支隊伍從日本各地趕來東京參加盛會；加上從韓國、台灣派來的代表隊伍，共有十四支團體與會。身為兒童合唱團的領導者，呂泉生此行目的之一，就是比較中、日、韓三國的兒童合唱水準。他特別想知道的是：榮星與日、韓兩國最優秀的兒童合唱團相比，程度是好還是壞？結果他發現，地主國日本雖然是亞洲音樂強國，但在多達十二隊的國內隊伍中，除東京少男少女合唱團、NHK廣播兒童合唱團兩隊的實力最強，可與榮星媲美之外，其他隊伍都不及榮星；而代表韓國前來的鄉聲兒童合唱

團，是支臨時成軍的隊伍，除了表演時的動作、及身上穿的三色傳統服飾較具特色外，音樂的表現平平，不能與榮星等量齊觀。這發現讓呂泉生內心非常振奮，深覺多年來投注在榮星上面的努力沒有白費。

此行另一重大收穫，是觀摩法國木十字少年合唱團（Les Petits Chanteurs a la Croix de Bois）演出。這場重要的音樂會對呂泉生及榮星往後十年的訓練極具影響力，整體說來，這次日本之行，榮星收穫豐碩，不但在國際場合贏得尊嚴、自信，也找到自己未來繼續成長的目標。

法國木十字少年合唱團是東京少男少女合唱團的姊妹團，團員全為少年，是與歐洲維也納少年合唱團齊名的兩大童聲合唱團，這次應合唱節之邀，前來舉行觀摩演唱會。觀摩會在新宿厚生年金會館大禮堂舉行，所有參加合唱節大會的隊伍，都在受邀觀摩的行列。音樂會進行中，呂泉生發現，木十字合唱團不但能唱完美的無伴奏清唱曲（a cappella），還能在不給起音的情況下，精準唱出飽滿、正確的和聲，讓他非常驚訝。他在台下百思不得其解，觀摩會結束後，透過翻譯，向木十字合唱團指揮的神父請教：「如何在不給起音的情況下，訓練出完美的無伴奏合唱？」經由神父親切的解釋，呂泉生才明白，木十字的合唱教育是聽覺教育，也就是絕對音感與和音感的教育。

指揮的神父解釋說，木十字合唱團從一開始，就訓練兒童聽絕對音高、唱絕對音高，接

下來才訓練他們聽、唱各種大、小、完全、增、減的音程與和弦，只要訓練得宜，兒童一拿到樂譜，不需靠樂器或音又提示音準，就能唱出完全正確的音高與和聲。

榮星當時在基礎訓練上已做得很紮實，無論在音色的透明度、旋律與節奏的精確性、力度的控制、音樂性的表達等等項目，都有相當的火候。呂泉生心想，如果能再增強絕對音感與和音感訓練，相信十年之內，榮星也能達到不給起音，就唱出完美無伴奏和聲的世界級合唱水準。

呂泉生的這個目標，或者說夢想，沒等到十年，六年之後，成果便已呈現。一九七三年，榮星應邀出訪東南亞，七月二十六日他們在曼谷中華商會會館準備為當地華僑舉行最後一場演出時，因我方外交人員的怠慢，差點讓這次的音樂會開天窗，但榮星卻意外經由這次危機，展現高度的應變能力與堅實的訓練基礎，不但震驚海外僑界，消息傳回國內，更為榮星贏得前所未有的讚譽。

七月二十五日，表演的前一天，呂泉生照例先去看過場地，他發現中華商會會館裡面沒有鋼琴，於是緊急向負責安排此次演出的我駐泰大使館文化參事提出要求，請務必於演出之前送來一台鋼琴，文化參事一口允諾，表示沒有問題。結果隔天，距離演出前不到半小時，會場已湧進千餘名觀眾，卻仍遲遲不見參事與鋼琴的影子，同行人員急得直跳腳，後台團員

的心情也隨著開演時間愈來愈近，愈來愈往下沉。呂泉生衡量情況，內心做了一個重大決定：

一是取消表演；一是臨時變更曲目，改唱不需鋼琴伴奏的無伴奏清唱曲。他走到團員面前，低聲問小朋友：「如果等一下改唱無伴奏合唱，有沒有問題？」雖然是臨時決定，但榮星的小朋友們卻都很有信心，回答：「沒有問題。」呂泉生又一首首詢問：「○○曲子還記得嗎？沒問題的人請舉手。」結果小朋友們全部舉手，這樣決定出十二首無伴奏清唱曲──全部不給起音。

榮星高規格的臨場反應與完美的演唱成績，證明呂泉生絕對音感訓練之成功，同時透過媒體將消息傳回國內，讓榮星傲人的成就展現在國人面前。

■ **難忘的時光**

一九六○、七○年代，榮星成為國內邀約演出最多的合唱團，也是榮星的黃金年代，許多工商社團開會，都以請到榮星現場獻唱為榮，榮星的歌聲被報章媒體譽稱為「天使之音」。

除了國內各團體的邀約外，來自海外僑界的邀請亦不在少數，繼一九六七年到日本參加第二

屆亞洲兒童合唱節後，一九六八年，馬尼拉青商會邀請他們前往菲律賓演唱；一九七三年到印尼、泰國、新加坡；一九七七年到菲律賓、香港、泰國；一九七八年到鹿兒島、京都、東京、檀香山；一九八〇年，榮星足跡終於踏上美國大陸，在東西岸各大城市舉行多場巡迴演唱會。

呂泉生與辜偉甫帶領榮星南北奔波，彼此都圓了自己的夢想。對辜偉甫來說，幸虧有這支兒童合唱團，他一生推動兒童文教事業的夢想，才未因「榮星兒童樂園」計畫的失敗而告全盤夭折；但對呂泉生而言，這結果卻是「無心插柳柳成蔭」，當初他只是接受一位好友的請託，才踏進兒童合唱的領域，然而怎樣都沒想到，做著做著，這支兒童合唱團竟成為他實踐音樂家夢想最終的利器，承載他對音樂無盡的夢想，凌空飛翔。

呂泉生對榮星付出的心力難以計數。在榮星之前，「兒童合唱」在台灣簡直是一片荒漠，沒人好好做過，也沒人知道該怎麼做。辜偉甫和呂泉生兩人就靠著一片熱情，用自己的力量徒手把榮星帶起來。身為團長的呂泉生最辛苦，沒教材的時候他就要寫教材，沒樂譜的時候他就要編樂譜，多年來他早養成比別人先一步到教室的習慣，如果是下午四點鐘開始的練習，他通常兩點就到，準備當天上課要用的教材，下課回家後也無法即刻休息，還要加班寫曲、編曲，總要到夜深人靜才能上床。

在以前資訊不發達、又很少人能出國的時代，事情都只能在島嶼上悶著頭、摸索著做，榮星在台灣表現越來越好，呂泉生卻沒有因此而自滿，只要一有外國音樂家來榮星訪問，呂泉生就特別把握機會，虛心請教對方的意見，做為改進的參考。而榮星所有的成果，都是這樣一點一滴努力累積起來，無一絲僥倖。

榮星成名後，呂泉生就聽過外頭傳言說：「辜偉甫不知道拿了多少錢，才讓呂泉生這樣為榮星賣命……。」對此，呂泉生極端不以為然。雖然辜偉甫是工商鉅子，可是榮星教職員的薪水只比照一般上班人的標準，絕非富有想像空間的「多少錢」。如果勞力可以用金錢來衡量的話，呂泉生認為，辜偉甫給他的薪水，還遠不如他在家教學生的收入。但呂泉生在榮星身上看見了前景，那才是吸引他心甘情願辭掉家中所有學生，把課餘心力都放在榮星身上的最大理由。

呂泉生對榮星的付出多，可是榮星回報給他的更多，在榮星多年，呂泉生有過無數動心的回憶。令他印象最深的一次，是一九八一年，行政院長孫運璿為宴請來訪的新加坡總理李光耀，特請榮星兒童隊到台北圓山大飯店獻唱。這次的觀眾人數是榮星歷來演唱會中最少的一次，只有孫、李伉儷四人，及他們的安全人員。呂泉生尤其記得李光耀總理從頭到尾專注聆聽的神情，令他既感激、又感動。

還有一次難忘的回憶，是他一九八四年率領榮星參加美國宗教廣播大會（ＮＲＢ），榮星

以歌聲為台灣困頓的外交盡了一份心力。那次的大會在美國首府華盛頓舉行，榮星接到邀請

赴會，誰知到了當地，因為中共抗議，大會無法在正式議程中安排榮星演唱，但客人已遠道

而來，大會因此安排榮星在正式會議開始前半小時獻唱。獻唱之前，為表補償之意，大會還

邀榮星上台自我介紹。這樣的場合儘管不算正式，但對於台灣到處受中共打壓的外交處境，

已屬難得機會，台下僑胞均一致推舉駐美代表錢復先生上台，擔任介紹工作。錢先生擔任駐

美代表雖已數年，但因台美之間沒有邦交，外交工作進行得極為艱困，只能在檯面下默默進

行，這次藉榮星之便，有了公開說話的機會，殊為不易。在錢代表介紹完後，接著由榮星演

唱〈祈禱文〉、〈聖哉！榮光頌〉、〈哈雷路亞〉數首歌曲，在呂泉生記憶中，這次演唱贏得

的掌聲，是「榮星有史以來最長且最大的」。演出結束後兩天正好是農曆除夕，錢代表邀請榮

星全體到雙橡園官邸圍爐，餐後他自掏腰包，拿出一千美金分給在場所有小朋友，每人二十

五美金的壓歲錢。這種因音樂而相聚、其樂融融的畫面，正是呂泉生口中「以音樂做中心」的

理想大同世界寫照，也是他一生致力追求的目標。

呂泉生在榮星共服務三十五年，直到一九九一年底才退休。每當想起這段漫長的時間，

總令呂泉生異常感慨。他說，他從沒想過自己會在這地方工作這麼久，但他竟然就在這地方

工作了這麼久。吸引他在榮星三十五年的最大誘因，莫過於孩子們的天真：「每天和小朋友們在一起，覺得比與大人混在一起舒服得多，起碼小朋友們不會騙我，很單純。」

呂泉生的個性耿直，在成人的世界裡，他常得為自身的安危提防，但兒童的個性無邪、不記恨，前面把他們罵哭了，後面只要稍微露出讚許之色，孩子們就又馬上展開笑顏，什麼委屈都拋到九霄雲外，這種真、純的特質深深感動了他，覺得跟兒童在一起，比起成人世界裡的鉤心鬥角，實在是好太多了。他是個心思單純的音樂家，要的不多，只希望世界上有一處靜謐的角落，可供他全心全意做音樂上的事，便心滿意足。而榮星正是他心目中的桃花源——一處能完全依照他個人意志操作的音樂天地，他之所以如此眷戀榮星，正因為在這地方，他找到了身心安適的歸屬感，即使後來有人想聘他去做別的事，他也不為所動。

在呂泉生的心目中，他的人生就是這樣，為音樂來、為音樂去。榮星是他一生最美的回憶，即使今天他退休在美，但榮星的昔日歌聲依然伴隨著他，朝朝暮暮在耳邊迴盪。

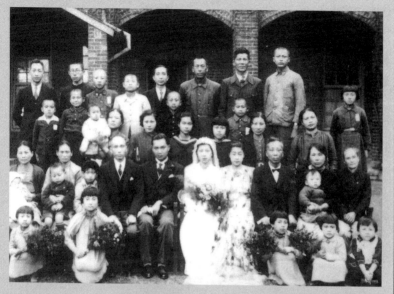

呂泉生在台灣神學院（今台北市中山北路台泥大樓原址）與蕭美完小姐結婚。
（1944年1月15日）

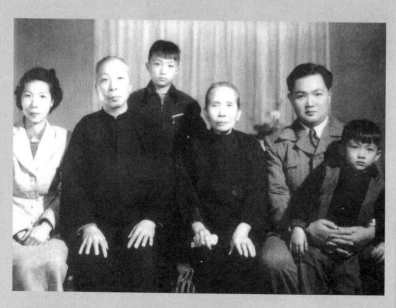

呂泉生（右二）與妻子蕭美完（左起）、丈人蕭安居、長子信也、母親林氏錦、以及次子惠也合影。

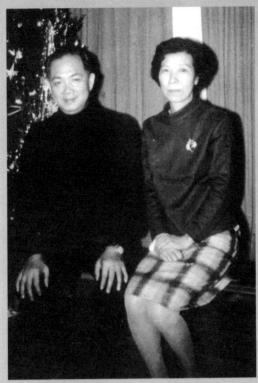

呂泉生與妻子蕭美完。

呂泉生（後左）偕同妻
子（前右）到天母拜會
鋼琴啟蒙老師陳信貞
（前左）。

呂泉生獲頒中華民國第四屆金曲獎特別獎。（1992年）

呂泉生在西班牙馬德里拜訪定居當地的高足余由紀。（2001年）

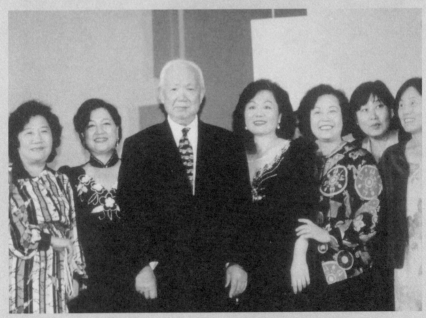

呂泉生蒞臨加拿大溫哥華舉行的「台灣歌曲之夜」演唱會，會後與台灣音樂家合影。右四是鋼琴家陳郁秀，左二為女高音李靜美。（2000年10月）

■ 賜福的婚姻

呂泉生的婚姻生活堪稱幸福美滿，雖然他的妻子蕭美完女士已於一九九七年辭世，但半個世紀以來，呂泉生能在音樂的世界裡無後顧之憂專心努力，創造自己的音樂事業，蕭美完女士應居首功。

呂泉生與蕭美完是在親友介紹下相互認識、結合的。二十六歲的呂泉生剛回到台灣，猶是孤家寡人一個，婚姻大事令母親心焦，也讓周圍朋友關心不已。在眾多熱心親友的介紹下，他選擇年齡相仿、個性成熟溫婉的蕭美完為妻，而沒有選擇另一位年輕嬌美的富家女，從事業的角度著眼，誠然是個明智的抉擇，如果他以成為富家女婿為首要條件的話，呂泉生恐怕就沒有辦法隨心恣意做自己的事，達到今天的成就了。

蕭美完（1916-1997）的家境稱不上富裕，但父母都出身台灣極有名望的基督教家族。她的祖父名叫蕭大醇（1831-1892），原本是五股地方的漢醫與漢文塾師，一八七三年馬偕博士（Dr. George Leslie Mackay, 1844-1901）到五股傳教，蕭大醇深受感召，舉家入教。她的父親蕭安居（1874-1964）是蕭大醇的幼子，曾入牛津學堂（Oxford College）隨馬偕研讀《聖經》，接受基督教教育。一九〇五年蕭安居考取北部教會第一期教師（候補牧師），曾在新店教會服

務十三年，後轉往淡水中學，任駐校牧師達三十六年。蕭美完的三位伯父：蕭田、蕭湖、蕭東山，也都是馬偕「逍遙學院」時期的學生，除蕭湖後為照顧年邁的父親而未能以傳教為志業外，其餘蕭田、蕭東山也都是傳教士，可說一家都是虔誠的基督徒。

她的母親陳眞仁（1876-1928）亦出身基督教名人家庭。陳眞仁的父親陳榮輝（1852-1898）是牧師，兩名弟弟：陳清義（1877-1942）、陳清忠（1895-1960）也都是牧師，妹妹陳彬卿（1885-1967）嫁郭水龍牧師，陳清義娶的是馬偕的長女偕媽連（Mary Ellen Mackay, 1879-1959）……，家族關係與北台灣基督教傳教史盤根錯節，淵源深厚。呂泉生有緣認識蕭美完，自然要拜同樣是基督徒的緣故，若不是這層背景，他的鋼琴老師陳信貞、好友陳泗治、廖述寅等（都是教友），也就不會不約而同忙著為他作媒了。

蕭美完畢業於淡水女學校，曾隨三姊蕭美德、三姊夫陳能通到日本留學，其間就讀青山神學院。她在家中排行最小，上有兩名哥哥（樂善、克昌）、五名姊姊（美珠、美玉、美德、美懷、美妙），蕭牧師可能覺得子女人數到此就好，所以為她取名為「完」，果然，自她以後，就再沒有弟妹報到了。

她與音樂的淵源極為深厚，在教會環境下長大，從小就會彈風琴、鋼琴，曾拜教會名師「德明利姑娘」為師，學習鋼琴彈奏的技巧，視譜能力尤其好。呂泉生與她結婚前，曾以日本

早殤詩人石川啄木（1886-1912）的詩作——〈君が花〉（一九○二作），寫成歌曲〈妳是我心目中美麗薔薇〉，獻給仍是未婚妻的她。當時他還不清楚蕭美完的音樂造詣，只見她拿到樂譜後，即刻走到琴旁，在琴鍵上視譜將音樂彈出，還即興配上伴奏，呂泉生才知道，蕭美完的琴鍵造詣不但不在他之下，甚至比他還要高。

蕭美完婚前曾有數年在長榮女中（台南）與台灣神學院（台北）擔任音樂教職，與呂泉生結婚後便走入家庭，並無機會在樂界嶄露頭角，發揮自己的專長。連呂泉生都認為，妻子為了婚姻而放棄事業，十分可惜，如果她一直留在神學院教書，以她的程度，要在樂界佔有一席之地並不困難。呂泉生在廣播電台服務的時候，有好幾次節目已經安排好了，卻一直找不到伴奏，只好回家央求妻子，請她上台救急。他開聲樂學生發表會的時候，只要學生找不出，舞台上都有蕭美完的身影。當時台灣號稱「音樂家」的人不少，可是在家設帳授徒數年後，還敢親自上台彈琴的人卻不多，在呂泉生心目中，自己妻子在樂界的名氣雖不大，可是她的音樂實才，可遠比那些只會在台下叫囂的音樂家們要高明太多了。

嫁給呂泉生，雖讓蕭美完失去發展個人事業的機會，但在呂泉生的音樂世界裡，她的音樂才華終究沒有完全「英雄無用武之地」。她精熟呂泉生的每一首作品，呂泉生對妻子的直覺

十分信賴，每次歌曲作完，總要先請妻子過目、試奏，再聽聽她的評語。如果蕭美完點頭允可，兩人便共享創作的喜悅；如果蕭美完蹙眉、遲疑，甚至說：「這句和××曲有點像……」的話，呂泉生便將樂譜撕毀，丟到垃圾桶重新再寫。因為他希望自己的每一首歌聽起來都是獨一無二的，沒有一首與舊作雷同。

在呂泉生心目中，蕭美完的珍貴，除了她了解音樂、是他人生的知音外，最重要的是，兩人程度相當、觀念一致，所以五十三載的夫妻生活，關係和諧得令人羨慕。呂泉生這麼解釋他們的夫妻相處之道：

他認為，男女結成夫妻是一陰一陽的配對，也是宇宙間最諧和的一種形式。而所謂夫妻相處之道，就是彼此恪守本分並尊重對方，使內外在關係和諧（harmony）。如果夫妻關係和諧，家庭自然就會幸福美滿，社會也能呈現祥和之氣；反之，夫妻關係不佳，無法互相體諒、容忍，致使家庭失和，便會使社會失序，招致災難。

呂泉生便是遵守上述相處之道，實踐他的婚姻生活。在「男主外、女主內」的角色分工中，身為一家之主的他，盡心在外工作，賺錢以維持家用寬裕，讓妻兒不愁衣食，盡到他對家庭應盡的責任；至於家中事情，就都全權交給妻子處理。所以數十年來，他將每月工作所得的薪水，全部一毛不留交給蕭美完，請她衡量家用，連自己在外的零用錢多少，都看妻子

的安排，她怎麼安排，他就怎麼接受。

而蕭美完的確是一個好妻子，在五十三年婚姻生活裡，她一力扛下家務、照顧兒女，不讓呂泉生有一絲工作以外的煩憂，永遠都能安心去做自己的事。平日呂泉生下班回家，衣服一脫、鞋一換，就逕自上樓做自己的事。吃飯時間到了，自然有人準備好熱騰騰的飯菜；口渴了，有人主動泡茶給他喝；天冷了，有人為他加衣裳；天熱了，有人幫他開電扇、冷氣；口……，無時無刻不將他伺候得妥妥貼貼，身心舒泰。這樣的互動模式固然植基於彼此對婚姻的承諾，但換一個角度看，呂泉生習常沉浸在自己的內心世界中，捕捉音樂上的種種情事，不能受一絲外務干擾，若無蕭美完數十年如一日對婚姻生活的無我奉獻，呂泉生非但不可能創作高達數百首的歌曲，也不可能有餘裕開創三十五年的「榮星」奇蹟。

婚姻生活帶給呂泉生的，大概只有「幸福」二字可以形容了。除了擁有知己般的妻子、育有三個孝順貼心的孩子外，呂泉生在婚姻中的實質收穫，還有來自蕭家親友數不完的溫馨關懷。談生活習慣，呂泉生喜歡在溫暖的人群中愉悅地渡過自己的時光，童年的他生活在大家庭中，受到長輩寵愛，可是自從上台中一中以後，叔父們分家出走，姑姑、姊姊相繼出嫁，使得偌大的家庭變得冷冷清清，對他嚮往溫暖生活的心靈衝擊很大。爾後他一人在東京讀書、到台北工作，與親族少有往來，曾自許是一個「除了熱情之外，一無所有的單身漢」。從這句

話裡，多少可窺出他少年時總感覺心中充滿著落寞的情緒。可是與蕭美完結婚後，他不但遠離寂寞，還獲得來自蕭家親友滿滿的關懷，心境為之改觀。蕭家是一個氣氛和善的大家庭，親友之間互動密切，見呂泉生隻身在台北工作，對他特別關心，讓呂泉生再度找回失落已久的家庭溫暖。一找到歸屬感，對他實際生活與創作心境有極佳助益。

呂泉生對自己的婚姻極為滿意，半世紀來，兩人之間互信、互諒，從沒發生過爭執與緋聞，是眾人眼中的模範夫妻。一九九七年四月十七日，八十一歲的蕭美完因癌症病逝美國，一年後，呂泉生有感而發寫下一首詩〈念老伴〉，紀念蕭美完：

　　去年妻亡失一半，

　　五十三年好老伴，

　　同甘共苦半世紀，

　　沒她不便真難堪。

　　詩文中呈現出的感情幾乎已不只是相愛與和諧而已，還道出呂泉生對她的依賴，幾乎到無她不行的地步。

蕭美完的逝世，對呂泉生當然是一大打擊，從此再沒「老伴」在身邊噓寒問暖，陪他度過生命中每一段熱鬧或清冷的時光。所幸孩子們這時負擔起母親的角色，讓呂泉生晚年仍享有親人無微不至的照顧，雖然比不上蕭美完在世時那般完美、貼心，卻足以讓天下所有父母欽羨了。

每當想念蕭美完的時候，呂泉生會到前院花園裡剪下一朵玫瑰，插在玻璃瓶裡，放在她照片前，坐在沙發椅上默默思念兩人共處的美好日子。美完過世前一年才飼養的貓咪Happy似乎也明瞭牠的使命，不時磨蹭在呂泉生跟前，陪伴他度過每一刻獨處的時光。

■ 音樂與兒女

呂泉生的三個孩子——信也、惠也、玲兒，目前都定居洛杉磯。自從呂泉生夫婦搬來洛杉磯後，惠也安排他們住在羅蘭崗（Roland Heights）的老人公寓，裡面設備完善，住起來非常舒適。自從蕭美完過世，孩子們怕呂泉生一個人住在老人公寓太孤單，又另在鄰鎮哈崗（Hacienda Heights）買一棟宅子給他住，目前他的生活起居都由信也照顧。哈崗的宅子離惠也

家只有五分鐘車程，離玲兒住的爾灣，開車也不過四十分鐘。只要有空，惠也、玲兒都會儘量抽時間過來陪他吃飯，逢週末假日，他們也經常舉家過來陪父親。呂泉生晚年雖失去伴侶，但有子女們貼心奉養，仍是個幸福的老人家。

呂泉生培養出三個孝順的孩子，足令許多現代父母羨慕。呂家的孩子像很多世家出身的子弟一樣，既然爸爸是音樂家，子女免不了從小跟著學音樂。可是呂泉生除要求一人學一樣樂器外，在他們的成長過程中不做過多干預，讓他們都能順著自己的個性，摸索適合自己的路。

信也學的是小提琴，他是三個孩子中唯一走上音樂這條路的。惠也、玲兒學的都是鋼琴，不過天天浸淫在音樂聲中，他們兩人反而都沒有一生以音樂為業的意願。呂泉生對三個孩子的選擇都相當尊重，他說，如果他們想當音樂家，他當然會支持；但如果孩子們有自己的想法，他也不勉強他們做不想做的事。因此，當信也藝專音樂科畢業，說要出國深造時，呂泉生幾乎耗盡家產，籌措經費，讓他到美國留學，後來信也從琵琶第音樂院（Peabody Conservatory in Baltimore）畢業，一九七一年考取華盛頓特區甘迺迪藝術中心歌舞劇院交響樂團小提琴手，在美國展開職業樂手的生涯。要知道，在七○年代的台灣，高等音樂人才仍然很少，只要能喝點洋墨水回來，身價馬上不凡，但信也不只在美國拿到學位，還躋身西方音樂舞台，

讓在台北的呂泉生極感自豪。在樂壇久了，呂泉生知道自己的孩子如果回到台灣發展，只要有任何成就，一定會被外界說成是繼承父蔭。他自認處事向來公正，就算自己的孩子與他人同台競技，台下身為評審的他也絕對不會偏袒，甚至為了讓人信服他沒有私心，寧可壓低親人的分數，絕不讓人有閒言的話柄，這種極高的道德標準在中國人的社會中實不多見，但卻是呂泉生一以貫之的處世態度。現在信也能留在西方樂壇發展，就證明自己的兒子在音樂上確是有實力的人，不是他這個做父親的在後面左右。

惠也是呂泉生的第二個孩子，有哥哥信也在前面做榜樣，他深知音樂人辛苦的一面，從孩提時代開始就要每天不斷練琴、不斷面對競爭，別人家的孩子有的是時間在外面玩尪仔標、捉泥鰍，學音樂的孩子得天天面對五線譜辛苦練習。而且身為呂泉生的兒子，壓力特別大。因為他們音樂若學得好，外界會視為理所當然，沒有人會特別讚美他們，但參加比賽得獎時，又要忍受台下「因為他是呂泉生的兒子嘛」的冷言冷語；如果比賽的成績不如人意，一樣有人會拿「呂泉生的兒子」大作文章，好像是呂泉生的兒子，音樂成績就非比別人好不可，真是進退兩難。所以惠也很早就體悟，身為呂泉生的兒子，想學音樂不難；可是想在父親的盛名之下學音樂，很難。哥哥信也是個聽話的孩子，本身對音樂又有無比的狂熱，才能走出一條自己的路，但他沒有，或許本來有，但因為看多了、想多了，狂熱才沒有了，取而代之的

是一種成熟的冷靜。因此惠也從初中起就自動放棄唱歌、練琴，改做自己喜歡的事，走自己
想走的路。

　　玲兒對學音樂則有另外一番感受。惠也只比信也小兩歲，兄弟倆成長年代接近，從小就
看父母把大多數心力都放在信也身上，陪他練琴、陪他比賽，相對說來，惠也較有餘裕反省
自己與音樂的關係，亦即如此，才會推算了大半天，竟得出一個不學音樂的答案。玲兒比二
哥惠也小九歲、比大哥信也小十一歲，據說她出生的時候，呂泉生因為「晚年」得女，高興
得擺桌大請客。玲兒的年紀落後哥哥們一大截，等她到讀書上學的年紀，兩個哥哥都已長大
離家，到外地唸書、工作了，於是父母又有時間把心力放在這個既乖巧、又淘氣的女兒身上，
督促她學琴唱歌。

　　玲兒在一個眾人呵護的環境下成長，學音樂似乎是她人生不可抗拒的宿命，如果她的音
樂路就這樣一直走下去，沒有人會驚訝。但大學聯考前她做了一個重大的決定，玲兒不是覺
得學音樂不好，只是這環境她實在太熟悉了，從小到大，她成長在一個樂聲洋溢的家庭，如
果大學還是繼續讀音樂，這樣的人生未免太過單調，沒有任何驚奇可言，於是她決定放棄報
考音樂系，依聯考成績，讀一個音樂以外的科系，體驗不同領域的人的生活。結果玲兒進了
法文系，雖然她鋼琴的課業到大學畢業前都沒有中斷，但「法文系中的音樂人」，讓她體會到

當一個音樂人前所未有的輕鬆感，法文也為她打開另一扇生命的窗戶，讓她的人生多一重文化浸潤。

呂泉生對子女的人生選擇都十分尊重，想起自己當年不惜違逆父親的意願，堅持要學音樂，才有今天的成就，對於子女的選擇，他自覺沒有置喙的餘地、也毋須置喙。幸虧這三個孩子都很懂事，一路走來從沒讓他操心過，每人都有正當的工作以及令人羨慕的成就，前後顧盼，他覺得自己這一生過得非常幸福。現在的信也已從樂團退休，在洛杉磯教小提琴、帶合唱團，還是名業餘的畫家，近兩年與作曲家溫隆信兩人在洛杉磯連袂合開畫展，在南加州華人界頗享盛名。惠也是一名成功的商人，移民來美創業，目前是一家工程管線進口與批發公司的老闆，大學時代的他，熱中抱一把吉他在校園自彈自唱，那年頭流行披頭四，各種鄉村、搖滾……他都琅琅上口，他有一副悅耳的歌喉和相當不錯的即興演奏能力，唱歌彈琴的風采不輸職業歌手，他說，如果不是有一個名叫「呂泉生」的爸爸，畢業後到流行歌壇唱歌，曾一度是他的夢想。玲兒大學畢業後到美國留學並定居，平日相夫教子之餘，在當地僑界合唱團擔任鋼琴伴奏。

三個孩子中，呂泉生尤其喜歡玲兒的決定。有時他寢前獨自冥思，想起自己大半生時間都花在音樂上，寫曲、教書、帶合唱團，人生就在音樂的世界裡不知不覺度過，雖然滿足，

但總覺少了什麼。他嘗說，如果時光可以重來，他就不會堅持己見，非讀音樂不可。他這麼計算：人一天有二十四小時，扣去睡眠八小時，還有十六小時，如果真的有心想學音樂，一天花四小時就夠了，還有十二個小時可以做別的事……。陷入冥想中的呂泉生，深覺如果時光可以倒退，他的人生或許能有另一重瑰麗風貌。

■ 哈崗生活

呂泉生是一九九一年底移居美國洛杉磯的。洛杉磯位在南加州，是美國西岸首屈一指的商業大城。這裡終年陽光普照、氣候乾爽宜人，是個非常適合人（特別是老年人）居住的地方。呂泉生所住的哈崗，是洛杉磯郡下一行政區，離市中心約四十分鐘車程，為洛杉磯郊區環境相當優雅的住宅區。近年來吸引相當多華人移民到此置產，亦是聞名的華人社區。

呂泉生在哈崗的生活相當舒適，他的房子位在山坡上，前有庭院，後有泳池，天氣好時，站在後方的院子便可直接遠眺西來寺，入夜之後，山腳下家家戶戶點起燈火，如天上繁星墜入山谷，景致極為華麗。呂泉生與大兒子信也就住在這棟視野極佳的宅子裡，三餐起居由信

也照顧，平常信也在琴房教琴，呂泉生就在屋內做自己的事，惠也、玲兒有空會過來陪父親聊天、吃飯，順便看他缺什麼，或有什麼事需要幫忙。

在美國這十餘年，呂泉生做過最重要的一件事，便是鼓勵、協助旅居美國的榮星團友，組織、領導兒童合唱團。榮星是呂泉生後半生的生活重心，在榮星三十五年，他培育出許許多多愛唱歌的孩子，有人從此一輩子以音樂為志業；有人就算轉入他途，一有時間，仍樂於參加社區或學校合唱團，過過合唱的癮，或私底下哼哼唱唱，其樂無窮。總而言之，從榮星出來的人，幾乎沒有一個不愛音樂，這才是呂泉生經營榮星教育最感自豪的地方。離開台北，對呂泉生來說，不無傷感，他不是個會開口對人說感情的人，但要將榮星完全放手，看在任何親近的人眼中，都知道他捨不得。所以呂泉生在美國，看到許多熱情的榮星團友加入當地合唱界，都表現得很好，心中非常安慰，見面時常鼓勵他們要好好做、把榮星優良的傳統發揚下去。

顏忻忻是榮星第八期團友，對合唱充滿熱情的她，是榮星團友中最富行動力的一員。她曾擔任榮星混聲隊與兒童隊教師，並在國內北部多所大專院校指導過合唱課程。一九八五年她辭去師大音樂系教職，舉家移民洛杉磯。她對合唱有極深的使命感，在洛杉磯，常應聘指揮南加州數支合唱團、策劃多場音樂會，一心推廣合唱藝術。自從呂泉生來洛杉磯後，師生

倆常有見面的機會，讓顏忻忻興起以呂泉生為號召、在洛杉磯重辦榮星的構想。當顏忻忻向呂泉生提出這個想法時，呂泉生唯一的條件就是：美國榮星絕不能是一個打著「榮星」名號、隨隨便便就成立的合唱團，榮星有榮星的歷史、榮星有榮星的特色，既然要用榮星的名字成立分團，就一定要按照當初台北榮星的制度與理念去經營，才不辜負榮星的名號。如果做得到這一點，他一定義不容辭，幫忙到底。

顏忻忻接受呂泉生的託付，並在他的協助下，一九九五年四月一日，於加州聖蓋博谷地（San Gabriel Valley）成立美國第一支榮星合唱團──美國榮星兒童合唱團（GloryStar Children's Chorus），在成立宗旨上開宗明義闡明，他們將：「繼承台北榮星兒童合唱團過去四十年來的光榮歷史與輝煌成績，繼續推廣發揚榮星的慈善文教精神」，造福海外華人的下一代。呂泉生對自己的子弟願意扛下重擔，傳遞榮星薪火，心中的喜悅難以言喻，認為只要他們秉持台北榮星的理念去經營，他願意無條件擔任義務顧問。

榮星在美國成立分團，對呂泉生是很大的安慰，在美期間，他每見到榮星子弟，便鼓勵他們出來組合唱團，推動以「和諧」為本的合唱教育。繼「美國榮星」之後，第二支在呂泉生鼓勵下成立的榮星分團，是華府榮星兒童合唱團（Washington DC GloryStar Children's Chorus）。

呂泉生在華盛頓頗有人緣關係，他的大兒子信也以前在甘迺迪藝術中心交響樂團服務多年，妻子美完的族人中，亦有多人在華盛頓定居，多年來，這些親友對呂泉生在台灣樂壇的所作所為時有耳聞，非常以他為傲，一九八〇年代時，呂泉生曾四度率領榮星合唱團來華府表演，以精湛的歌聲博得極佳風評，留給當地華僑深刻難忘的印象。自從呂泉生退休來美後，此地親友即有以他為師，籌組榮星基金會、合唱團，讓他領導的榮星精神在華府延續下去的念頭。蕭家親友中，以蕭樂善牧師的女兒蕭永眞、蕭淑眞姊妹，對「姑丈」呂泉生的音樂造詣最為推崇，她們結合熱心親友，與僑界教會的力量，募集基金、招集委員，成立榮星音樂文教基金會（GloryStar Music Education and Cultural Foundation），下設華府榮星兒童合唱團（Washington DC GloryStar Children's Chorus），致力引進台北榮星的合唱教育方式，並由呂泉生推薦，聘請他的得意弟子——曾在台北榮星擔任伴奏、並在呂泉生身邊私淑合唱指揮法的陳淑卿為指揮，於一九九六年三月兒童合唱團正式成立、運作。為了「華府榮星」的成立，呂泉生曾多次不辭辛勞，僕僕風塵奔走東岸，提供各種方針與建言，協助他們成立與指導合唱，傳承榮星教育的精髓。

對於榮星屢屢在美國設立分團，呂泉生非常、非常高興，因為他知道自己老了，不可能永遠站在第一線帶合唱，現在，有人願意秉持他所領導的理念，重新創辦榮星，實是他暮年

心中最大的快慰。其實在呂泉生心中，不管合唱團的名字是不是「榮星」，他認為，只要是秉持台北榮星的音樂理想所創辦的合唱團，都可算榮星的分團，如姜靜芬在聖荷西（San Jose）與友人共創的晶晶兒童合唱團（Crystal Children's Choir）、鄭煥璧在加州Cerritos帶領的瑞聲合唱團、任樂懿在加州創辦的南灣兒童合唱團（South Bay Community Children's Chorus）……，在他眼中，都是榮星精神的延伸。

關懷榮星、溫習榮星，是呂泉生在哈崗生活的重心。呂泉生與榮星數十年朝夕相處，榮星早已溶入他的生命中，不可分割、抽離。呂泉生曾有感而發說過一句話：「如果沒有榮星，我也不會寫這麼多合唱曲。」從這句話，可看出歌唱作曲家與合唱教育家這兩重身分在呂泉生生命中的交疊關係。呂泉生為什麼要為榮星寫那麼多歌曲？因為在那中文歌曲猶然匱乏之極的五○、六○年代，他如果不自己拿筆寫，榮星哪來的歌曲可唱呢？就這樣，呂泉生白天在實踐家專教書，下午到榮星教唱，夜裡回家忙為合唱團作歌曲、編教材，紮紮實實忙了幾十年。他在實踐家專教書，頗有報答東閔提拔的意味；但在榮星，名義上是辛偉甫花錢請他來，他則完完全全把榮星當自己的理想看待，為榮星做的每一件事，都像是為自己的理想奮鬥一樣。一九八六年，呂泉生屆齡（七十歲）從實踐家專退休，手中的職務只剩榮星一處，當時他的三個兒女都已移民美國，家中只剩他與妻子兩人，兒女離巢的清冷，

更讓他體會到老之將至的處境，給他極大的內心壓力。他曾寫過一首名為〈停年退休〉的詩，詩中傳遞他對樂教工作的不捨與對老之將至的惶恐……

人生旅程多少站，從事樂教站站難，停年離職抬頭看，美麗暮景快要完。

呂泉生用「暮景快要完」（老了，老命快要結束了）這種強烈的字句，訴說對退休離職的感嘆，及擔憂連最後一項工作都得放手的極大不捨，可想見他對從事大半生的音樂工作是多麼地眷戀！在他的心中，若能永遠做他喜歡的音樂工作，暮景才會是「美麗」的。

自實踐退休到辭去榮星團長職務前，呂泉生分外珍惜他在榮星最後的工作歲月，當時他的心中不無感嘆，如果可以選擇，他寧願不要退休，一輩子留在榮星，到無法走上舞台為止。

但天下無不散的筵席，指導了三十五年的榮星，終究還是得放手，完成交接的使命。

在美國的呂泉生過著完全退休的生活，多的是清閒的時間，與他在台灣每天忙得不得了的情況有巨大落差，是以來到美國後，生活越清淨，他對榮星的懷念就越多。現在每天起床，他必先聽一捲榮星的錄音帶以振作精神；晚上入睡前，必也得再聽一捲榮星的歌聲，才能安心入眠。不管外在環境發生什麼變化，在呂泉生的心目中，榮星永遠是那支能唱出錄音帶中

美麗歌聲的合唱隊伍。這些珍貴的演唱會實況錄音帶，數十年來被呂泉生視若珍寶般地小心保存，一路隨他從台北飄洋過海到美國，放在起居室中最顯眼的角落，只要錄音帶裡的歌聲響起，他就能穿越時空，回到過去與榮星每一次在舞台上發光發熱的時刻，陪他度過在美國的每一個幽靜、安然的退休日子。

呂泉生本希望退休後能多寫點文章、多作些曲子，讓退休的生活依然保有活力，但自傳早幾年前就寫完了，若還有，就是長輩、老友仙去時，他為他們寫的追憶文。這十餘年，他陸續在陳泗治、蔡培火、陳信貞、王昶雄、楊雲萍、謝東閔等人謝世時，寫過此類文章，每寫一篇，就哀聲嘆氣一次。想作曲的心願則囿於適當歌詞不容易找，所以數量不如預期。但每當在報章上發現中意的詩詞時，他還是興奮異常，急著完成一首新作品。這樣的退休生活或許平淡，所幸他在實踐、榮星服務多年，常有校友、團友專程到哈崗探望他；年節假日，家族亦常出遊、聚會。家人、親友與學生對他的關心，不但不隨時間遞減，反而與日俱增，讓他生活滿盈關愛與溫暖，而他也不斷鼓勵後進，做為對晚輩盛情的回報。

一九九九年六月二十四日起一連三天，與榮星感情深厚的顏忻忻發起一項令呂泉生極為驚喜的活動：舉辦「全球榮星樂展」，邀請旅居世界各地的榮星團友齊聚洛城，以歌聲重溫屬於榮星人的兒時舊夢，並為呂泉生暖壽。全球榮星樂展的舉辦，是呂泉生退休後所經歷最感

動的大事。響應顏忻忻號召、從世界各地飛來的榮星團友近四十人齊聚洛城，大家以呂泉生為中心，舉辦音樂會。這種場面看在呂泉生眼中，除了「感動」二字外，已無其他詞句可以形容。

籌劃樂展的顏忻忻共規劃四場音樂會，一場由「美國榮星」合唱團表演，兩場由老榮星團友擔綱，及一全場的「呂泉生作品演唱會」。樂展從籌備到舉行，呂泉生一直是媒體、觀眾的視聽焦點，似乎少了他，榮星就不成為榮星。白髮蒼蒼的呂泉生在眾多弟子簇擁下，接受媒體訪問、暢談榮星當年，時光彷如回到過去。音樂會演出時，呂泉生坐在台下，看台上團友自動自發、展現榮星人極度自豪的高效率排練，不同的是，以前他們都是處處要他叮嚀的小朋友，如今，其中很多人都已成為獨當一面的音樂家，展現成熟穩重的氣度，連呂泉生都不得不承認：後生可畏，並感嘆說：「他們現在唱歌劇，都比我還強了。」這次樂展成功聯繫新舊榮星人的感情，也讓退身幕後的呂泉生再度成為媒體焦點，使南加華人界又再有一次認識這位聲名卓著的台灣兒童合唱先驅的機會。呂泉生是個感情豐富的人，很多人看見坐在台下聽音樂的他，不時悄悄地拭淚，似乎有很多很多感動，在爾後獨處的時光中，他常拿出這批錄影帶，一個人坐在房間裡，一遍遍重複觀看，又一遍遍地陷入深沉的冥思中。

自從第一屆榮星樂展在洛杉磯舉辦之後，榮星團友決定將它當成慣例，每兩年由輪值地

區的團友主辦，第二屆於二○○一年暑假在溫哥華舉行，由陳慧中擔任召集人，第三屆本來二○○三年應在台北舉辦，但籌備期間逢SARS肆虐，於是延期舉行。榮星樂展成為呂泉生最期待參加的活動，他所篤信「樂者，天地之和也」的信念，就印證在榮星樂展中：大家因音樂而相聚、以音樂相交流，分享藝術美好的經驗；下了台後，眾人愉快地互談往事，呂泉生認為，這和樂融融的畫面，不正是音樂美化人生的證明嗎？

回到呂泉生心靈外的世界，這十餘年來，隨台灣「本土化」意識高漲，呂泉生作的歌曲、在台灣樂壇工作的事蹟，被許多中小學音樂教科書收為教材，無形中大大肯定呂泉生的地位，成為台灣文化界的代表性人物。他曾榮獲一九九一年中華民國行政院文化獎、一九九二年中華民國金曲獎特別獎，及海峽兩岸頒給他的無數證書、榮譽；一九九四年，他的作品〈愉快的歌聲〉獲選為中國百大經典名曲，一九九六與二○○○年，他的著名歌曲〈阮若打開心內的門窗〉連續獲得兩屆總統就職音樂會的指定演唱歌曲。他的故鄉台中縣政府，以及台北市政府、文建會⋯⋯等文化機關，都曾為他出過專書、唱片、辦音樂會，以種種形式表彰他對台灣文化的貢獻，除此之外，還常有音樂家與學者，專程到他美國寓所訪問，及電視媒體前來拍攝以他為主題的紀錄片。現實生活中的呂泉生不論走到哪，只要有台灣人的地方，就有認識他的人。有一回，他進入溫哥華一家禮品店購物，被同樣來自台灣的老闆認出，結果結

帳時，呂泉生在店裡買的東西全部免費，老闆以此表示對他成就的禮遇。二〇〇二年秋，呂泉生到東京拜訪友人，並小住該地，結果意想不到的邀約紛至沓來，幾乎到應接不暇的地步，從台日友人到僑胞團體及我駐日代表處，紛紛設宴款待，還有一連串臨時安排的公開演講與媒體採訪……，把他的私人假期弄得像「出訪」一樣熱烈。

不過對呂泉生來說，最貼心的地方還是莫過於台灣了。呂泉生每趟回台灣，下榻的飯店裡無時無刻不聚集來來拜訪他的親友、學生，熱鬧非凡，常引起飯店人員側目，在會客室裡，親暱的女學生東一句老師長、西一句老師短的，讓呂泉生窩心極了。

比起歷史上很多藝術家一生窮困潦倒、懷才不遇，呂泉生非常幸運。他當初選擇音樂做一生的志業時，曾遭到父親極大的反對，擔心他學音樂，以後是不是要當乞丐……？但他並未如父親所擔憂的，反而隨現代化浪潮席捲台灣島，而成為社會地位崇高的藝術家，在音樂人才極度欠缺的年代，呂泉生是台灣樂壇炙手可熱的重量級音樂家，他最自豪的，就是在台灣，他從未開口向人「求」過工作，他從事的所有工作都是人家聘請他去做的──洪奇珍如此、游彌堅如此、謝東閔如此、辜偉甫亦如此。但他不計代價，只為音樂付出的信念，不僅使個人當音樂家的抱負得償，也因此獲得台灣人對他的尊敬與認同。

和呂泉生交談過的人，很容易感覺到他言談間不自覺流露出的強大自信與睥睨一切的傲

氣，不過私底下與他親近的人，都知道呂泉生也有藝術家極為天眞的一面。他到阿拉斯加旅遊時，看到當地販售的紀念品——愛斯基摩絨毛娃娃極為可愛，一連買了好幾個，小心翼翼帶回洛杉磯，得意洋洋地寄送給幾位對他最好的忘年之交；在加拿大旅遊時，他在玉石店裡認眞挑起色澤晶瑩的玉石項鍊，興高采烈地準備送給幾個他最喜歡的小女生，那種心情就像他五歲時，將自己在米倉裡親手撿拾出來的五彩穀粒送給最喜歡的嫦娥表妹一樣。

有人問呂泉生：如何看待他自己的一生？他認為他的一生非常幸運，即使在戰火中，亦無一餐飢寒。上天應許他照自己的意思、過自己的一生，而身邊所有人都對他很好。他非常滿意自己的人生，並感謝上天對他的眷顧。

後記

孫芝君

我與這本書的寫作因緣，要從一九九六年追溯起。當時我還是師大的研究生，因幫系上聽寫一捲呂泉生來校演講的錄音帶，遂結下與他結識的因緣。一九九七年九月畢業後，我到白鷺鷥文教基金會上班，接手的專案是台灣音樂家張福興的生平資料蒐集（這本書《張福興——近代台灣第一位音樂家》已於二○○○年出版），工作之故，拜訪了幾位年歲較高、與張福興有直接或間接接觸的台籍音樂前輩，呂泉生先生便是我當時訪問的一位。

呂老先生非常健談，記得每次打電話到美國找他，話才剛開始，他不知不覺就滔滔說起自己的人生故事，在聆聽他有趣的人生經驗的同時，我總要一再把話頭拉回我們的題目。他大概覺得這樣的對話不過癮吧？於是乾脆直接告訴我：「我年紀大了，妳再不來訪問，說不定明天我就去上帝那裡報到了。」呂老先生這句話對我深具效用。一來，我不知道他的身體狀況是否真如他所形容，「說不定明天我就去上帝那裡報到了」；再來，呂老先生是日治末期，台北樂壇少數受日本統治者重視的台籍音樂家，我對那段歷史非常感興趣，很渴望能親自訪

問他，萬一他明天就去上帝那裡報到，不是太可惜了嗎？

所以開會時，我就把呂老先生的催促，報告給陳郁秀董事長知道，陳董事長當時正構思建立「台灣前輩音樂工作者資料庫」，「呂泉生」是她計畫的保存者之一，也由於我們在做「張福興」的資料蒐集時，面臨很多張福興的晚輩、學生都已凋零，無親近人可以訪問的窘境，因此充分體認「想訪問要趁早」，所以當下就決定先派我去美國訪問呂老先生，進行口述資料蒐集，然後等「張福興」的工作告一段落，再接續此一計畫。

我在白鷺鷥基金會的資助下，先後於一九九七年十一月、一九九九年一月、二○○○年一月，三度赴洛杉磯訪問呂先生，二○○○年三月，《呂泉生先生訪問紀錄——一個台灣音樂家的口述歷史》終於完稿，算是結束了這任務。但交稿後，陳董事長認為這份訪問紀錄內容博雜，而希望能以生命史的方式重新再寫一次，因此才有此一計畫的誕生。

後續的這份工作是從二○○一年八月開始，但中間發生了一段插曲。原本推動「台灣前輩音樂工作者資料庫」計畫的陳董事長，二○○○年總統大選後被延攬入閣，擔任文建會主委，而將此一計畫帶入文建會，納入政策施行。二○○一年底，文建會轄下之國立傳統藝術中心開始推動「台灣資深音樂工作者系列保存計畫」，初期擇定以二十位台灣資深音樂家為保存對象，呂泉生也是其中之一。我有幸被傳藝中心甄選為「呂泉生」主題的作者，但不知道

這算巧還是不巧,同一時間內,我手上竟有兩份題目相同的稿子。

其實這本書的完稿理應早於傳藝中心「台灣資深音樂工作者系列保存計畫」第一期之《呂泉生——以歌逐夢的人生》(該書收入【台灣音樂館:資深音樂家叢書】,二〇〇二年十二月由台北時報文化公司出版),只是當時我工作傾軋,而官方稿件的完稿時限極其嚴格,所以必須先放下已經寫了一大半的這本書,先趕傳藝中心的稿子,幸而這件事能取得白鷺鷥基金會的諒解,對此,我內心深感歉意。眼前這本書的內容,是依據二〇〇〇年完稿的《呂泉生先生訪問紀錄——一個台灣音樂家的口述歷史》,重新整理、再寫的,也包含筆者這若干年與呂老先生接觸所得。傳藝中心的《呂泉生——以歌逐夢的人生》亦是脫胎自這份稿子,但該書為套書,編輯上自有一套標準,與此書不同。

這份稿子寫成,最應感謝的人有兩位:第一位是提出這份撰稿計畫的前白鷺鷥文教基金會陳郁秀董事長,如果沒有她的重視與支持,我將無能完成此一計畫,她可說是此計畫案中居功至偉的人。另一位是呂泉生老先生。這幾年來,他花很多時間陪我談話,除了上述三次赴美訪問外,我們在電話中、海內外,有無數次的追訪與會面,終讓我有餘裕慢慢聽完他的自述。呂老先生的三個孩子——信也、惠也、玲兒,幾年來,一直把我當家人一樣對待,耐心陪我談天,應該好好致謝。

雖然過去十餘年間，台中縣立文化中心及文建會等機構都曾以呂泉生為主題，為他出過專書，但平心而論，這些出版品的直接或間接文獻基礎，多根據台灣文史專家莊永明先生一九八一至八二年間，發表在《音樂生活》月刊中之〈民族歌謠傳薪人——呂泉生的奮鬥人生〉一文。這段期間當然也有其他學者、記者訪問過呂泉生，但完整的訪錄，莊永明先生可謂第一人，我在圖書館蒐集訪談資料時，發現〈呂泉生的奮鬥人生〉這篇文章，對我事前準備幫助極大，這是前人功勞，在此不能不提。

白鷺鷥文教基金會派我訪問呂老先生，做他的口述歷史，在一定程度上，是做與莊先生當年相同的事，所不同者，莊先生的〈呂泉生的奮鬥人生〉，是將結果放在「台灣新音樂史」架構下撰寫，加入許多相關史料，來烘托呂泉生的歷史地位；而本文是依呂泉生的記憶流轉撰成，是一篇呂泉生的自述生命史。我原擬以口述歷史的形式結案，但如先前所說，該紀錄內容博雜，陳董事長才決定以連貫的生命史方式發表。我在這整個計畫過程中扮演的角色，是發問者、對話者，及事後的文字撰寫者。

我必須承認，為一個與自己生命時間交疊不長的人物作傳，確實很不容易，而我所寫的這部分，離「傳記」還有一段距離，至多，是一本傳記前的參考資料吧！在撰寫過程中，我儘可能站在呂老先生立場，訴說他告訴我的前因後果，但無論怎麼寫，一定都還有不足的地

方，這點，希望讀者多多指正、包涵。不過，聽呂老先生講他的人生故事時還真滿精采（如果第一次聽的話），希望能將這部分準確傳遞給讀者諸君。

■〈丟丟銅仔〉（宜蘭民謠，一九四二年採集，一九四三年改編）

火車行到　（伊都　阿妹伊踏稻　啊）磅空內，

磅空的水　（都　丟丟銅仔　伊都　阿妹伊踏稻　伊都）滴落來。

〈丟丟銅仔〉是呂泉生一九四二年在台北採集到的歌曲，亦是他採譜寫作期間留下最膾炙人口的歌謠。

呂泉生在東寶聲樂隊演出期間，對民謠產生很大興趣，有次東寶籌劃一齣以台灣為背景的故事──《燃燒的大地》，為凸顯故事背景，編曲擬在劇中穿插台灣民謠，遂由文藝部派遣渡邊武雄與北村滋章兩員，到台灣採集民謠。但渡邊、北村兩人抵達台灣時，正值台灣「禁鼓樂」時期，兩人在台灣各處都聽不到民謠，回東京時只好拿幾首在藝姐間裡聽到的曲子充數，並報告說：「台灣沒有民謠。」呂泉生聽到這樣的回答，心裡相當不服氣，他想，如果這次文藝部不是派兩個不懂台灣民謠的內地人，而是派台灣出身的他擔任這項工作，就不會空手而回了。有了這件事的刺激，埋下呂泉生日後回台灣採集民謠給日本人聽的願望。

一九四二年春，呂泉生收到家中來信，信中說明父親罹患重病，希望他能回家一趟，呂泉生遂向東寶請了長假，回台探望父親。四月二十日這天，呂泉生在基隆港下船後，先乘火車到台北，拜訪過放送局文藝部主任中山侑後，才回台中。因呂泉生與中山在東京有過一面之緣，呂泉生想先跟他打聲招呼。在放送局，透過中山侑的介紹，

呂泉生認識來此主持節目的台灣人宋非我。呂泉生因在東京就計畫好回到台灣要採集民謠，所以寒暄過後便請教

起宋非我：「聽過哪些台灣民謠？」「可不可以唱給我聽？」馬上做起民謠採集的工作。

宋非我說他會唱〈丟丟銅仔〉，呂泉生一聽大喜過望，兩人就坐在放送局前的階梯上，由宋非我清唱，呂泉生以

紙、筆記錄。呂泉生的相對音感相當不錯，採譜時不需要音叉或聲律樂器輔助，便能完成採譜。隔年厚生演劇研究

會成立，推出新劇《閹雞》時，由呂泉生負責編寫音樂，他便將〈丟丟銅仔〉一曲編入劇中，造成極大的轟動。

呂泉生改編〈丟丟銅仔〉這首歌，煞費一番苦心。宋非我唱給他聽的是單旋律，呂泉生卻要將它改編成多聲部

合唱，要如何安排音樂的進行，自要有番思量。但在作曲之前，最困擾呂泉生的不是其他，卻是歌詞中不斷出現的

「丟丟銅仔」與「a-me-i-ta-tiu」兩句。呂泉生的作曲觀是作曲前務求了解歌詞的背景，寫出吻合歌詞風格的音樂。

但因他不了解「丟丟銅仔」與「a-me-i-ta-tiu」的含意，所以遲遲無法下筆，為了要深入了解這兩句話的意涵，他透

過朋友介紹，專程到艋舺拜訪一位對台語歌謠有深厚理解的汪思明先生，向他請教「丟丟銅仔」與「a-me-i-ta-tiu」

的典故。

汪思明是一位文雅又博學的老先生，他對呂泉生這位從日本留學回來的音樂家相當尊重，據他的解釋，從這首

歌流傳之早，以及歌詞描寫火車經過「磅空」（山洞）的情景，認為〈丟丟銅仔〉應是一首發生在清朝劉銘傳修築鐵

道時期，流傳於宜蘭一地的民謠。

呂泉生接著問：「『丟丟銅仔』和『a-me-i-ta-tiu』，各是什麼意思？」汪思明逐一解釋：「丟丟銅仔」就是「丟

銅仔」，是一種賭具，也是一種賭博遊戲的名稱。玩「丟銅仔」的時候需有三枚能分辨正反的硬幣作骰子（這種硬幣

骰子便是「丟銅仔」），由賭客下注，和莊家互猜骰子的花色以論輸贏。至於「a-me-i-ta-tiu」，「a-me」是客家話「女孩

〔阿妹〕；「ta-tiu」是「踏稻」，整句話「阿妹伊踏稻」，形容的是秋收前，農家女孩在田裡踏稻，扭動身軀的情景。在秋收前，農人為防止尚未收成的稻穗被強風吹落，影響收成。由於不是很粗重的工作，通常由女孩去做便可，所以一到收成前，農村四處可見女孩在田裡踏稻的情形，就是「a-me-i-ta-tiu」的來源。

因為閩南語中沒有「阿妹」的叫法，所以他認為，這句話應該是發生在閩南、客家族群共居地區，農家女孩在田裡踏稻，會派人到田裡，將稻禾打叉，以防止稻穗被強風掃落，會派人到田裡，將稻禾打叉，從根頭處踏平，以防止稻穗被強風掃落，會派人到田裡，

對呂泉生來說，汪思明的解釋真是有趣極了。有了答案後，呂泉生就將這兩個故事揉在一起，開始構思〈丟丟銅仔〉的音樂設計。由於〈丟丟銅仔〉的旋律被民間視為「乞丐調」，呂泉生便以一個虛擬的乞丐為主角，透過乞丐一日之所見，做為樂曲故事的架構。首先，他將音樂設計成四段反覆的旋律：第一段描繪日出時，乞丐持竹筒敲出門，準備行乞，當他行經蘭陽平原上，見到農家女孩在田裡「踏稻」。由於蘭陽平原位處於群山之中，所以呂泉生設想，乞丐沿路敲竹筒鼓的聲音傳過平原，直至遠方山壁，折回後產生微弱的回音（Echo），隱喻蘭陽平原的空曠。第二大二段他想像乞丐出門行乞了一上午，時序進入正午時分，乞丐到了鐵道工寮邊，見到工寮裡的眾生百態：有人吃過飯後與大家聚在一起玩「丟銅仔」，有人累了睡午覺，嘴裡哼著無字歌。第三大段是午休過後，鐵道工人開工了，描寫蒸氣火車頭在鐵道上來回試走的情形。第四大段到了日落時分，乞丐結束一天在外的乞討，拖著疲倦的步履，蹣跚走回住處，此時，他手上拍打的竹筒鼓隨他身形愈遠，聲音愈來愈微弱。

有了這樣的劇情想像，呂泉生讓不算長的歌曲有了一個完整的故事空間，然後才開始編作音樂。〈丟丟銅仔〉剛改編完成的時候，他的好友陳泗治聽說他以「乞丐調」作歌，期期以為不可，認為這種不入流的曲調，怎可拿到音樂殿堂演唱？但呂泉生堅信曲調沒有高下貴賤的區別，只要歌詞沒問題、旋律編得好，就是好音

樂，所以堅持要公開發表。〈丟丟銅仔〉的旋律輕快而富特色，呂泉生以西洋手法編曲，獲得極佳效果，在《閹雞》換幕時演唱，緊緊抓住聽眾的耳朵，讓原本對民謠存有俚俗印象的聽眾產生「藝術化」的觀感，因此一經演唱便造成轟動。據呂泉生事後回憶，在《閹雞》首演當天，觀眾離開永樂座時，每人口中都哼著〈丟丟銅仔〉的旋律，全場不斷『丟』過來、『丟』過去，陷入一片高亢熱烈的情緒中。

戰後隨民謠演唱的解禁，呂泉生曾領導厚生合唱團多次將〈丟丟銅仔〉搬上舞台表演，獲得廣大迴響。到現在，這首歌不但在台灣一地家喻戶曉，亦廣受國內外作曲家、合唱團歡迎，或搬上舞台演出，或灌錄唱片發行，成為知名度最高的台灣民謠。

■〈妳是我心目中美麗薔薇〉（石川啄木原詩，呂泉生譯詞，一九四三年創作）

妳是我心目中美麗薔薇，
我想用白絹把妳包藏，
妳那動人的顏色還是透露出來，
隱約的春情叫我感到彷徨。
我用黑色袖子將妳籠罩，
那裡知道還是白費心機，
這花的醉人芬芳，

仍是傳播四方。

妳這難遮蓋神秘色彩，

是妳的熱血浮泛出來，

那藏不住的幽香隱隱的透露出來，

晶亮瑩的眼睛，是星星在閃爍。

我這無可掩飾熱烈心情，

是一盞微弱的火光，

願它的照耀能加上妳那純潔美麗。

〈妳是我心目中美麗薔薇〉是呂泉生一九四三年獻給他的未婚妻——蕭美完小姐的愛之歌。

一九四二年底，呂泉生回台定居，寄宿在台北山水亭老闆王井泉家中時，還是孤家寡人一個，但二十六、七歲的年紀在當時已老大不小，所以他的婚姻大事頗讓周遭朋友關心，但一切似乎冥冥中自有天意，就在大家都為他著急的當時，他的好友陳泗治、廖述寅，以及鋼琴老師陳信貞三人，竟都不約而同介紹同一對象給他認識，就是淡水中學駐校牧師蕭安居的六女——美完小姐。

呂泉生想起第一眼見到美完小姐的那一刻，心中還會砰砰亂跳，因為這位舉止優雅的小姐一眼看去，實在與他東京的女友重子太像了，尤其是神韻幾乎一模一樣，讓呂泉生心中不禁泛起似曾相識的感覺，直覺認定她一定是能

照顧他一輩子的女子。但在此同時，眾親友介紹的對象中，還包括一名妙齡的富家千金，可是呂泉生一心想在樂壇發展，他心中盤算，與其娶一個年齡、個性與自己相差太多的富家女，不如找一個能全心照顧自己、支持自己的女子，來得更為重要。兩相比較之下，他認為美完小姐才是適合他的人選，不過，為了尊重母親的感受，他還是將兩名女子的照片都寄回台中老家，請母親「面試」。

心有靈犀的母親收到他寄去的照片後，也是一眼就相中面善的美完，讓呂泉生十分開心。在兩人交往期間，呂泉生發現美完在寧靜的外表下，不僅心性堅強成熟，又善解人意，是個不可多得的賢淑女子，而且她的音樂造詣極為出色，琴彈得好，視譜練習、即席演奏也都有一定水準，讓他既驚又喜，至此，毫無保留地認為她就是他所要找的終身伴侶。由於兩人交往得十分順利，兩家人便擇定在一九四三年十一月三日，為他們訂婚，翌年一月十五日舉行結婚典禮。

訂婚後不久，呂泉生在家翻閱月前才在新高堂書店買的詩集，看到書中有一首日本早殤詩人石川啄木（1886-1912）的〈君が花〉（1902作），認為極適合用來譜曲，做為獻給新婚妻子的禮物。有了創作的標的與慾望後，呂泉生很快便將歌曲寫好。〈君が花〉是一首浪漫主義的現代詩歌，石川啄木寫這首詩的時候，年僅十七歲，他將鮮豔芬芳的薔薇比喻成一位氣質高雅的女性，並藉此表達心中愛意。詩作的原文如下（譯詞見前）：

〈君が花〉（收錄於石川啄木著《秋風高歌》雜詩十章）

君くれなゐの花薔薇、

白絹かけてつつめども、

色はほのかに透きにけり。
いかにやせむとまどひつつ、
墨染衣袖かへし
掩へどもいや高く
花の香りは溢れけり。

ああ秘めがたき色なれば、
煩にいのちの血ぞ熱り、
つつみかねたる香りゆゑ
瞳に星の香も浮きて、
伴はりがたき戀心、
熄えぬ火盞の火の息に
君が花をば染めにけれ。

此刻的呂泉生，與〈君が花〉的作者石川啄木有著相同的心情，他心中的美完小姐，便是歌詞中那朵無法遮掩芬芳的豔色薔薇，而他，是被薔薇芬芳吸引住的癡情少年，他將歌曲獻給未婚妻時，如其期盼，贏得佳人莫名的感動。這首歌首演是在一九四四年一月十六日，呂泉生與蕭美完兩人結婚典禮舉行後的翌日。兩人的婚禮在親友們的

全力襄助下，順利在宮前町（今中山北路）的神學校禮堂舉行，隔日，藝文界的好友們又在山水亭爲他倆舉行一場別開生面的新婚茶會，在好友們的簇擁下，呂泉生公開獻唱這首歌，由新娘美完小姐以風琴即席伴奏，博得現場觀眾一致喝采，傳爲佳話。

戰後呂泉生將日文歌詞譯成中文發表時，卻發生一段改名的插曲。原來在思想受限的時代，任何可能觸動統治者政治神經的字、詞，都不能公然出現在社會大眾面前。呂泉生原本將歌名譯成〈妳是我心目中紅色薔薇〉，但送審時遭審查者以「紅色」是共產黨的代表色，懷疑此曲有爲匪宣傳的嫌疑，故不予通過，後來呂泉生改以「美麗」兩字取代，才算過關。

「美麗」兩字放在歌名中，原本也是恰當，但不如與「白（絹）」、「墨（袖）」相對稱的「紅（薔薇）」字來得貼切。時代的氛圍若此，『美麗』薔薇」一詞也就沿用至今。在呂泉生的作品中，這是首極具個人紀念意義的優美歌曲，難得的是，在翻譯成中文之後，歌詞仍服貼地倚著旋律，無損呂泉生歌曲一貫流暢動人的特質。

■〈搖嬰仔歌〉（蕭安居作詞，盧雲生改寫，一九四五年創作）

嬰仔嬰嬰睏，一暝大一寸，
嬰仔嬰嬰惜，一暝大一尺。
搖子日落山，抱子金金看，
子是我心肝，驚你受風寒。
一點骨肉親，愈看愈心色，
暝時搖伊睏，天光抱來惜。
同是一樣子，那有兩心情，
查埔也著痛，查某也著成。

小漢土裡爬，大漢要讀冊，爲子欶學費，責任是咱的。
畢業做大事，拖磨無偌久，查埔娶媳婦，查某嫁丈夫。
痛子像黃金，成子消責任，養到你嫁娶，我才會放心。

〈搖嬰仔歌〉是呂泉生作於連天戰火中的一首歌。在呂泉生傳世的歌謠中，不少是有感而發的創作，但因爲寫情寫景深刻入裡，激發群眾的共鳴，所以廣受社會大眾喜愛，〈搖嬰仔歌〉正是其中代表。

這是一首創作於一九四五年六月初的歌曲，歌詞寫的是天下父母面對子女時的心情。呂泉生創作〈搖嬰仔歌〉的緣由，要上推這年三月，呂泉生的大兒子信也誕生時。信也一九四五年三月誕生於台北，正值二次世界大戰尾聲，台灣因是日本的殖民地，故不時遭遇盟軍炮火攻擊，台北上空常有美軍軍機轟炸，住在市區的居民多已遵照政府指示，「疏開」到鄉下、山區等人煙稀少的地區避難，沒有「疏開」的民眾，則需在聽見空襲警報起後，照規定戴上消防頭巾，到附近防空洞躲藏。有幾次夜裡，呂泉生夫婦聽見空襲警報聲大作，匆忙起身，抱起嬰兒就往防空洞跑，有一次兩人摸黑跑到半路，才發現手中抱的不是嬰兒，而僅是嬰兒的被褥，才又趕快再回家把兒子抱出來。對才剛生產完的美完來說，「跑空襲」實是件苦不堪言的差事。呂泉生見這樣下去不是辦法，妻兒都無法靜養，便決定將妻兒送回台中神岡老家，請母親代爲照顧，他本人則因爲工作的關係，必須留守台北。

就在將妻兒都送回神岡不久，五月三十一日，呂泉生在放送局上班時，聽到外面警報聲大作，便隨眾人離開建築物，朝防空洞方向移動。在此前不久，隔鄰皇民奉公會的呂君才在公園的木麻黃樹下挖好一個防空洞，邀他下次「跑空襲」時一起躲進去，所以此刻呂泉生不假思索便往該處跑去。沒想到才剛要進洞，擦身而過的另一同事顏春和

卻拉他一把，呂泉生就又隨顏春和跑到公園另一側的防空洞躲藏。

美軍這次空襲的炮火似乎特別猛烈，呂泉生躲在伸手不見五指的防空洞內，聽見外面爆炸聲此起彼落，一陣陣

天搖地動，彷如世界末日。這時，躲在防空洞裡的他，不由得擔心起自己的安危，就在這性命交關的時刻，他腦海

中唯一浮現的，只有老母、弱妻與幼子的面容，讓他深深體會到生離死別的痛苦。

在防空洞裡不知躲了多久，終於等到警報解除，呂泉生隨大家慢慢爬出防空洞，沒想到洞外的景象竟將他深深

震懾。映入眼簾的，是空襲後四處火海的慘狀——總督府的鐘樓被炸彈擊中，引燃熊熊大火，屋頂被燒掉一大片，

城內外也到處可見沖天的火光，而平日花木扶疏、幽靜美麗的台北公園，此刻正橫躺多具來不及躲進防空洞、慘遭

炸彈擊中的傷患與屍體，直如阿鼻地獄般可怖。呂泉生隨眾人救助完傷患後，拖著疲憊的身軀慢慢走回放送局，但

就在行經呂君挖鑿的防空洞前，他又再次經歷生命中至大無比的衝擊，嚇得呆立原地，久久說不出話來。原來該防

空洞上方正好命中一顆炸彈，將原地炸出一個既深又凹的大窟窿，他不禁慶幸，先前若不是顏春和君拉他一把，要

他到別處躲藏，這下就粉身碎骨於此了！經過這場災難，呂泉生益發體會到生命的可貴，及內心對家人深重的愛意。

在這種心情下，呂泉生心中升起一個強烈的願望——他想代替天下父母，寫一首能表達父母疼愛子女心情的歌

曲。寫作願望很強，但手中沒有適當的歌詞，呂泉生想起岳父蕭安居是個慈祥的老人，應該可以幫他的忙，就去岳父處

說明來意，懇求岳父為他寫一首〈搖子歌〉歌詞。蕭安居是個漢文先生，他說他從未替人寫過歌詞，不知道寫歌

詞要注意些什麼？呂泉生回答只要韻文便可，蕭牧師認為不難，便答應試試看，兩人相約隔天再來取詞。過兩天，

呂泉生又到岳父家，拿到岳父所寫的歌詞。蕭安居的歌詞是這樣寫的：

當時這首歌的歌名是〈搖子歌〉，一九四五年六月初，呂泉生在徵得放送局長富田嘉明的同意後，開始排練這首

清水的妻子數月前難產死亡，前不久，襁褓中的女兒又因營養不良夭折，這首歌讓清水想起他剛過世的妻女，忍不住悲從中來。

樣的歌？但他從呂泉生口中得知歌詞的含意時，卻不禁難過地伏在琴鍵上痛哭，看得呂泉生心中好不難過。原來語播音員，也是鋼琴家，他見到鋼琴上放一份樂譜，隨手拿起來彈奏，覺得旋律非常溫馨，就問呂泉生這是首什麼呂泉生只花兩天時間就譜完旋律與伴奏。這天晚上，他家來了一位訪客，是放送局的同事清水先生。清水是英

靈機一動，便將這段嵌入開頭，成為句首，再接上岳父的歌詞，成為〈搖嬰仔歌〉歌詞最初的相貌。

嬰仔嬰嬰睏，一暝大一寸，嬰仔嬰嬰惜，一暝大一尺。

呂泉生回到家中，不斷琢磨岳父的詞句，唸著唸著，想起小時候看嬸母們搖嬰兒入睡，嘴裡總是這麼唸：

畢業做大事，拖磨無偌久，查埔娶媳婦，查某嫁丈夫。

小漢土裡爬，大漢要讀冊，為子妝學費，責任是咱的。

同是一樣子，那有兩心情，查埔也著痛，查某也著成。

滿月抱出廳，斟酌甲號名，亦欲蒸油飯，送給親人食。

于是掌中珠，是要傳後嗣，生傳大宗族，萬族成做國。

曲子。他把歌譜拿給聲樂學生黃月蓮練習，加寫的小提琴助奏（Obbligato）請同音會的楊春火幫忙，鋼琴伴奏則由他的老搭檔陳清銀負責。六月十六日，〈搖子歌〉在台北放送局節目中首次發表，一首唱盡天下父母心聲的歌曲就這麼誕生了。

〈搖子歌〉發表後很受聽眾歡迎，但一九四六年某天，外省籍歌唱家葉葆懿女士在聽過這首歌後，建議呂泉生歌名不要用「搖子」，她說「搖子」的國語發音與北方人稱妓院的「窯子」同音，詞意不雅，最好換掉。呂泉生從善如流，接受對方的建議，將歌名改為〈搖籃歌〉。

一九五二年五月，呂泉生將〈搖籃歌〉投到《新選歌謠》月刊發表，接受評審的公評。雖然這首歌從發表到投稿已有一段時間，但評審中有人認為，「于是掌中珠，是要傳後嗣，生傳大宗族，萬族成做國」與「滿月抱出廳，斟酌餵油飯，亦欲蒸油飯，送給親人食」，這兩段歌詞不合時代潮流，故評審之一的盧雲生負責修正。盧雲生將這兩段歌詞改成：

搖子歌

搖子日落山，抱子金金看，子是我心肝，驚你受風寒。
一點骨肉親，愈看愈心色，暝時搖伊睏，天光抱來惜。

由於這樣寫，歌詞未完，他又加了一段收尾：

痛子像黃金，成子消責任，養到你嫁婆，我才會放心。

使之成為今天我們聽到的風貌。同年，台灣文化協進會合唱團演唱這首歌時，團員中有人向呂泉生表示，既然這是首台語歌，不妨就以台語的〈搖嬰仔歌〉來命名，比較順口、自然。呂泉生想想這個主意不壞，於是再度接納建議，修改歌名。至此，這首歌從內容到歌名，才算宣告底定。

〈搖嬰仔歌〉陪伴許多台灣父母渡過戰後艱難的哺育歲月，這首膾炙人口的歌曲，還曾被日本ＮＨＫ電台選為世界十大搖籃歌。時至今日，仍常有人以〈搖嬰仔歌〉的歌詞向呂泉生調侃：「台灣父母的搖籃歌要一直唱到子女嫁娶才能結束啊！」呂泉生因此打趣說：「這樣，台灣父母的責任也未免太重了一點。」

■〈杯底不可飼金魚〉（呂泉生作詞，一九四九年創作）

飲啦！杯底不可飼金魚，好漢剖腹來相見，

拚一步，爽快也值錢。

友的！杯底不可飼金魚，

興到食酒免揀時，情投意合上歡喜，杯底不可飼金魚。

朋友弟兄無議論，要哭要笑記在伊，

心情鬱卒若無透，等待何時咱的天。

啊，哈哈哈哈！醉落去！

杯底不可飼金魚，啊！

〈杯底不可飼金魚〉是呂泉生經歷國府接收、二二八事件後，深感本省籍與外省籍民眾間常存對立、仇視的情緒，而希望藉這首歌，表達他對大家既然生活在同一個島上，就應該捐棄成見、和平共存的願望。

一九四五年，國民政府接收台灣，一九四九年大陸赤化，國府遷台，在這段期間內，大量外省人口移入台灣，呂泉生因工作緣故，常有機會與外省同胞接觸、共事，從他們身上，他看過許多貪官污吏，也接觸到不少有為有守的知識分子，所以他覺得，外省人中有好人、也有壞人；本省人也一樣，這是人類社會的共通現象。不過自從一九四七年二二八事件發生後，他發現本省人與外省人之間的心結愈結愈深，對立的情況也愈來愈嚴重，認為這樣的現象很不好，所以想寫一首能表達人類和諧情感的歌曲，期勉大家不管來自何方，都要和睦相處。

呂泉生創作這首歌曲之前，曾聽過趙元任作曲的〈茶花女中飲酒歌〉，歌詞有一句：「天公造酒又造愛」深得呂泉生的心，所以他決定也要用台語寫一首像〈茶花女中飲酒歌〉一樣，情境活潑、又口語化的飲酒歌，以「酒」象徵「愛」，引喻他對人類和平共存的渴望。這時的呂泉生中文寫作能力已經進步很多，所以決定自己寫詞、作曲。

呂泉生想像：在一個酒酣耳熱的場景中，各式各樣人物熙來攘往，他希望這些人，都能坐下來好好喝一杯，彼此心中不要再有疙瘩，畢竟天底下還有什麼事情比和諧更值得我們珍惜。在這種心情下，他寫下「好漢剖腹來相見」的豪邁句子，暗喻立場不同的本省人、外省人，都應該捐棄成見，放開胸懷面對彼此，這才是「四海之內皆兄弟」的真義。這首歌的寓意雖然嚴肅，但由於它的歌詞淺白、曲調活潑，販夫走卒皆能琅琅上口，故極受市井階層歡迎，長久以來，「杯底不可飼金魚」一語深植人心，成為台灣「乾杯」的同義詞，是一首成功的台語飲酒歌。

這首歌首演於一九四九年四月十九日，由樂壇台籍精英組成的「台省音樂文化研究會」於中山堂舉行的第二屆演奏會中發表，呂泉生親自演唱，張彩湘鋼琴伴奏。「台省」是一支由台籍元老音樂家張福興（1888-1954）登高一

呼組成的團體，成員特色之一：全爲台籍青年；之二：都是高級知識分子，其中多位還都是留學日本、畢業於音樂

學校的專門音樂家，如彈鋼琴的高錦花、張彩湘、周遜寬、高慈美、柳麗峰、拉小提琴的張福興、李金土，唱歌的

呂泉生、陳暖玉、林善德、林秋錦、蔡江霖、黃演馨、廖素娟……等，皆爲樂界一時之選。但可惜這個興致勃勃，

以提供音樂家切磋技藝的愛樂小團體，在第二次演奏會舉行後，因政府實施戒嚴，管制集會，不得不停止活動，成

爲絕響。

「台省」舉辦的第一次演奏會呂泉生並沒有參加，但他從台後，在樂壇上一直是個紅人，因此「台省」有意邀

他加入陣容。第二次演奏會舉辦前，主辦人之一的張彩湘就專程前來呂家，邀呂泉生共襄盛舉。二人在商討曲目時，

呂泉生決定演唱義大利作曲家雷昂卡發洛（R. Leoncavallo, 1857-1919）歌劇《小丑》（I Pagliacci, 1892）中之〈序

曲〉（Prolog），張彩湘算算，如果呂泉生只唱《小丑》〈序曲〉的話，時間還夠，要他再準備一首，正巧這時呂泉生

剛寫完〈台語飲酒歌〉（即〈杯底不可飼金魚〉），準備找機會發表，他把譜拿給張彩湘看，張彩湘接過樂譜便即刻爲

他伴奏，試聽音樂效果。呂泉生在鋼琴前輕聲唱畢，張彩湘大表讚賞，決定音樂會當天，便由呂泉生演唱這兩首歌

曲。但過了兩天，性情溫吞的張彩湘卻面有難色地跑回來找呂泉生，告訴他研究會成員中，有人聽見呂泉生要用台

語唱飲酒歌，便講：「用台語唱醉酒歌，下流！」因而請求呂泉生顧及成員們的意見，更換曲目。不料此議大大激

怒了呂泉生。

呂泉生認爲，方言歌曲也是歌，只要是好音樂，用方言來唱又何妨，他沒想到，台灣音樂家中，竟有人眼中只

看得起歐洲音樂，卻看不起自己的音樂；以爲西洋古典歌曲才是高尚的藝術，自己的方言歌曲卻是下流的音樂……，

呂泉生越說越生氣，一口就回絕張彩湘要他更換曲目的提議，堅持「台省」成員中如有人瞧不起他的音樂，他就不

跟這些人同台演出！他不客氣回答：「如果唱台語歌曲下流，那你們就自己去唱上流的歌好了。」張彩湘拗不過呂泉生，只好趕忙騎上腳踏車，回去和研究會的成員商量看該怎麼辦。

後來，「台省」的成員決定退一步，請呂泉生先來會裡唱這首歌給大家聽，如果不錯，就排入節目中；如果不好，再否決也不遲。結果呂泉生依約來到研究會，唱完，台下你一言、我一語，結果為之改觀，大家都預言這首歌在音樂會當天一定能博得滿堂彩。果不其然，音樂會當天，呂泉生唱完此曲，台下馬上響起熱烈的掌聲，接著好評不斷。

不過在這場音樂會中，這首歌名不是叫〈杯底不可飼金魚〉，而是〈台語飲酒歌〉。因為事後有人告訴呂泉生，〈台語飲酒歌〉的名稱不夠直接，建議乾脆就改成〈杯底不可飼金魚〉，來得簡單又好記，呂泉生順勢採納意見。

這首歌曲流傳到今天，不但在市井小民口中傳誦，也是學習美聲唱法的聲樂家最愛演唱的台語歌曲之一，它以台灣民謠慣有的小三和弦為基調，配上合乎語言聲韻的旋律，成為一首通俗性與藝術性兼備的歌曲。據說呂泉生弟子林寬留學義大利時，在有「歌樂王國」美稱的義大利引吭高唱此曲時，雖然台下的義大利教授聽不懂歌詞，但都被這首歌鮮活的曲調吸引，引來滿座驚豔。由此可知，這首歌能流傳廣遠，不是沒有原因。

■〈阮若打開心內的門窗〉（一九五八年作，王昶雄詞）

阮若打開心內的門，就會看見五彩的春光，

雖然春天無久長，總會暫時消阮滿腹辛酸。

阮若打開心內的窗，就會看見青春的美夢。

雖然路途無希望，總會暫時消阮滿腹怨嘆。

青春美夢今何在？望你永遠在阮心內，

阮若打開心內的窗，就會看見青春的美夢，

阮若打開心內的門，就會看見故鄉的田園。

雖然路頭千里遠，總會暫時給阮思念想要返。

故鄉故鄉今何在？望你永遠在阮心內，

阮若打開心內的門，就會看見故鄉的田園，

阮若打開心內的窗，就會看見五彩的春光，

雖然人去樓也空，總會暫時給阮心頭輕鬆。

所愛的人今何在？望你永遠在阮心內，

阮若打開心內的窗，就會看見心愛彼的人。

阮若打開心內的門，就會看見心愛彼的人，

春光春光今何在？望你永遠在阮心內，

〈阮若打開心內的門窗〉是一首旋律與語意皆優美的歌曲，風格迥異於〈杯底不可飼金魚〉的爽朗活潑。這是呂泉生在榮星兒童合唱團成立之後翌年所寫的曲子，詞作者是他的老文友王昶雄先生（1916-2000）。

呂泉生創作這首歌的動機，源自於一天，他不經意見到一位年輕人因思鄉而暗自飲泣，引發他的惻隱之心，因而希望寫一首歌給有相同遭遇的人。呂泉生看到的年輕人為何因思鄉而哭泣，這事件的背景，要從一九四九年政府實施「三七五減租」、「公地放領」、「耕者有其田」等一連串的土地改革政策說起。

戰前台灣的農地多掌握在少數地主手中，擁有土地的地主只消將土地租給佃農耕作，待收成時收取佃租，便可輕鬆度日。但承租的佃農在繳完佃租之後，餘利極其微薄，使得沒有土地耕作的佃農長期以來，一直是經濟上的弱勢族群，社會也形成貧多富少、差距懸殊的貧困社會。國民政府為改善社會貧富的差距，提昇農村的生產力，於是規劃一連串的土地改革政策，透過政策徵收地主多餘的農地，轉讓給佃農耕作。佃農在購取屬於自己的土地後，生產意願大增，再加上農政單位技術指導，不經數年，台灣的農村經濟力即大幅提昇，使農村過剩勞動人力流向都會地區，進而促成台灣工商業社會的勃興。

一九五八年，在台灣各大都市裡，常可見到從中南部農村出來謀職的年輕人，社會上也不時瀰漫一股思鄉幽怨的情緒。有天，呂泉生和文友王昶雄聊天時，談到最近社會種種現象，呂泉生認為與其坐視不管，任由失意的風氣瀰漫社會，不如兩人聯手，你作詞、我作曲，合寫一首能安慰年輕人的歌，請他們不要灰心喪志，要振作精神，以開闊的心情面對未來。

王昶雄本名王榮生，是呂泉生在山水亭時期就認識的好友。他的本業是牙醫，但從年輕時就有當文學家的志願，所以白天在診所幫人治療牙病，晚上埋首於文學世界中，為自己的理想奮鬥。王昶雄在聽完呂泉生的提議後，欣然

表示願意承接這份有意義的工作。王昶雄回家後伏案苦思良久，偶然間看到門窗一開一闔，給他極大的靈感，終於順利將歌詞寫出。王昶雄藉門窗開闔的意象，比喻人心靈的開放與封閉，勉勵人若能將心靈的門（窗）打開，則可穿過幽暗，看見門（窗）外的美景。

此一巧妙的文字佳構極得呂泉生的歡心，更重要的是，這雖是兩人首次合作，但他發現王昶雄的文字不但乾淨、優美，淨唸時也能感覺到隱藏在聲韻中的旋律，實是可遇而不可求的合作夥伴，從此種下兩人「你詞我曲」的合作良緣。

〈阮若打開心內的門窗〉原本只是首為鼓舞離鄉背井的失意人的歌曲，但因它的詞意光明、意韻幽遠，歌詞中「田園」、「故鄉」、「春光」、「美夢」的美好鄉土想像，連帶成為許多出門在外、或有家歸不得的人思鄉時最佳的安慰曲。要知道，台灣在上一世紀民主運動風起雲湧的時代，不少民運人士被打入黑名單，流亡海外，飽嘗有家歸不得的痛苦。當他們思鄉時，唱一唱這首歌，鼓勵自己忍住悲痛，樂觀向前看，這首歌就這樣從台灣一路唱到海外，又從海外唱回台灣，伴隨台灣民主腳步的成長，融入台灣政治發展的歷史中。〈阮若打開心內的門窗〉訴諸普世價值的崇高理想性與因緣際會的傳唱過程，使它成為一九九六與二〇〇〇年，台灣第一、二屆民選總統就職音樂會上指定演唱的曲目，可看出經過漫長的歲月浸潤，這首歌的後續發展，早已超出王昶雄、呂泉生當年設想之外，成為台灣歌謠史上一首具有特殊歷史意涵、又流傳廣遠的美麗歌曲。

【附錄二】呂泉生歌樂作品表

■ 呂泉生的音樂作品

呂泉生的音樂創作至今為止，除從日本回台的第一年（一九四二），曾應台北放送局及同音會邀請，改編過數首器樂演奏曲外，餘均為歌樂曲。這批改編的器樂曲數量不多，且為嘗試之作，故作者本人未加以收藏，樂譜早在日治時期就都已佚失。一九四三年後，呂泉生因受聘領導合唱團，在樂譜不足的情形下，需頻頻寫作合唱譜，遂奠定其以歌樂為主的創作方向。本表僅將前述佚失的器樂曲以附錄形式（見【附表1-1】）列於表後，而不列於大項之中。

由於本表實際蒐羅到的樂曲全為歌樂，故標題不以「音樂作品」稱呼，而以「歌樂作品」表示。

呂泉生所寫的歌樂作品，主要是獨唱與合唱兩種型態，有創作也有改編，而合唱曲又依編制，分：同聲二部、同聲三部，與混聲四部三種。

■ 呂泉生樂譜的出版狀況

呂泉生的歌樂作品從二次大戰末起即漸漸在社會流傳。最早有台聲樂器行於一九四九、一九五〇年，為他出版《新撰歌曲》一、二集，五〇年代末期起，他所服務的榮星合唱團，及專營音樂書譜經銷的愛樂書店、全音樂譜出版社、樂韻出版社等，先後為他發行「兒童歌曲」、「民謠合唱」、「獨唱曲集」與「作品全集」等形式的樂譜。但經

過十數年，這些零星出版的樂譜逐漸售罄，呂泉生遂於八〇年代起，將手邊樂譜依照創作性質與演唱形式，逐一彙整、分類，再交由合作意願最高的樂韻出版社，出版完整的呂泉生歌曲集系列，一九八三年起，樂韻陸續出版《呂泉生歌曲集》之「兒童歌曲篇」、「新編合唱曲（同聲篇）」、「創作合唱曲（同聲篇）」、「獨唱曲」、「創作合唱曲（混聲篇）」五冊；九〇年後，為便於辨識，又在標題「呂泉生歌曲集」後加上編號（1至5）。

樂韻版的呂泉生歌曲集系列依序是：

《呂泉生歌曲集1：兒童歌曲篇》

《呂泉生歌曲集2：新編合唱曲（同聲篇）》

《呂泉生歌曲集3：創作合唱曲（同聲篇）》

《呂泉生歌曲集4：獨唱曲》

《呂泉生歌曲集5：創作合唱曲（混聲篇）》

這五冊《呂泉生歌曲集》，包羅呂泉生一九八六年以前手邊所有創作、改編的歌樂譜。

一九九二年，呂泉生為鼓勵對音樂素養富熱忱的新竹榮冠樂器行負責人陳榮盛，將他八六至九二年間的新作交由榮冠樂器行發行，希望對榮冠的經營有所幫助，榮冠發行的該冊歌譜名為：《呂泉生歌曲集：最新創作與合唱》。

自一九六〇年以來，呂泉生手上一直有份他為榮星合唱團改編、亦是他唯一一首由器樂曲改編為同聲三部合唱曲的樂譜──李斯特（F. Liszt）〈匈牙利狂想曲No.2〉。因該曲規模長大、演唱難度高，呂泉生遲遲沒有出版該份樂譜，二〇〇二年在樂韻出版社協助下，該曲付梓，且隨書附贈榮星合唱團一九七九年演唱該曲的實況錄音CD一張，是一一特例。

這七冊樂譜是呂泉生九二年以前手邊保存的所有作品。

■ 本表內容來源

本表內容來源主要有四：

（一）上述樂韻出版社與榮冠樂器行發行的七冊樂譜。

（二）筆者訪問蒐集，主要為呂泉生一九九二年以後新作、尚未付梓的作品。

（三）刊登於《新選歌謠》月刊，但未被收錄入呂泉生歌曲集系列者。

（四）部分刊登於《台灣之聲》月刊，但未被收錄入呂泉生歌曲集系列者。

第（一）、（二）項為呂泉生本人保存、認定的重要作品。第（三）項是他擔任《新選歌謠》評審時，以評審身分為投稿作品修飾、改編的樂曲，呂泉生在《新選歌謠》月刊投稿的完整作品，皆已被收錄入呂泉生歌曲集系列中，這部分未被收錄到的歌曲，多是他為投稿樂譜譜寫伴奏或編配和聲的協力小品，因稿件已發表，本表仍詳細蒐集。

第（四）項是呂泉生早期投稿在《台灣之聲》的樂曲，因成稿相當早，呂泉生自己沒有留下底稿，所以未被收錄入

■ 編輯與處理方式

第（一）項樂譜中。這是筆者從現有刊物中比對，篩選出被遺漏的作品。

呂泉生歌樂作品的數量相當龐大，要完整保存這些作品原稿，並不容易。由於他認為原稿字跡潦草，不利於閱讀、流傳，因此完成的稿子一旦交給專人工筆謄抄，呂泉生便捐棄原稿，只保留工筆謄抄的樂譜，故目前除尚未出版的稿件外，呂泉生其他手稿皆已不存。

呂泉生作曲時沒有註記年月日的習慣，且同一首歌曲，常有兩種、三種、甚至四種演唱型制，不同的型制孰先孰後？今已難考查。一九九四年台中縣立文化中心在出版《呂泉生的音樂世界》前，曾委託當時榮星合唱團的秘書洪綜穗小姐整理《呂泉生作品與出版一覽表》，由洪小姐親赴美國，向呂泉生詢問樂韻與榮冠發行的六冊《呂泉生歌曲集》，每一首曲子各在哪一年代完成，呂泉生憑記憶，逐一回覆創作年代，完成該份記錄。本表所列，一九二年以前作品之「初創年代」與「初編年代」兩項，乃直接參考自洪小姐所製之記錄。一九二年以後呂泉生在美所寫的樂曲，則為筆者向其請教而得。而若干筆者蒐集自一九六〇年以前期刊上刊登的呂泉生樂譜，如為呂老先生回憶所不能及之曲，則以期刊之出版年，做為該曲的寫作年代。

本表依作品寫作性質，分（一）創作作品，與（二）編作作品兩類，皆依作曲時間之先後排列。【附表1-1】與【附表1-2】分別是呂泉生的改編器樂曲，與呂泉生採譜樂曲與改編作品對照表，供讀者查閱。

附錄二　呂泉生歌樂作品表

277

歌　名	詞　者	初創年代	作品類型	資　料　來　源	備　註
〈看護助手の歌〉	（不詳）	1943	無伴奏／單旋律	筆者訪錄	
〈彰化郡歌〉	（不詳）	1943	無伴奏／單旋律	筆者訪錄	原譜佚失
〈彰化音頭〉	（不詳）	1943	無伴奏／單旋律	筆者訪錄	原譜佚失
〈妳是我心目中美麗薔薇〉	石川啄木詞 呂泉生譯	1943	獨唱 同聲三部	《呂泉生歌曲集4》 《呂泉生歌曲集3》	筆名居然 原譜佚失
〈採茶歌〉	王毓騵	1943	無伴奏／同聲四部 混聲四部	《呂泉生歌曲集3》 《呂泉生歌曲集5》	
〈小羊兒〉	盧雲生	1943	兒歌同聲二部	《呂泉生歌曲集1》	
〈秋菊〉	佐藤春夫詞 翁炳榮譯	1944	獨唱 同聲三部	《呂泉生歌曲集4》 《呂泉生歌曲集3》	
〈搖嬰仔歌〉	蕭安居原作 盧雲生改寫	1945	獨唱 獨唱與同聲三部	《呂泉生歌曲集4》 《呂泉生歌曲集3》	
〈謎語〉	小學課外讀本	1945	兒歌同聲二部	《呂泉生歌曲集1》	
〈三月來了〉	王毓騵	1946	混聲四部	《呂泉生歌曲集5》	
〈兒童進行曲〉	翁炳榮	1947	兒歌同聲二部	《呂泉生歌曲集3》	
〈兒童節歌〉	陳果夫	1947	獨唱	《台灣之聲》一九四七・四	

附錄二 呂泉生歌樂作品表

曲名	作詞者	年代	演唱形式	出處	備註
〈大夢〉	台中佛教會	1948	同聲三部	《呂泉生歌曲集3》	
〈天亮了日出了〉	呂泉生	1948	無伴奏／混聲四部	《呂泉生歌曲集5》	筆名田舍翁
〈農村酒歌〉	呂泉生	1948	混聲四部	《呂泉生歌曲集5》	筆名居然
〈杯底不可飼金魚〉	呂泉生	1949	獨唱 男聲四部	《呂泉生歌曲集4》	筆名居然
〈落大雨〉	游彌堅	1949	獨唱 同聲二部	《呂泉生歌曲集3》	
〈懷友〉	盧雲生	1951	同聲二部	《呂泉生歌曲集4》	
〈紅葉〉	張自英	1951	獨唱 同聲二部	《呂泉生歌曲集3》	
〈飛快（車）小姐〉	盧雲生	1951	混聲四部	《呂泉生歌曲集3》	
〈青天進行曲〉	盧雲生	1951	同聲三部	《呂泉生歌曲集5》	
〈月下營火〉	方火爐	1951	同聲三部	《呂泉生歌曲集3》	
〈鄉愁〉	盧雲生	1951	同聲二部輪唱	《呂泉生歌曲集4》	
〈低訴〉	蘇珊	1953	無伴奏／同聲三部／混聲四部	《呂泉生歌曲集5》	
〈孔子頌〉	楊雲萍	1953	同聲三部	《呂泉生歌曲集3》	
〈遊戲〉	游彌堅	1953	兒歌同聲三部	《呂泉生歌曲集1》	

曲名	作詞	年份	演唱形式	出處	備註
〈跳繩〉	游彌堅	1953	兒歌同聲二部	《呂泉生歌曲集1》	
〈擠油渣〉	游彌堅	1953	兒歌同聲二部	《呂泉生歌曲集1》	
〈剪拳布〉	游彌堅	1953	兒歌同聲二部	《呂泉生歌曲集1》	
〈狼和小孩〉	國校一年級課本韻文	1953	兒歌同聲二部	《呂泉生歌曲集1》	
〈登山歌〉	楊雲萍	1953	兒歌	《新選歌謠》19	
〈講究衛生最重要〉	宜源	1953	獨唱	《新選歌謠》20	
〈進！進！進！〉（詩集《聖地》中進行曲）	張自英	1954	獨唱	《新選歌謠》28	
〈有恆歌〉	採自軍中雜誌	1954	同聲三部	《呂泉生歌曲集3》	
〈遊子吟〉	孟郊	1954	混聲四部／同聲四部／獨唱與同聲三部／獨唱	《呂泉生歌曲集5》《呂泉生歌曲集4》《呂泉生歌曲集3》《呂泉生歌曲集3》	
〈將進酒〉	李白	1954	獨唱	《呂泉生歌曲集3》	
〈明日歌〉	錢鶴灘	1954	獨唱／同聲三部	《呂泉生歌曲集4》《呂泉生歌曲集5》	
〈鉛筆〉	呂泉生	1954	兒歌同聲二部	《呂泉生歌曲集1》	筆名田舍翁
〈馬兒〉	游彌堅	1954	兒歌同聲二部	《呂泉生歌曲集1》	
〈小鴿子〉	游彌堅	1954	兒歌同聲二部	《呂泉生歌曲集1》	

曲名	作詞	年代	編制	出處	備註
〈大好天〉	游彌堅	1955	兒歌同聲二部	《呂泉生歌曲集》1	
〈搖啊搖〉	課本韻文	1955	兒歌同聲二部	《呂泉生歌曲集》1	
〈小小司馬光〉	楊雲萍	1955	兒歌同聲二部	《呂泉生歌曲集》1	
〈村居小唱〉	楊雲萍	1955	獨唱	《呂泉生歌曲集》4	
〈蘭〉	沈心工	1956	獨唱	《呂泉生歌曲集》4	
〈過端午〉	謝新發	1956	獨唱	《新選歌謠》53	
〈不知名的鳥兒〉	鍾梅音	1956	同聲二部	《呂泉生歌曲集》3	一九九八年增加獨唱花腔版本
〈秋思〉	王健	1956	獨唱	《呂泉生歌曲集》4	
〈漁父辭〉	屈原	1956	混聲四部	《呂泉生歌曲集》5	
〈青蛙〉	柳哥	1956	兒歌同聲二部	《呂泉生歌曲集》1	
〈掃墓〉	周伯陽	1956	兒歌同聲二部	《呂泉生歌曲集》1	
〈螢火蟲〉	課本韻文	1956	兒歌同聲三部	《呂泉生歌曲集》4	
〈檬果〉	楊雲萍	1956	獨唱	《呂泉生歌曲集》4	
〈浪淘沙〉	韋瀚章	1956	獨唱	《呂泉生歌曲集》4	
〈搖籃歌〉（客家調）	游彌堅	1957	同聲三部	《呂泉生歌曲集》3	

歌名	作詞	年代	演唱形式	出處
〈薔薇花影〉	余光中	1957	無伴奏／同聲三部	《呂泉生歌曲集3》
〈臉蛋兒發紅心裡笑〉	李鵬遠	1957	無伴奏／混聲四部	《呂泉生歌曲集5》
〈蟬〉	王毓騵	1957	同聲二部	《呂泉生歌曲集3》
〈植樹〉	國校三年級課本韻文	1957	獨唱	《新選歌謠》63
〈新月〉	曉星	1957	兒歌同聲二部	《呂泉生歌曲集1》
〈愚公〉	課本韻文	1957	兒歌同聲三部	《呂泉生歌曲集1》
〈法蘭西洋娃娃〉	周伯陽	1957	兒歌同聲二部	《呂泉生歌曲集1》
〈愉快的歌聲〉	王毓騵	1958	混聲四部	《呂泉生歌曲集5》
〈沙喲哪拉〉	徐志摩	1958	獨唱	《呂泉生歌曲集4》
〈小狗眞淘氣〉	游彌堅	1958	兒歌同聲二部	《呂泉生歌曲集1》
〈太陽下去了〉	游彌堅	1958	兒歌同聲三部	《呂泉生歌曲集1》
〈放假回家去〉	游彌堅	1958	兒歌同聲二部	《呂泉生歌曲集1》
〈銀葫蘆・金葫蘆〉	楊雲萍	1958	兒歌同聲二部	《呂泉生歌曲集4》
〈逍遙人〉	白居易	1958	獨唱	《呂泉生歌曲集1》
〈阮若打開心內的門窗〉	王昶雄	1958	混聲四部	《呂泉生歌曲集5》
〈長頸鹿〉	周伯陽	1958	兒歌同聲二部	《呂泉生歌曲集1》
〈春曉〉	孟浩然	1958	獨唱	《呂泉生歌曲集4》

曲名	作詞	年代	編制	出處	備註
〈珍妮的辮子〉	余光中	1958	無伴奏／同聲三部	《呂泉生歌曲集3》	
〈兩隻蜻蜓〉	課外讀本	1958	無伴奏／混聲四部	《呂泉生歌曲集5》	
〈新年歌〉	呂泉生	1958	兒歌同聲二部	《呂泉生歌曲集1》	
〈總是我不著〉	楊雲萍	1958	混聲四部	《呂泉生歌曲集5》	筆名居然
〈青海青〉	羅家倫	1960	同聲三部	《呂泉生歌曲集3》	
〈和風〉	俊中	1960	無伴奏／混聲四部	《呂泉生歌曲集5》	
〈秋風歌〉	漢武帝	1961	無伴奏／同聲三部	《呂泉生歌曲集3》	
〈意志〉	李鼎益	1961	無伴奏／混聲四部	《呂泉生歌曲集4》	
〈秋夜月〉	劉基	1961	獨唱	《呂泉生歌曲集5》	
〈夜思〉	成功大學毛毛	1961	無伴奏／同聲三部	《呂泉生歌曲集5》	
〈明月〉	陳滿盈	1961	獨唱	《呂泉生歌曲集3》	
〈我有一份懷念〉	崔菱	1962	同聲三部	《呂泉生歌曲集3》	
〈幸福如我〉	崔菱	1962	同聲四部	《呂泉生歌曲集4》	
〈絕代佳人〉	李延年	1963	同聲二部／獨唱	《呂泉生歌曲集3》	

〈墾荒〉	金銘	1963	獨唱／同聲三部	《呂泉生歌曲集4》	
〈常常在靜夜裡〉	鄭百因	1963	無伴奏／同聲三部	《呂泉生歌曲集3》	
〈失落的夢〉	王昶雄	1963	無伴奏／混聲四部	《呂泉生歌曲集5》	
〈這種事不能隨便說〉	黃家燕	1963	同聲三部	《呂泉生歌曲集3》	
〈月出歌〉	《詩經》	1963	混聲四部	《呂泉生歌曲集5》	
〈大風歌〉	劉邦	1963	男聲四部	《呂泉生歌曲集3》	
〈白髮嘆〉	白居易	1963	獨唱	《呂泉生歌曲集4》	
〈旅行〉	梅耐寒	1963	同聲二部	《呂泉生歌曲集》	
〈長相思〉	李後主	1963	無伴奏／同聲四部	《呂泉生歌曲集5》	
〈征人別離歌〉	張易譯詞	1965	同聲四部／男聲四部	《呂泉生歌曲集3》	譜誤註蕭而化詞
〈向著光明走〉	崔菱	1965	混聲四部	《呂泉生歌曲集5》	
〈如花的友情〉	崔菱	1965	無伴奏／同聲四部	《呂泉生歌曲集3》	
〈別嘆息別煩惱〉	崔菱	1965	無伴奏／混聲四部	《呂泉生歌曲集5》	

〈春花秋月何時了〉	李煜	1965	獨唱	《呂泉生歌曲集4》	
〈林花謝了春紅太匆匆〉	李煜	1965	獨唱	《呂泉生歌曲集4》	
〈醉鄉路穩宜頻到〉	李煜	1965	獨唱	《呂泉生歌曲集4》	
〈高山薔薇開處〉	蕭而化譯詞	1966	無伴奏／混聲四部	《呂泉生歌曲集5》	
〈相思〉	游彌堅	1966	無伴奏／混聲四部	《呂泉生歌曲集5》《呂泉生歌曲集3》	
〈我愛中華〉	呂泉生	1967	同聲三部	《呂泉生歌曲集》	
〈也是微雲〉	胡適	1968	無伴奏／同聲四部	《呂泉生歌曲集5》	
〈悲傷夜曲〉	瓊瑤	1969	同聲二部	《呂泉生歌曲集3》	
〈請把你的窗兒開〉	瓊瑤	1969	同聲四部	《呂泉生歌曲集3》	
〈無題〉	李商隱	1969	獨唱	《呂泉生歌曲集4》	
〈大家來工作〉	莊奴	1970	同聲二部	《呂泉生歌曲集3》	
〈雨夜的小徑〉	王昶雄	1970	混聲四部	《呂泉生歌曲集4》	
〈我愛媽媽〉	呂泉生	1970	獨唱／同聲四部	《呂泉生歌曲集3》《呂泉生歌曲集4》筆者訪錄	一九九七年作
〈望江南〉	李後主	1971	同聲二部	《呂泉生歌曲集3》	

歌名	作詞	年代	演唱形式	出處	備註
〈你和我〉	謝鵬雄	1971	同聲二部	《呂泉生歌曲集3》	
〈初月〉	杜甫	1971	獨唱	《呂泉生歌曲集4》	
〈歌聲友情智慧〉	王昶雄	1971	同聲三部	《呂泉生歌曲集1》	音樂相同
〈智慧友情歌聲〉	王昶雄	1971	同聲三部	《呂泉生歌曲集5》	歌名不一
〈黑霧〉	許建吾	1971	獨唱	《呂泉生歌曲集4》	
〈安魂歌〉	王昶雄	1971	混聲四部	《呂泉生歌曲集5》	
〈家庭主婦〉	王昶雄	1972	同聲二部	《呂泉生歌曲集3》	
〈雄雉歌〉	《詩經》	1973	同聲三部	《呂泉生歌曲集3》	
〈陽光帶來幸福〉	慎芝	1973	同聲三部	《呂泉生歌曲集3》	
〈薄暮〉	戴宗良	1973	無伴奏／同聲四部	《呂泉生歌曲集5》	
〈海鷗〉	謝鵬雄	1974	同聲二部	《呂泉生歌曲集3》	
〈蒲公英〉	王文山	1974	同聲二部	《呂泉生歌曲集3》	
〈關雎〉	《詩經》	1974	無伴奏／混聲四部	《呂泉生歌曲集5》	
〈懷〉	曉霧	1974	無伴奏／男聲四部	《呂泉生歌曲集5》	
〈駱駝〉	王文山	1974	獨唱	《呂泉生歌曲集4》	

曲名	作詞者	年份	演唱形式	出處	備註
〈雨夜吟〉	王文山	1974	獨唱／同聲二部／同聲三部	《呂泉生歌曲集4》／《呂泉生歌曲集5》／《呂泉生歌曲集3》	
〈爬山〉	王文山	1974	獨唱與混聲四部	《呂泉生歌曲集》	
〈狂想歌〉	王文山	1975	同聲二部	《呂泉生歌曲集4》	
〈今天最開懷〉	王文山	1975	無伴奏／同聲四部	《呂泉生歌曲集3》	
〈奇怪〉	王文山	1975	同聲三部	筆者訪錄	一九九二年作
〈大豆頌〉	王文山	1975	獨唱	《呂泉生歌曲集3》	
〈爲富不仁〉	王文山	1975	混聲四部	《呂泉生歌曲集4》	
〈合家歡〉	王昶雄	1975	同聲四部	《呂泉生歌曲集3》	
〈郊遊〉	王毓騵	1975	同聲三部	《呂泉生歌曲集3》	
〈幹幹幹〉	王文山	1976	同聲三部	《呂泉生歌曲集》	
〈有志者〉	王文山	1976	無伴奏／同聲四部	《呂泉生歌曲集3》	
〈鹿鳴篇〉	《詩經》	1976	獨唱	《呂泉生歌曲集3》	
〈女員工之歌〉	呂泉生	1976	同聲四部	《呂泉生歌曲集4》	
〈菩薩蠻〉	王文山	1976	獨唱	《呂泉生歌曲集4》	
〈思へ出は〉	吳建堂	1976	獨唱	《呂泉生歌曲集》	

曲名	作詞	年代	形式	出處
〈灑脫愉快一擔挑〉	王文山	1977	獨唱	《呂泉生歌曲集4》
〈行徑〉	王文山	1977	同聲二部	《呂泉生歌曲集3》
〈是是非非〉	王文山	1977	同聲三部	《呂泉生歌曲集3》
〈離別歌〉	王文山	1977	無伴奏／同聲四部	《呂泉生歌曲集3》
〈歸家〉	杜牧	1978	無伴奏／混聲四部	《呂泉生歌曲集5》
〈盛夏新鉤月〉	王文山	1978	無伴奏／同聲三部	《呂泉生歌曲集3》
〈天地一沙鷗〉	王文山	1978	無伴奏／同聲四部	《呂泉生歌曲集3》
〈海倫凱勒〉	王文山	1978	獨唱／兒歌同聲二部／同聲四部／混聲四部	《呂泉生歌曲集5》《呂泉生歌曲集1》
〈彫刻於心上〉	弦橋	1979	無伴奏／混聲四部	《呂泉生歌曲集5》
〈慈母頌〉	劉英傑	1979	無伴奏／同聲四部	《呂泉生歌曲集4》
〈蓮花〉	王昶雄	1980	同聲二部	《呂泉生歌曲集3》
〈心願〉	高準	1980	獨唱	《呂泉生歌曲集3》
〈呼喚〉	余光中	1980	獨唱與混聲四部	《呂泉生歌曲集5》

曲名	作詞	年代	編制	出處	備註
〈誰的心沒受過傷〉	陳榮	1981	獨唱	《呂泉生歌曲集》4	
〈我要飛向長空〉	向明	1981	同聲二部	《呂泉生歌曲集》	
〈長巷花傘〉	王大空	1982	同聲三部	《呂泉生歌曲集》3	
〈祖母愛唱歌〉	王昶雄	1982	無伴奏／同聲三部	《呂泉生歌曲集》3	
〈去罷〉	徐志摩	1983	同聲二部	《呂泉生歌曲集》3	
〈回憶〉	鄧禹平	1983	獨唱／同聲三部／混聲四部	《呂泉生歌曲集》4／《呂泉生歌曲集》3／《呂泉生歌曲集》5	
〈聖誕節〉	Michael Yang	1983	同聲三部	《呂泉生歌曲集》4	
〈五月康乃馨〉	呂泉生	1984	獨唱與長笛助奏	《呂泉生歌曲集》	
〈中華兒女頌〉	王昶雄	1984	同聲三部／混聲四部	《呂泉生歌曲集》3／《呂泉生歌曲集》5	
〈故鄉〉	劉國定	1985	獨唱／同聲二部	《呂泉生歌曲集》4／《呂泉生歌曲集》3	
〈親恩〉	傅林統	1985	同聲二部	《呂泉生歌曲集》4	
〈我愛台灣的老家〉	王昶雄	1986	獨唱／同聲二部	《呂泉生歌曲集》4／《呂泉生歌曲集》3	國語歌詞／國語歌詞
〈我愛台灣的故鄉〉	王昶雄	1986	同聲二部	《呂泉生歌曲集》5	閩語歌詞
〈哈仙達海茲的查利〉	呂泉生	1986	混聲四部	《呂泉生歌曲集》	
〈結〉	王昶雄	1986	獨唱	《呂泉生歌曲集》	
〈媽祖誕生歌〉	黃瑩	1986	同聲二部	《呂泉生歌曲集》	

曲名	作詞者	年代	形式	出處	備註
〈美安卡之歌〉	呂泉生	1987	同聲二部	《呂泉生歌曲集》	
〈林旺之歌〉	王昶雄	1987	同聲二部	《呂泉生歌曲集》	
〈台北—東京〉	呂泉生	1987	同聲三部	《呂泉生歌曲集》	一九九四修改
〈As Soon As It's Fall〉	Aileen Fisher	1988	同聲三部	《呂泉生歌曲集》	
〈相守〉	詹益川	1988	二重唱	《呂泉生歌曲集》	
〈把心靈的門窗打開〉	王昶雄	1990	同聲三部	《呂泉生歌曲集》	
〈我的爸爸〉	呂泉生	1990	同聲三部	《呂泉生歌曲集》	
〈校園懷思〉	策比匠	1990	同聲二部	《呂泉生歌曲集》	
〈Sleep Baby Sleep〉	Aileen Fisher	1991	同聲三部	《呂泉生歌曲集》	
〈囚人搖籃歌〉	江蓋世	1992	獨唱	《呂泉生歌曲集》	一九九八修改
〈老師！祝福您〉	李怡慧	1992	同聲四部	《呂泉生歌曲集》	
〈那是一定沒有錯〉	林玲	1992	同聲三部	筆者訪錄	尚未出版
〈如意〉	（不詳）	1993	獨唱	筆者訪錄	尚未出版
〈臭臭的可樂〉	（不詳）	1993	同聲三部	筆者訪錄	尚未出版
〈The Moon〉	（不詳）	1993	二部卡農	筆者訪錄	尚未出版
〈星星與貝殼〉	鄭春華	1993	混聲四部	筆者訪錄	尚未出版
〈祝您金婚〉	呂泉生	1994	獨唱與同聲三部	筆者訪錄	尚未出版
〈A Fresh Star in Victoria Woods Friendly Surroundings〉	Tobie McGriff	1995	同聲三部	筆者訪錄	尚未出版

曲名	作詞	年代	演唱形式	出處	備註
〈黑黑的雲臭臭的水〉	陳耀元	1995	混聲四部	筆者訪錄	尚未出版
〈The Moon Celtic Child's Saying〉	（不詳）	1995	輪唱	筆者訪錄	尚未出版
〈中國情人節短詩——但願能夠再娶妳〉	周瑜棠	1995	獨唱	筆者訪錄	尚未出版
〈Walking by the Potomac River〉	蕭永眞	1997	二部合唱	筆者訪錄	9月25日作，尚未出版
〈郭綜合醫院院歌〉	呂泉生	1998	混聲四部	筆者訪錄	9月完成，尚未出版
〈震災安魂曲〉	張成勳	1999	混聲四部	筆者訪錄	尚未出版
〈我愛溫哥華〉	鹿耳門漁夫	2001	混聲四部	筆者訪錄	尚未出版
〈燕子築新巢〉	馬景賢	2002	獨唱	筆者訪錄	尚未出版
〈愛〉	蘇石平譯 阪本越郎作	2002	獨唱	筆者訪錄	4月12日完稿，尚未出版
〈春天〉	許庭媛	2002	獨唱	筆者訪錄	3月23日完稿，尚未出版
〈猜猜看一個字〉	（不詳）	2002	二部合唱	《呂泉生歌曲集》	尚未出版
〈台灣眞是好寶島〉	郭清標	不詳	混聲四部	《呂泉生歌曲集5》	
〈中華兒女氣如虹〉	鄭傳叔	不詳	混聲四部	《呂泉生歌曲集5》	
〈再見！榮星！〉	呂泉生	不詳	同聲三部	《呂泉生歌曲集》	
〈祝福你們〉	呂泉生	不詳	同聲三部	《呂泉生歌曲集》	賀鋼琴家朱象泰結婚作
〈國旗飄飄〉	周春堤	不詳	同聲三部	《呂泉生歌曲集》	

改編歌名	原詞曲作者	初創年代	改編類型	資料來源	備註
〈一隻鳥仔哮救救〉	嘉義民謠	1943	獨唱／同聲三部	《呂泉生歌曲集4》	
〈六月田水〉	嘉義民謠	1943	無伴奏／混聲四部	《呂泉生歌曲集5》	
〈丟丟銅仔〉	宜蘭民謠	1943	無伴奏／混聲四部	《呂泉生歌曲集3》	
〈等待〉	台灣歌仔戲哭調／呂泉生詞	1947	獨唱	不詳	筆名居然
〈邀遊〉	台灣日月潭古謠（邵族歌謠）	1948	無伴奏／同聲三部	《呂泉生歌曲集2》	
〈快樂的聚會〉	水社（族）民歌（邵族歌謠）	1948	混聲四部	《呂泉生歌曲集5》	
〈如花美麗的姑娘〉	烏來山地民歌	1948	同聲三部	《呂泉生歌曲集2》	
〈美麗的角板山〉	角板山山地民歌／翁炳榮配詞	1948	混聲四部	《呂泉生歌曲集2》	
〈粟祭〉	台灣知本社民歌	1949	同聲三部	《呂泉生歌曲集2》	
〈採蓮謠〉	韋瀚章詞／劉雪庵曲	1949	同聲二部	《呂泉生歌曲集2》	

曲名	作詞／作曲	年代	形式	出處	備註
〈露營〉	美國民歌／王毓騵配詞	1951	同聲二部	《呂泉生歌曲集2》	
〈鐘聲〉	Mozart原作／游彌堅配詞	1951	同聲二部	《呂泉生歌曲集2》	
〈神祕的森林〉	德國民歌／方火爐配詞	1951	同聲二部	《呂泉生歌曲集2》	
〈吊床〉（Hammock）	宋金印譯詞／曹賜土作曲／呂泉生伴奏	1952	獨唱	《新選歌謠》9	
〈明月照江頭〉	燕秋作詞／曹賜土作曲／呂泉生伴奏	1952	獨唱	《新選歌謠》12	筆名起立
〈學唱歌〉	蕭而化作詞／呂泉生編曲	1953	獨唱	《新選歌謠》14	
〈木瓜〉	呂泉生伴奏	1953	獨唱	《新選歌謠》17	筆名起立
〈螞蟻王！螞蟻王！〉	蕭璧珠作曲／呂泉生伴奏	1953	獨唱	《新選歌謠》19	筆名起立
〈太陽告訴我〉	周伯陽作詞／蘇春濤作曲／	1953	獨唱	《新選歌謠》19	
〈約斯蘭催眠歌〉	廖年賦曲／呂泉生伴奏	1953	獨唱	《新選歌謠》20	筆名鐵生
〈策路歌〉	蕭而化配詞／B. Golard作曲／呂泉生和聲	1953	獨唱	《新選歌謠》22	
〈農村四季〉	張秉智曲／呂泉生改編	1953	獨唱	《新選歌謠》21	
〈黃鶴樓〉	龍江編詞／楊兆禎曲	1954	獨唱	《新選歌謠》27	
〈咖里飯〉（童子軍露營歌）	崔灝詩／陳明律曲／呂泉生和聲	1954	獨唱	《新選歌謠》28	筆名鐵生
〈荷包蛋〉（童子軍露營歌）	宜源配詞／呂泉生編曲	1954	獨唱	《新選歌謠》29	筆名鐵生

曲名	作詞／作曲	年代	演唱形式	出處	備註
〈大家歡笑〉	王毓騵配詞／呂泉生編曲	1954	獨唱	《新選歌謠》29	筆名起立
〈小蜜蜂〉	作詞不詳／黃昭雄曲	1954	兒歌同聲二部	《呂泉生歌曲集1》	筆名明秋
〈小白鵝〉	黃昭雄曲／呂泉生伴奏	1954	獨唱	《新選歌謠》36	筆名明秋
〈快樂小魚〉	黃昭雄曲／呂泉生伴奏	1954	獨唱	《新選歌謠》36	筆名明秋
〈爬山〉（關西情歌）	台灣客家民謠／呂泉生編曲／王毓騵配詞	1954	同聲三部	《呂泉生歌曲集2》	
〈思故鄉〉	黃昭雄曲	1954	同聲三部	《呂泉生歌曲集2》	
〈春天好〉	黃昭雄曲	1954	同聲三部	《呂泉生歌曲集2》	
〈母親！妳真偉大〉（表演歌）	作者佚名／王毓騵配詞	1954	同聲二部	《呂泉生歌曲集2》	
〈農夫歌〉（表演歌）	陳波堂曲	1955	獨唱	《新選歌謠》39	
〈保健歌〉	陳波堂曲	1955	獨唱	《新選歌謠》39	
〈春在招呼你〉	法國民歌／盧雲生配詞	1955	獨唱	《新選歌謠》40	
〈踏青歌〉	陳波堂曲	1955	獨唱	《新選歌謠》40	
〈初夏〉	林世凱曲	1955	獨唱	《新選歌謠》42	
〈搖籃曲〉	楊兆禎曲	1955	獨唱	《新選歌謠》43	
〈風來了〉	國常第一冊第二十三課／林福裕曲	1955	獨唱	《新選歌謠》43	
〈江水流〉	潘鵬曲	1955	獨唱	《新選歌謠》44	
〈秋風清〉	李白詞／張邦彥曲	1955	獨唱	《新選歌謠》45	

歌曲	作曲／作詞	年份	編制	出處	備註
〈送征衣〉	張誠益曲	1955	獨唱	《新選歌謠》45	
〈來舞蹈〉	俞磊曲	1955	獨唱	《新選歌謠》48	
〈童謠〉	陳石松曲	1955	兒歌同聲二部	《呂泉生歌曲集1》	
〈小鳥窩〉	俞磊曲	1955	兒歌同聲二部	《呂泉生歌曲集1》	
〈農家好〉	楊兆禎曲	1955	同聲二部	《呂泉生歌曲集2》	
〈阿里嵐〉	韓國民謠／游彌堅填詞	1955	同聲二部	《呂泉生歌曲集2》	
〈戰友〉	瑞士民謠／王毓騵填詞	1955	同聲三部	《呂泉生歌曲集2》	
〈王老先生有塊地〉	美國民歌	1955	同聲三部	《呂泉生歌曲集2》	
〈阿爾布士登山歌〉	瑞士民歌／游彌堅譯詞	1955	同聲三部	《呂泉生歌曲集2》	
〈教我如何不想她〉	劉半農詞／趙元任曲／呂泉生伴奏	1955	獨唱	《新選歌謠》49	
〈灰老鼠〉	蘇更生詞／照星曲	1956	獨唱	《新選歌謠》49	
〈山村姑娘〉	義大利民謠／游彌堅譯詞	1956	女聲三部合唱	《新選歌謠》51	
〈春遊好〉	俞磊曲	1956	獨唱	《新選歌謠》52	
〈搖籃歌〉	周學譜譯詞／Schubert曲	1956	獨唱	《新選歌謠》57	
〈小狗〉	李景臣曲	1956	獨唱	《新選歌謠》60	
〈小星星〉	朱西湖曲	1956	獨唱	《新選歌謠》60	
〈探茶謠〉	劉克爾旋律／呂泉生編曲	1956	獨唱	《呂泉生歌曲集4》	
〈山腰上的家〉	美國牧童歌謠／呂泉生編曲	1956	混聲四部	《呂泉生歌曲集5》	
〈快布穀〉	陳世凱曲／呂泉生編曲	1956	同聲二部	《呂泉生歌曲集2》	筆名明秋

曲名	詞曲作者	年代	演唱形式	出處	備註
〈迎春〉	Mozart曲／華秋蘋配詞／呂泉生編曲	1956	同聲二部	《呂泉生歌曲集2》	筆名明秋
〈新春舞曲〉	Weber曲／王毓騵配詞	1956	同聲二部	《呂泉生歌曲集2》	
〈斑鳩呼友〉	德國童謠／游彌堅配詞	1956	同聲二部	《呂泉生歌曲集2》	
〈異鄉寒夜曲〉	韓國民謠	1956	同聲二部	《呂泉生歌曲集2》	
〈可憐的小麻雀〉	美國童謠／游彌堅配詞	1956	同聲二部	《呂泉生歌曲集2》	
〈西北風〉	德國民謠	1956	同聲二部	《呂泉生歌曲集2》	
〈大家來唱〉	Robert Allen曲／呂泉生譯詞改編	1956	同聲三部	《呂泉生歌曲集2》	
〈安尼羅利〉	Lady John／Scott曲／海舟譯詞	1956	同聲三部	《呂泉生歌曲集2》	
〈卡布利島〉	義大利民謠／宜源填詞	1956	同聲三部	《呂泉生歌曲集2》	
〈茶〉（關西客家民謠）	溫錦龍採譜／配詞	1957	獨唱	《新選歌謠》64	
〈馬撒永眠黃泉下〉	S. Foster曲／張易譯詞	1957	獨唱	《新選歌謠》66	
〈小鳥回家了〉	沈卜詞／俞磊曲	1957	獨唱	《新選歌謠》66	
〈中秋怨〉	李韶詞／黃友棣曲	1957	獨唱	《新選歌謠》67	
〈趕快工作〉	Dr. Lowell／Mason曲／劉廷芳譯詞	1957	獨唱	《新選歌謠》67	
〈小小紙船兒〉	陳榮盛曲	1957	獨唱	《新選歌謠》67	
〈山谷裡的燈火〉	美國民歌／王毓騵配詞	1957	獨唱	《新選歌謠》70	
〈聖誕老人〉	王毓騵配詞	1957	無伴奏／同聲四部	《呂泉生歌曲集5》	
〈日頭落山一點紅〉	關西客家民歌	1957	無伴奏／同聲四部	《呂泉生歌曲集》	

曲名	作曲／配詞	年份	演唱形式	出處	備註
〈歡喜與和氣〉	德國民謠／游彌堅配詞	1957	同聲二部	《呂泉生歌曲集2》	
〈維也納郊外之夜〉	Brahms曲／游彌堅配詞	1957	同聲三部	《新選歌謠》73	
〈快樂人生〉	Heikens曲／游彌堅配詞	1958	獨唱	《呂泉生歌曲集2》79	
〈新春舞曲〉	Weber曲／王筱雲配詞	1958	獨唱	《呂泉生歌曲集2》73	
〈鱒魚〉	Schubert曲	1958	獨唱	《呂泉生歌曲集2》79	
〈靜夜星空〉	Hays曲／游彌堅配詞	1958	獨唱	《新選歌謠》80	
〈稻草裡的火雞〉	美國民謠／王毓騵譯詞	1958	獨唱	《新選歌謠》80	
〈河邊〉	Waylich曲／游彌堅配詞	1958	獨唱	《新選歌謠》80	
〈紅綠燈〉	游彌堅譯詞	1958	獨唱	《新選歌謠》80	又名〈紅燈綠燈〉
〈珂羅拉多之夜〉	美國民謠／王毓騵配詞	1958	獨唱	《新選歌謠》81	
〈願君安睡到天明〉	法國民歌／宜源配詞	1958	獨唱	《新選歌謠》82	
〈可愛的陽光〉（O Sole mio）	Capua曲	1958	獨唱	《新選歌謠》84	
〈顛倒歌〉	安徽民歌	1958	無伴奏／同聲四部	《呂泉生歌曲集3》	
〈匈牙利舞曲〉	Brahms曲／游彌堅配詞	1958	無伴奏／混聲四部	《呂泉生歌曲集5》	
〈玫瑰三願〉	龍七詞／黃自曲	1958	混聲四部	《呂泉生歌曲集5》	
〈康定情歌〉	西康民謠	1958	同聲三部	《呂泉生歌曲集2》	

曲名	作曲／配詞	年份	演唱形式	出處	備註
〈桔梗花〉（杜拉萕）	韓國民謠／游彌堅配詞	1958	同聲三部	《呂泉生歌曲集2》	
〈羅芬湖邊〉	蘇格蘭民歌／海舟譯詞	1958	同聲三部	《呂泉生歌曲集2》	
〈土耳其進行曲〉	Beethoven曲／王毓騵譯詞	1958	同聲二部	《呂泉生歌曲集2》	
〈遙寄相思〉	Chopin曲／蕭而化填詞	1958	同聲三部	《呂泉生歌曲集2》	
〈少年樂手〉	英國古歌／蕭而化填詞	1959	獨唱	《新選歌謠》86	
〈雲〉	Bach曲／王筱雲配詞	1959	獨唱	《新選歌謠》87	
〈遠足〉	德國民歌／謝新發配詞	1959	獨唱	《新選歌謠》90	
〈搖籃歌〉	Mozart曲／周學譜配詞	1959	獨唱	《新選歌謠》91	
〈催眠的精靈〉	Brahms曲／周學譜配詞	1959	獨唱	《新選歌謠》91	
〈歸來吧！蘇瀾多〉	De Curtis曲	1959	獨唱	《新選歌謠》92	
〈夢中的佳人〉	S.C.Foster曲／王毓騵配詞	1959	獨唱	《新選歌謠》95	
〈哦！聖善夜〉	Adolphe／Adam曲	1959	同聲三部	《呂泉生歌曲集2》	
〈郊外行〉	比利時民歌／王毓騵配詞	1960	獨唱	《新選歌謠》98	
〈鳳陽花鼓〉	中國民歌／黃永熙伴奏	1959	同聲三部	《呂泉生歌曲集2》	
《匈牙利狂想曲No.2》	F.Liszt鋼琴曲	1959	同聲三部	《匈牙利狂想曲No.2》	一九六〇自印
〈望阿姨〉	廣東民歌	1961	同聲三部	《呂泉生歌曲集2》	
〈小河淌水〉	雲南民歌	1962	同聲二部	《呂泉生歌曲集2》	
〈山歌仔〉	客家民謠／楊兆禎記譜	1963	獨唱	《呂泉生歌曲集4》	

曲名	作詞／作曲	年代	編制	出處	備註
〈啊！牧場上綠油油〉	德國民謠／呂泉生譯詞	1963	同聲三部	《呂泉生歌曲集2》	
〈追尋〉	許建吾詞／劉雪庵曲	1965	同聲三部	《呂泉生歌曲集2》	
〈紅豆詞〉	劉雪庵曲	1965	同聲三部	《呂泉生歌曲集2》	
〈插秧歌〉	菲律賓民謠／游彌堅譯詞	1968	同聲三部	筆者訪錄	一九六八年榮星赴菲律賓演唱作
〈白髮吟〉	H. P. Danke曲／蕭而化配詞	1968	同聲三部	《呂泉生歌曲集2》	
〈一根扁擔〉	湖南山西民歌	1969	混聲四部	《呂泉生歌曲集5》	
〈補缸〉	廣東海豐民歌	1969	無伴奏／同聲四部	《呂泉生歌曲集2》	
〈山的別離〉	瑞士民歌	1969	無伴奏／同聲三部	《呂泉生歌曲集2》	
〈在那遙遠的地方〉	青海民歌	1971	無伴奏／混聲四部	《呂泉生歌曲集5》	
〈空軍軍歌〉	簡樸詞／劉雪庵曲	1971	同聲二部	《呂泉生歌曲集2》	
〈草蜢弄雞公〉	台灣民謠／黃瑩詞	1971	同聲二部	《呂泉生歌曲集2》	
〈蚱蜢與公雞〉			同聲三部	《呂泉生歌曲集5》	
〈阿拉木汗〉	新疆民歌	1971	混聲四部	《呂泉生歌曲集2》	
〈老黑爵〉	S.C. Foster曲／蕭而化詞	1971	獨唱與同聲三部	《呂泉生歌曲集2》	
〈遠足〉	德國民歌／王毓騵填詞	1972	無伴奏／同聲三部	《呂泉生歌曲集2》	

曲名	詞曲／來源	年代	編制	出處	備註
〈割稻〉	印尼民謠	1972	同聲三部	筆者訪錄	一九七三年 赴印尼作 榮星兒童隊
〈樅（樹）〉	德國民歌／周學譜譯詞	1973	無伴奏／同聲三部	《呂泉生歌曲集2》	
〈天倫歌〉	鍾實根詞／黃自曲	1974	同聲二部	《呂泉生歌曲集2》	
〈台灣真是風光好〉	王昶雄詞	1974	混聲四部	《呂泉生歌曲集5》	
〈百靈鳥你這美妙的歌手〉	哈薩克民謠	1974	同聲二部	《呂泉生歌曲集2》	
〈夢鄉〉〈Children's Dreamland〉	呂泉生和聲	1976	同聲二部	《呂泉生歌曲集3》	
〈思想起〉	屏東民謠／陳炳煌詞	1976	無伴奏／同聲四部	《呂泉生歌曲集3》	
〈東家么妹〉	四川民謠	1978	混聲四部	《呂泉生歌曲集5》	
〈肯達基老家鄉〉	S. C. Foster曲／蕭而化填詞	1979	獨唱及同聲三部	《呂泉生歌曲集5》	
〈繡荷包〉	山西民謠	1980	無伴奏／同聲三部	《呂泉生歌曲集5》	
〈小小世界〉	迪士尼樂園歌曲	1980	同聲三部	《呂泉生歌曲集2》	
〈傻大姊〉	蘇北民謠	1981	同聲四部	《呂泉生歌曲集5》	
〈數蛤蟆〉	四川民謠	1981	無伴奏／混聲四部	《呂泉生歌曲集5》	
〈賞月舞〉	山地民歌	1989	同聲四部	《呂泉生歌曲集》	
〈耕作歌〉	山地民歌／楊兆禎採譜／游彌堅配詞	1989	同聲四部	《呂泉生歌曲集》	

改編歌名	原詞曲作者	初創年代	改編類型	備註
〈お祭日〉	陳華提曲	1942	器樂演奏譜	譜已佚失
〈月の出た鼓浪嶼〉	鄧雨賢曲	1942	器樂演奏譜	譜已佚失
〈思想起〉	台灣民謠	1942	器樂演奏譜	譜已佚失
〈百家春〉	台灣民謠	1942	器樂演奏譜	譜已佚失
〈雨夜花〉	鄧雨賢曲	1942	器樂演奏譜	譜已佚失
〈一隻鳥仔哮救救〉	嘉義民謠	1942	器樂演奏譜	譜已佚失
〈六月田水〉	嘉義民謠	1942	器樂演奏譜	譜已佚失

採譜曲名	歌唱來源	採譜年代	編作年代	編作曲名	備註
〈一隻鳥仔哮救救〉	嘉義民謠（張文環唱）	1942	1943	〈一隻鳥仔哮救救〉	
〈六月田水〉	嘉義民謠（成哥唱）	1942	1943	〈六月田水〉	
〈丟丟銅仔〉	台灣宜蘭民謠（宋非我唱）	1942	1943	〈丟丟銅仔〉	
〈涼傘曲〉	台灣民謠（永樂市場採集）	1943	1948	〈農村酒歌〉	呂泉生配詞 筆名居然
〈山伯英台遊西湖〉	台灣民謠（永樂市場採集）	1943	1948		呂泉生配詞 筆名居然
〈哭調仔〉	民間音樂〈永樂座歌仔戲班採集〉	1943	1947	〈等待〉	筆名居然
〈親睦歌〉	邵族歌謠〈日月潭水社採集〉	1935	1948	〈快樂的聚會〉	呂泉生配詞 筆名居然
〈來遊ヲ誘フ歌〉	邵族歌謠〈日月潭採集〉	1948	1948	〈邀遊〉	
〈原住民歌謠，曲名不詳〉	原住民歌謠「在電台內向來 訪原住民採譜」	1948	1949	〈美麗的角板山〉	翁炳榮配詞
〈粟祭の歌〉	原住民歌謠〈台東知本採集〉	1943	1949	〈粟祭〉	呂泉生配詞 筆名田舍翁
〈曲名不詳〉	客家曲調〈關西採集〉	1954	1954	〈爬山〈關西情歌〉〉	王毓騵配詞

年代	大事記
1916年	◎7月1日生於今台中縣神岡鄉三角村，父親呂如苞，母親林氏錦。上有姊姊櫻桃（六歲）、哥哥炎生（二歲），泉生排行第三。
1918年（2歲）	◎妹妹春子出生。
1920年（4歲）	◎祖母張氏尚獨排眾議信仰基督教。
1923年（7歲）	◎4月入岸裡公學校一年級。
1929年（13歲）	◎3月岸裡公學校畢業。同月考取台中一中，4月入學。
1932年（16歲）	◎3月底至4月17日春假期間參加台中一中舉辦之修業旅行，前往日本觀光，在東京日比谷公會堂聽聞一場交響樂演奏後深受感動，立志將來學習音樂。 ◎6至12月流連學習小提琴，常曠課至豐原水源地練習。
1933年（17歲）	◎3月，四年級學期末，總計本學年曠課達三十六天，遭留級處分。 ◎12月起從「台中婦女鋼琴研究所」主持人陳信貞女士學習鋼琴。
1935年（19歲）	◎3月台中一中畢業，同月前往東京。 ◎4月考取東洋音樂學校預科，主修鋼琴，師從井上定吉。
1936年（20歲）	◎4月升本科一年級。 ◎春天應邀參加蔡培火舉辦之台灣音樂留學生親睦座談會，結識作曲家江文也及陳泗治、張彩湘、翁榮茂

年份	事項
	……等台籍音樂前輩。
1938年（22歲）	◎年初因手臂拉傷，傷及神經，不能彈琴，3月底通過轉主修考試，改修聲樂，師事聲樂部主任阿部英雄。 ◎7月底回台參加彰化礦溪會舉辦之音樂會，與黃蕊花、陳暖玉、翁榮茂、廖朝墩、林進生等音樂家同台演出。 ◎8月底在台南宮古座與前礦溪會音樂會中之音樂家再次聯袂舉行音樂會。
1939年（23歲）	◎3月畢業於東洋音樂學校本科聲樂組。 ◎畢業典禮同日，在東寶日本劇場首度登台，在音樂劇《東洋的一夜》中飾一中國將軍，為期十天。 ◎4至6月在東京以抄譜維生。 ◎7月入松竹演劇會社，派往淺草常盤座擔任歌手，藝名「呂玲朗」。 ◎8月隨常盤座「笑的王國」劇團赴朝鮮演出。 ◎12月底辭去松竹演劇會社歌手工作。
1940年（24歲）	◎1月考入奧運會合唱團團員。 ◎奧運合唱團解散，重新考入NHK放送合唱團F組。 ◎年底考入東寶聲樂隊，在日本劇場表演，並拜留德聲樂名家月岡謙之助為師，進修聲樂。
1942年（26歲）	◎4月下旬因父病啟程回台，始與台北藝文界人士接觸。 ◎6月23日應台北放送局邀請舉行獨唱廣播，由陳泗治伴奏，演唱日本、德國、義大利民謠。 ◎9月上旬返回東京。 ◎9月中旬父喪，10月中再度返抵台灣，喪禮之後定居台北。
1943年（27歲）	◎3月YMCA舉辦「呂泉生リサイド（獨唱會）」。

1948年（32歲）	1947年（31歲）	1946年（30歲）	1945年（29歲）	1944年（28歲）
◎6月升電台演藝股長。	◎本年辭去台灣省政府交響樂團附屬合唱隊隊長指揮。 ◎9月4日次男惠也出生。	◎擔任新成立之「台灣省文化協進會音樂委員會」委員。 ◎4月任台灣省警備司令部交響樂團附屬合唱隊隊長兼指揮。	◎10月中，台北放送局易名「中央廣播事業管理處台灣（省）廣播電台」，任播音員。 ◎9月得士林協志會協助，在電台教導民眾習唱〈國歌〉（即〈黨歌〉）。由協志會員郭琇琮教讀，呂泉生指導旋律。 ◎5月初率厚生男聲合唱團在台北放送局錄製〈丟丟銅仔〉、〈六月田水〉、〈一隻鳥仔哮救救〉等台灣民謠，送往東京NHK電台播出。 ◎3月9日長男信也出生。 ◎12月23日在大正町教會堂（今中山禮拜堂）為陳泗治發表神劇《上帝的羔羊》，飾唱「約翰」。 ◎3月，應台北放送局（JFAK）台長富田嘉明邀請，入電台擔任「囑託」，任文藝部歌唱指導，與合唱團指揮、編曲、作曲等職。 ◎1月15日與蕭美完小姐於台灣神學校舉行結婚典禮。	◎11月3日與蕭安居牧師六女美完小姐訂婚。 ◎9月2至6日，擔任音樂製作、演出指揮之新戲《閹雞》由厚生演劇研究會於永樂座發表。 ◎應彰化郡加藤郡守邀請，創作〈彰化郡歌〉、〈彰化音頭〉，7月在鹿港公學校由周遜寬率彰化高女學生發表。 ◎4月起任台北市成蹊實踐女學校音樂教師。

1957年（41歲）	1956年（40歲）	1955年（39歲）	1953年（37歲）	1952年（36歲）	1951年（35歲）	1950年（34歲）	1949年（33歲）
◎4月10日辜偉甫創辦之「榮星兒童合唱團」成立，應邀擔任團長兼指揮。	◎9月17日長女玲兒出生。 ◎5月呂泉生編纂之省教育會版《國民學校音樂課本》付梓出版。	◎12月18日在台大醫院禮堂舉行呂泉生作品演唱會。 ◎受省教育會任擔任技能科音樂講師，應地方政府聘請，至各縣市對國校教師講習音樂理論與教育技巧，為期一年多。	◎促成台灣文化協進會舉辦首屆「全省中等學校學生及兒童音樂比賽大會」。	◎年初受省教育會委託，開始編纂國民學校音樂課本。 ◎3月主編之中文版《一○一世界名歌集》付梓出版。 ◎1月起負責主持省教育會《新選歌謠》月刊徵曲與出版事宜。	◎暑假辭靜修女中專任教職，改兼任音樂教師，兼訓練該校鼓笛隊、合唱團。 ◎7月獲台灣省教育會聘請，擔任音樂視導員，主持編纂中文版《一○一世界名歌集》。 ◎7月受聘擔任台灣省文化協進會下「台灣文化合唱團」指揮。	◎1月受聘籌組藝術班成立事宜。 本年編纂發行《新撰歌曲集》第二集。	◎年底自中國廣播公司離職。 ◎11月台灣廣播電台所屬之中央廣播事業管理處（CBA）改制為中國廣播公司（BCC），任中國廣播公司音樂組長。 ◎11月編纂之《新撰歌曲集》第一集，由台聲樂器行印刷發行。

年代	事件
1958年（62歲）...	◎3月應聘擔任實踐家政專科學校音樂教師。 ◎暑假辭靜修女中兼任音樂教職。
1958年（42歲）	◎3月應聘擔任實踐家政專科學校音樂教師。 ◎暑假辭靜修女中兼任音樂教職。
1960年（44歲）	◎3月底辭去台灣省教育會職，《新選歌謠》月刊亦隨之停刊。
1961年（45歲）	◎8月16日奉中國廣播公司派往東京ＮＨＫ電台考察廣播業務，11月20日返台。
1962年（46歲）	◎3月27日參加製樂小集第二次作品發表會。
1965年（49歲）	◎5月9日榮星合唱團在國際學舍主辦「呂泉生作品音樂會」。
1967年（51歲）	◎11月2至9日率榮星兒童隊赴日參加第二屆「亞洲兒童合唱節」大會。
1968年（52歲）	◎7月22至29日率榮星兒童隊赴菲律賓演唱。
1969年（53歲）	◎8月實踐家政專科學校成立音樂科，獲聘音樂科主任。 ◎擔任國立編譯館編輯國民小學音樂課本審查委員。
1973年（57歲）	◎7月16至27日，率榮星兒童隊前往印尼、新加坡、馬來西亞、泰國演唱。
1974年（58歲）	◎7月13至27日，率榮星婦女隊前往新加坡、馬來西亞、印尼演唱。
1975年（59歲）	◎12月21日在台北市中山堂舉行榮星合唱團第二十六屆演唱會，自辦作品發表音樂會。
1977年（61歲）	◎7月12至15日，率榮星婦女隊赴菲律賓、香港演唱。 ◎7月16至22日，率榮星兒童隊赴馬來西亞、菲律賓、新加坡、泰國訪問演唱。
1978年（62歲）	◎暑假首度從實踐家專退休。 ◎7月19至8月10日，應西區扶輪社邀請，率榮星兒童隊赴日本鹿兒島、京都、東京、及美國檀香山演唱。

呂泉生的音樂人生

年份	事件
1979年（63歲）	◎秋日因甲狀腺腫瘤開刀，術後傷及聲帶，不能再唱歌。
1980年（64歲）	◎暑假應實踐家專敦聘，再度回校任教。 ◎7月12日起至8月9日，率榮星兒童隊應美國基督教路德教會邀請，赴美旅行演唱。
1981年（65歲）	◎4月9日，台北市政府主辦，中華民國音樂學會協辦，在台北市國父紀念館舉行「呂泉生作品專輯」。 ◎6月15日新格唱片公司出版呂泉生創作集《中華兒童歌謠》音樂會。
1982年（66歲）	◎5月15日率榮星兒童隊參加實踐家專音樂科主辦之音樂週「呂泉生作品專輯」，全場演唱兒童歌謠。
1983年（67歲）	◎11月5日華視播出陳月卿主持之「呂泉生民謠列車」專輯。
1984年（68歲）	◎1月26至2月13日，率榮星兒童隊赴美參加美國宗教廣播大會（NRB），並巡迴美國演唱。
1985年（69歲）	◎7月3日榮星合唱團團友會於實踐堂舉行「呂泉生作品之夜」演唱會。
1986年（70歲）	◎6月屆齡自實踐家專退休。
1987年（71歲）	◎8月2日參加洛杉磯愛樂合唱團與南灣華人合唱團在伯撒尼教堂（Bethany Church of Alhambra）聯合舉辦之「呂泉生作品之夜」。
1989年（73歲）	◎2月25日參加由台中縣立文化中心製作之「天籟韻傳／呂泉生音樂作品演唱會」。 ◎8月21至30日由在美友人安排，率榮星兒童隊赴美旅行演唱。
1990年（74歲）	◎5月4日參加台中市傳統藝術季「蓬萊歌樂鄉土情／呂泉生歌謠作品演唱會」。 ◎4月6日獲頒文藝協會作曲獎。
1991年（75歲）	◎5月首度前往中國旅行，順道造訪北京中央音樂院、天津音樂院。

年份	事件
1992年（76歲）	◎6月29日台灣省交響樂團在台中中興堂主辦「蓬萊歌樂鄉土情／呂泉生歌謠作品演唱會」。 ◎11月4日參加榮星文教基金會在國父紀念館舉行之「呂泉生作品演唱會」，會後正式從榮星合唱團退休。 ◎12月17日獲頒中華民國80年行政院文化獎。 ◎12月21日台中縣立文化中心舉辦中華民國80年文藝季「呂泉生歌謠作品演唱會」，同月22、24、29日巡迴桃園、台南、基隆演出。 ◎年底赴美依親。
1994年（78歲）	◎2月獲邀回台，率領榮星兒童隊參加總統府音樂會。 ◎11月21日獲頒中華民國第四屆金曲獎特別獎。
1996年（80歲）	◎12月23日台中縣立文化中心策劃舉行「呂泉生作品音樂會」，並發售紀念金幣。
1997年（81歲）	◎9月返台參加29日在台北市社教館舉辦之「呂泉生歌樂展」。
1999年（83歲）	◎4月17日妻子美完病逝洛杉磯。 ◎12月返台參加榮星合唱團四十週年團慶。
2000年（84歲）	◎3月返台參加實踐家專音樂科成立三十週年紀念會暨音樂會。 ◎6月24至26日全球榮星樂展在美國洛杉磯舉行。
2001年（85歲）	◎9月底前往中國，專程前往故鄉福建省詔安縣參觀。
2002年（86歲）	◎7月27至29日在溫哥華參加全球榮星團友會。 ◎11月24日南投縣政府與觀光局日月潭國家風景區管理處在日月潭湖畔舉行湖畔音樂會「呂泉生之夜」。
2004年（88歲）	◎11至12月在日本旅遊，受到僑界朋友盛大招待。 ◎4月16日返台參加中正文化中心於台北國家音樂廳舉辦「呂泉生樂展」。

詔安縣二都秀篆北田田雞石房派下

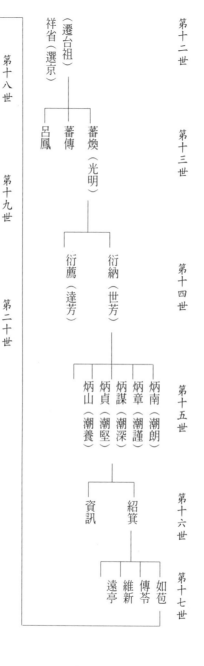

第十二世　第十三世　第十四世　第十五世　第十六世　第十七世

（遷台祖）祥省（選京）

蕃傳
蕃煥（光明）
呂鳳

衍薦（達芳）
衍納（世芳）

炳山（潮養）
炳貞（潮堅）
炳謀（潮深）
炳章（潮謹）
炳南（潮朗）

資訊
紹箕

遠亭
維新
傳苓
如苞

第十八世　第十九世　第二十世

炎生
泉生
美完（蕭氏）

信也
惠也
玲兒（適李）

松穎

國家圖書館出版品預行編目資料

呂泉生的音樂人生／陳郁秀，孫芝君著． --
初版． --臺北市：遠流，2005〔民94〕

　　面： 　公分

　ISBN 957-32-5639-8（平裝）

　1.呂泉生-傳記　2.音樂家-臺灣-傳記

910.9886　　　　　　　　　　94016674